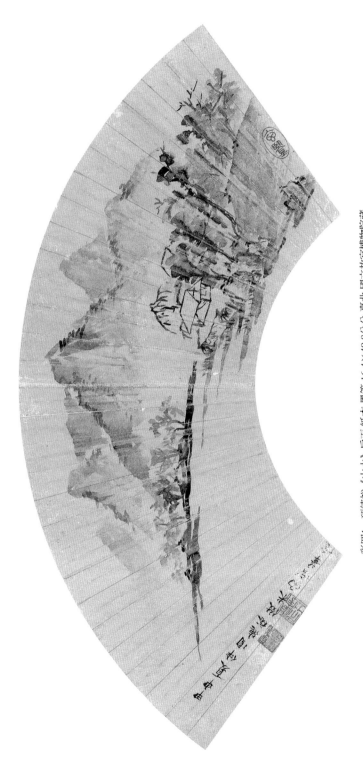

彩圖1　項德裕《山水》扇面　紙本　墨筆　16.4×49.8公分　臺北國立故宮博物院藏

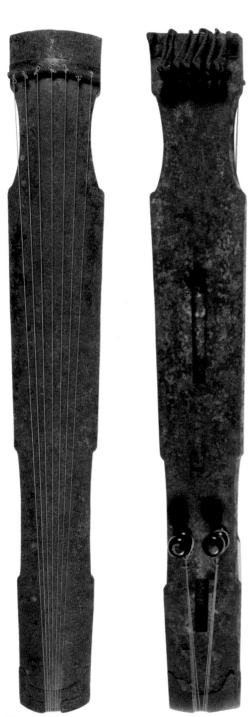

彩圖2　天籟鐵琴正反面與「天籟」二字特寫，北京故宮博物院藏。

父不會殊扵昨專人奉句南山
長老兩藏趙子昂手蹟已承
揩示去路即住彼詢之自然
和尚有云直待秋後七月方上
來今苦進、恐不能待他气
為我再作一柬促氏僧即扮
東看當日出高價不然遂
即持銀去見賈菱氏進求一强
字去汎為抵扡千萬詳恆寫
下容謝不外為一揭奉教
竹園上人　即日項元汴書

彩圖3　項元汴《致竹園上人札》紙本 北京 故宮博物院

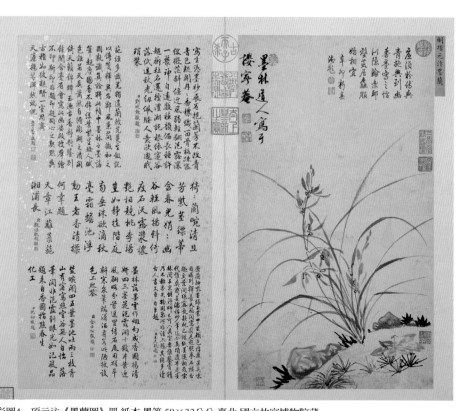

彩圖4　項元汴《墨蘭圖》冊 紙本 墨筆 59×33公分 臺北 國立故宮博物院藏

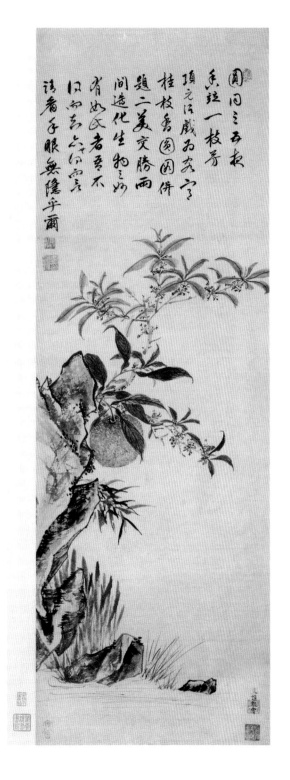

圓同三五夜
氣味一枝芳
項元汴戲書兼字
桂枝香圓圓併
題二美交勝兩
間造化生物之妙
省如氏者吾不
以為六何處吝
試看子眼無隱乎爾

彩圖5 項元汴《桂枝香圓圖》軸
紙本 墨筆 104.3×34.8公分
北京 故宮博物院藏

彩圖6 項元汴《梵林圖》卷 紙本 設色 25.8×86公分 南京博物館藏

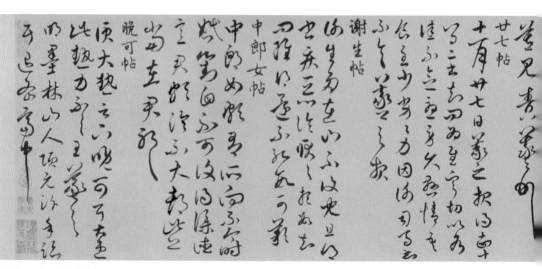

彩圖7 項元汴題《草書臨二王帖》卷 尾段局部 綾本 草書 23×66.55公分 北京 故宮博物院藏

清和帖

伏想清和士人皆佳適

桓公十月末書為慰云

何至平筆之不達具

甚西以至此四公奄

至此弊應陶軒事遂

逐氏不乃為弊省官

冶至此亦牧敬

平康帖

夫人遂善平康也

不可不謹月漢

面王羲之頓首

參朝帖

王羲之頓首頃日

明府帖

茆世奉侍主人文安

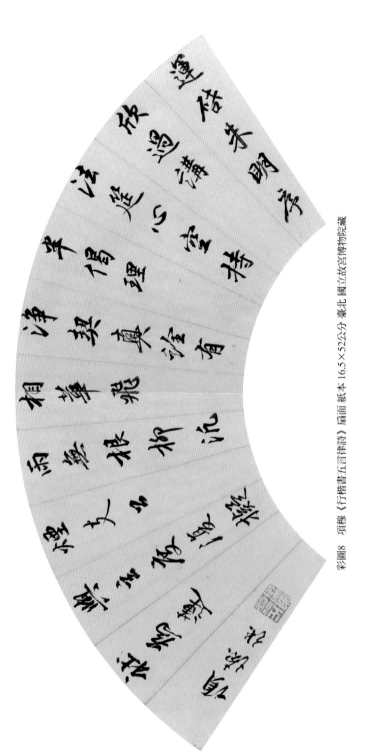

彩圖8　項穆《行楷書五言律詩》扇面　紙本 16.5×52公分　臺北 國立故宮博物院藏

彩圖9　項德新《仿王紱枯木竹石圖》軸 紙本 墨筆 88.5×30公分 北京 首都博物館藏

彩圖10　項聖謨《林泉高逸圖》卷　紙本 墨筆 33.6×126.2公分 上海博物館藏

彩圖11　項聖謨《蔬果圖》卷 紙本 墨筆 29.2×279.5公分 北京 故宮博物院藏

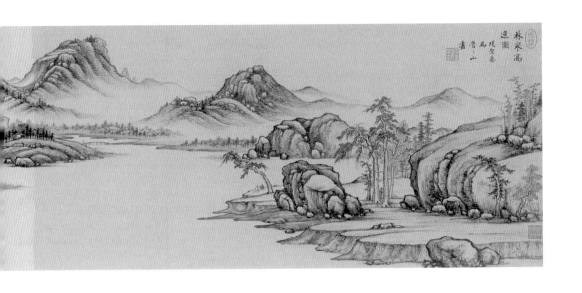

林泉高逸圖

項聖謨
馬之山畫

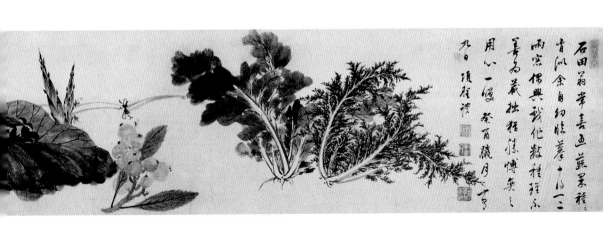

石田翁常喜畫蔬果種種
肯做金日幻臨摹十有一二
雨窗偶興我化教稚稚不
善為歲拙稚臻林博矣之
用心一稷粲有臘月
九日項聖謨

彩圖12　項聖謨《閩遊圖》卷 絹本 設色 31.5×269.3公分 大連 旅順博物館藏

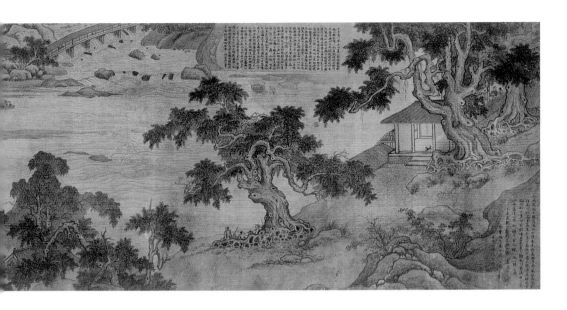

彩圖13　項聖謨《秋林讀書》軸
　　　　英國倫敦　大英博物館藏

風饕大樹中天立
日薄西山回海孤
短策且隨時旦莫
不堪回首望菰蒲
項居讀诗畫

彩圖14　項聖謨《大樹風號圖》軸 紙本 設色 115.4×50.4公分 北京 故宮博物院藏

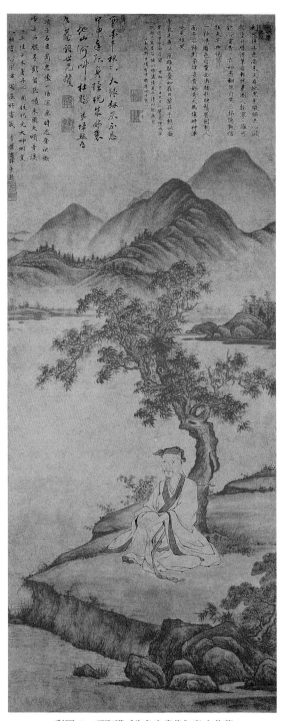

彩圖15　項聖謨《朱色自畫像》私人收藏

天籟傳翰
明代嘉興項元汴家族的鑑藏與藝術

楊麗麗 著

百年藝術家族系列

天籟傳翰 —— 明代嘉興項元汴家族的鑑藏與藝術

作　　者　楊麗麗
書系主編　余　輝
執行編輯　洪　蕊
美術設計　曾瓊慧

出 版 者　石頭出版股份有限公司
發 行 人　龐愼予
社　　長　陳啟德
副總編輯　黃文玲
會計行政　陳美璇
行銷業務　洪加霖
登 記 證　行政院新聞局局版台業字第4666號
地　　址　106台北市大安區敦化南路二段34號9樓
電　　話　02-27012775（代表號）
傳　　眞　02-27012252
電子信箱　rockintl21@seed.net.tw
郵政劃撥　1437912-5　石頭出版股份有限公司
製版印刷　鴻柏印刷事業股份有限公司
出版日期　2012年8月　初版

定　　價　新台幣 360 元

ISBN　　978-986-6660-21-4
有著作權　翻印必究

目 次

圖版目錄

百年藝術家族系列
叢書卷首語

　　世界的幾個文明古國如古埃及、古巴比倫、古印度、古希臘和古羅馬等已成為幾條歷史長河中的斷流，唯有古代中國之文明的發展脈絡不但綿延不斷，而且影響到相鄰民族和歐亞大陸的文明進步。除了古代中國在科學技術方面發明了造紙和印刷等保留、傳播文明的技術手段之外，古代中國以家族為基本單位的文化傳播群體起到了延續和發展文明的重要作用。大到萬師之表孔夫子的哲學倫理，小到芸芸眾生中藝匠的手工藝技術，無不如此。在嚴格的封建宗法制度下，以家族為基本單位的文化傳播群體在封建社會的沒落時期固然有許多保守的弊端，但這種以血緣為裙帶、師徒為紐帶的文化承傳關係，自覺地成為保存與傳揚家族文化的動力，無數家族的文化和他們的生命一樣代代延續、生生不息，無數家族文化的總和構成了中華民族文化不可分割的整體，這個整體包括多民族的政治、經濟、軍事、科技、哲學和倫理、文化和藝術等各個領域。其中為歷史記載得較多、較豐富的是從事文化藝術活動的家族。進入現代社會後，家族的藝術影響已漸漸不及社會影響，即現代工業生產的社會化和文化教育的社會化造成傳播各種技能、技藝的社會化。

　　本套叢書恪守研究歷代家族的文化藝術教育對後世的影響和作用，著力於研究歷代書畫家族的發展背景和自身的文化類型、家族的藝術歷史、創作特色，闡明並肯定他們在中國書畫史上的藝術貢獻和歷史地位。

　　按照古代畫家的身份、地位和學識，可分為四大類：文人畫家、民間工匠畫家、宮廷職業畫家和皇室畫家。他們的身份、地位和學識與中國古代文化的幾種類型有著十分密切的內在聯繫。文人書畫和民間繪畫分別屬於文人文化和民間文化，宮廷畫家和皇室畫家皆屬於宮廷文化。皇室繪畫並不完全等於宮廷畫家的藝術成就，只有生活在宮廷裡的皇室成員如帝、后、嬪、妃和宮內皇子的繪畫活動屬於宮廷繪畫，是宮廷文化的重要組成部分。宮廷繪畫還包含了任職於宮中的文

人和其他職官及工匠畫家在宮廷留下的藝術作品。

本套叢書以家族藝術的發展為線索，分成若干單行本，離不開這四種畫家類型。這是第一次以家族的視角來梳理古今書畫藝術的發展脈絡，這必定要涉及到古代藝術的傳播方式。中國古代繪畫的傳播單元大到某個區域中的藝術流派，小到具體的某個家族的代代傳人，無不以家族的凝聚力向後人傳播著先祖的藝術精粹，傳播的媒體可能是先祖的畫譜、傳世之作，更重要的是先祖的藝德和審美觀念等非物質性的文化觀念，傳授的方式是以私授為主，用耳濡目染的家庭方式時刻薰染著宗族的後代。

家族性藝術家與書畫流派的關係。諸多家族性書畫的研究結果證實了家族書畫是藝術流派的基礎，但未必都是藝術流派，必須作具體分析。以一種審美觀念統領下的家族性藝術活動在某一地域的持續性發展，必然會成為一個藝術流派，或者是某一藝術流派的中堅。如明代文徵明身後的數代文姓畫家則是「吳門畫派」的中堅或自成「文派」；又如張大千的同輩和後人由於其活動地域較為分散，他們各自為陣但互有聯繫，故難以成為一派。北宋的趙氏皇族亦未能獨立成為所謂的趙派，究其原因，乃其繪畫風格、繪畫題材的多樣性和藝術活動的鬆散性，使之難以形成藝術流派。相對而言，宋徽宗朝的「宣和體」工筆花鳥畫倒稱得上是一個花鳥畫流派，但宋徽宗宣導的這種寫實技藝，主要盛行在翰林圖畫院的匠師之中，而不是集中在宗族畫家裡。

家族性藝術傳授的特點。家族性的藝術承傳首先在接受藝術遺產方面如藏品、畫稿等有著得天獨厚的條件，這與師徒傳授有著一定的區別。家族性的傳授在很大程度上是基於家庭生活的交往和耳濡目染所成。特別是家族性的師承關係有著得天獨厚的模仿條件，這就是家族遺傳基因在藝術模仿方面的特殊作用，與前輩血緣關係相近的後學者會相對容易地師仿先輩的書畫之藝，並且仿得頗為相似。如故宮博物院已故專家劉九庵先生在二十世紀八十年代考證出：明代文徵明有許多書法佳作是其外孫吳應卯的仿作，其偽作的確達到了亂真的地步，此類事例不勝枚舉，因而說家族後人的偽作是書畫鑒定的難點之一。

家族性藝術群體發展的一般規律。每個藝術家族都有核心畫家和週邊畫家，畫家的人員結構以血親為主，姻親為輔，許多書畫家族其本身就是書畫收藏世家，有著頻繁的文化交流，構成一個獨特的藝術群體。家族性群體藝術的延續力度各不相同，短則兩代，長則四、五代，甚至更長。家族性的藝術群體在藝術風

格上頗為鮮明獨特，並有著一定的穩定性，通常要經歷三、四個發展階段，其一是蘊育期，是家族先輩的藝術探索或藝術積累時期，此時尚無名家出世。其二是興盛期，出現了開宗立派式的藝術家或重要書畫家。其三是承傳期，是該家族書畫大師的第一、二代後裔追仿家族名師巨匠書畫藝術的時期，也是廣泛傳揚家族藝術的時期，當影響到其他家族的藝術前緣時，又成為其他家族的藝術或其他藝術流派的蘊育期。通常在承傳期裡，家族缺乏藝術大師，後裔們大都局限於先輩的筆墨畦徑之中，出現了風格化的藝術趨向，缺乏開創性。如果有第四個時期的話，那就是家族後裔出現了個別富有創意的藝術家，重新振作其家族的藝術精神。如在南宋末年的趙宋家族，由於趙孟堅的出現，開創了文人畫的新格局。

　　將諸多家族性的書畫藝術活動與成就，作為一項藝術史的研究課題，本套叢書尚屬首次，這是海峽兩岸的學者、出版家共同合作努力的文化成果。臺北石頭出版社在許多方面顯現出與大陸學者的合作潛力和工作活力，叢書的作者大多來自北京故宮博物院和大陸其他博物館的書畫研究者，他們在北京大學和中央美術學院受過良好的藝術史研究生班的課程訓練，體現了大陸博物館界中年學子在書畫研究方面的學術眼光和思辨能力。以家族為單位分析、研究貢獻顯赫的歷代書畫家族，突破了過去以某個畫家個案和某個畫派為線索的研究視野，更多地強調家族的文化淵源對後代的藝術影響，並結合梳理畫派和個案的研究成果，深化了對傳統文化的具體認識。對這項有意義的嘗試，還望兩岸的方家、同仁們不吝賜教。

本叢書主編
北京故宮博物院研究員

2007年9月

導言

一、藝術史上的項氏家族及其地位

　　明代嘉興項氏家族是一個七葉顯赫、富貴興旺的世族大家。此家族因活動於嘉靖至萬曆年間的項元汴，其天籟閣富可敵國的收藏享譽海內，而在藝術史上佔一席之地。項元汴及其兄弟、子侄及孫輩在鑑藏和書畫創作中均有所作為。本書內容主要以項元汴為中心介紹家族藝事、鑑藏與書畫創作活動，同時係以項元汴「天籟閣」興衰為主要依據，時間跨度約從明代嘉靖至清初康熙的二百餘年間。

　　本書章節以時間為序，略述嘉興項氏家族的家世背景之後，具體介紹和分析項元汴家族的生平和貢獻。人物從項元汴的曾祖輩項忠開始，最晚的人物是康熙年間的項奎。這裡特別一提的是，項忠不是項元汴的直系先祖，他是項元汴曾祖父項質的長兄。但是，由於項忠在明朝有著重要的地位，其家族後人無不受其蔭護，以其為榮，他們不僅積極整理撰寫項忠詩文集和生平事略，而且在他們自己的詩文集、墓誌銘、或追溯家史時一定會在介紹中濃墨重彩地寫上一筆「先襄毅公」云云。項忠一支世代簪纓，在畫史上不顯，但是作為望族世家，他們對於項元汴祖輩這一支是有著重要影響的。此外，項忠後人項于蕃、項于王也參與了鑑藏活動，與項聖謨、董其昌、李日華等友善，只是記載很少，有待於進一步的研究。

　　近年來書畫鑑藏史逐漸為研究者所重視，其內容包括鑑藏大家的形成、鑑藏的標準、方法與途徑、鑑藏背後所反映的社會經濟、文化等歷史面貌、鑑藏家作

為贊助人的身分對於藝術家書畫創作的影響和傳承等等。由於天籟閣收藏在藝術史上具有特殊地位，至今影響猶存，因此，關於項元汴及其天籟閣如何成為研究焦點，也是本書的關注重點。

書畫創作也是項氏家族的重要成就。明代中後期，項氏家族受到畫壇主流吳門畫派的影響，項元汴、項元淇、項篤壽、項穆、項德新、項聖謨、項奎等人的畫風除了繼承元四家傳統之外，同時在他們的作品當中都表現出對宋代繪畫的興趣，注重格法，不為時代風尚和片面的文人畫觀念所局限。項氏家族中繪畫藝術成就最為出色的，是生活在明末清初的項聖謨，特定的歷史背景使他的繪畫在思想內容上遠遠超越文人畫的範疇，具有極為鮮明的思想內涵，故在藝術史研究裡，被歸為「明遺民繪畫」一題。除此之外，項聖謨作品中具有強烈感情色彩的筆墨和構圖形式，對於今日創作來說，是同樣值得研究與借鑑。因此，項聖謨是本書關注的另一個重點。

二、私人鑑藏史中的項氏家族

在古代書畫鑑藏史上，有所謂公、私之分。公者以皇室為主，私者即指個人或家族。皇室收藏可上溯到漢代，漢武帝創置秘閣，以聚圖書。漢明帝雅好丹青，別開畫室，並已創立鴻都學以集奇藝，使得天下之藝雲集。私人和家族收藏應起於魏晉南北朝，到隋唐時期漸至興盛。唐朝皇家對於古書畫的蒐羅和保護所下功夫極甚。唐太宗尤喜王羲之、王獻之父子的書法，並衍生了一段「蕭翼賺蘭亭」的故事。此後，武則天也曾派人臨摹《王氏一門法帖》。「二王」法書能夠傳於後世，唐太宗、武則天功不可沒。皇帝喜好直接影響朝野上下，官僚貴族相繼收藏成風。唐玄宗之後，古書畫為文人雅士和官僚貴族所熱衷，為人熟知的如名臣魏徵、秘書監顏師古、出身宰相世家的書畫史論家張彥遠、「唐宋四大家」歐陽詢、虞世南、褚遂良、薛稷等。他們購求書畫，主要是出於玩好，並不過多考慮其經濟價值。與此同時，書畫市場和鑑藏家也相繼出現。杜甫有詩曰：「憶昔咸陽都市會，山水之圖張賣時。」咸陽繁華的都市集會上，書畫商「手揣卷軸，口定貴賤」。有眼力的鑑定家往往也是書畫家，極受藏家的重視。五代時的劉彥齊擅長畫竹，人們將其鑑定能力與唐朝著名畫家吳道子並稱，有「唐朝吳道子之

手，梁朝劉彥齊之眼」一說。

　　北宋開國之後，宋太祖趙匡胤即詔天下郡縣搜訪前賢墨跡名畫，並建有秘閣收藏書畫。至徽宗趙佶朝，內府收藏最為豐富。徽宗同時重視古書畫的鑑定、保護和整理，設有「書畫學博士」專門負責這類工作，並編輯《宣和睿覽集》、《宣和書畫譜》、《宣和博古圖》等著錄宮中收藏。他將宮內舊藏重新裝裱，並制定統一的規格，世稱「宣和裝」。「宣和裝」成為後世鑑定宣和內府藏品的最為直觀的證據。私人收藏在北宋時代已經變得普遍，當時的士大夫及大商人家庭或多或少都有書畫收藏。由於此風之長，宋代開始出現專門的文物書畫市場。據孟元老《東京夢華錄》記載，在當時汴京最大的自由貿易中心相國寺，殿後資聖門前，就有專門買賣的「書籍玩好圖書」的店鋪。很多士大夫和收藏家經常來這裡。市場活躍，作偽之風隨之而起，出現了歷史上第一次作偽高潮。[1]畫作當中，「馬必韓幹，牛必戴嵩」，山水畫家李成在當時最為有名，所以其偽品最多，氣得米芾說這些偽作「皆俗手假名，余欲作無李論」。作偽之風日盛，促使書畫鑑定專家應運而生，而不完全由畫家來兼任了。兩宋的大收藏家還是集中在士大夫貴族階層，例如北宋時期的駙馬都尉王詵、宗室趙令穰、宰相蔡京、著名畫家李公麟、書法家黃庭堅、南宋時期的趙令畤、趙與懃、權相賈似道等人均有收藏。北宋最大的鑑藏家首數米芾，他出身貴族，又是著名書畫家。宋徽宗曾任他為書畫學博士，為皇家進行書畫鑑定與整理工作。米芾不僅對於當世的鑑藏有重要的貢獻，對於後世也產生不可估量的影響。他個性瀟灑自負，癡迷書畫的故事被傳為經典。比如，米芾在出任江淮發運使時，舟中裝滿書畫，隨時欣賞，他「揭牌於行舸之上，曰米家船」。從此，「米家船」不僅成為文人喜愛的繪畫題材，此一行為也在明清時期為書畫鑑藏家效仿；如明代董其昌經常乘坐自己的「書畫船」在江南一帶鑑藏書畫；〈項元汴墓誌銘〉也曾稱其收藏，「雖米芾之書畫船、李公麟之洗玉池不啻也」，可見評價是相當高的。此外，米芾對一生所閱書畫進行品評，寫成《書史》、《畫史》和《寶章待訪錄》等，成為後世鑑藏晉唐及北宋藏品的重要參考依據。他在書中將收藏者分為兩種：一種是「好事者」，一種是「賞鑑家」。此說一出，在明清書畫著述和品評中多被引用，同時也無不標榜自己是喜好風雅的賞鑑家。

　　蒙古族建立的元朝政權雖然僅有短暫的九十餘年，卻是書畫名家輩出，在宮廷鑑藏方面，表現了極高的熱情。元文宗時建立奎章閣儲藏書畫，並在秘書監專

門設「辨驗書畫直長」，負責書畫的鑑別，當時的柯九思、趙孟頫等人都曾擔任此職。此後，惠宗又設立宣文閣，端本堂沿其續，書法家康里巙巙主持其事。元朝私人收藏最富者，首推大長公主祥哥剌吉。她是世祖之女，元仁宗的姐姐。由於這層關係，她的收藏大多來自內府所賜，所藏之富無人可比。現存世作品中鈐蓋「皇姊圖書」的作品即為她的收藏。而為奎章閣鑑定書畫的趙孟頫、柯九思本身也富有收藏。此外，在江南逍遙避世的文人當中，浙西倪瓚、昆山顧阿英、松江曹知白都以富豪兼文人的身分參予鑑藏活動。嘉興吳鎮則是憑藉海運致富的豪門，是收藏世家。這些江南富商不僅憑藉財力收購藏品，而且自身也有著極高的修養，所結交的都是著名的文士和鑑藏大家。他們的收藏為明代江南私人收藏界積累了豐厚的藏品資源，同時也留下了文人鑑藏的傳統。

　　明朝時期，皇家對於內府收藏重視的程度遠不及宋元，也沒有留下一部收藏著錄的文獻，因此很難瞭解當時的收藏規模。但可以確定的是，內府收藏歸為宦官負責，管理制度不夠完善，內府收藏不斷外流，為民間收藏醞釀了豐厚的土壤。這時期，出現了歷史上第二次作偽高潮，書畫鑑定家也因而更受重視與推崇。明朝時期的好古之風更為普遍，書畫市場活躍，尤以江南最盛。明中後期，參與鑑藏之列者越為廣發，包括除了皇室貴族、官僚文人，還有商人、落寞文人和掮客等。在北京，首輔嚴嵩、張居正喜愛書畫，以權勢搜集天下藏品。在江南地區則有華夏、文徵明、項元汴、詹景鳳、王世貞、張丑、董其昌等人，他們以財富和眼力，在競爭激烈的書畫市場上取勝。這當中，收藏最富的，即是項元汴，有「三吳珍秘，歸之如流」之稱。

　　相比之下，清朝的內府收藏不僅遠遠超過歷代，而且皇帝對於書畫鑑藏極為重視，其程度甚至影響到書畫的創作。乾隆帝對於古書畫的癡迷程度可與宋徽宗相比。乾隆御府蒐羅全國精湛書畫名跡不遺餘力，像是曾為了一幅馬和之《國風圖》卷，就不惜花費幾十年尋覓。乾隆帝的另一個貢獻是組織文臣對內府所藏書畫進行鑑定品評，逐一著錄，編輯《石渠寶笈》和《秘殿珠林》兩部大型書畫著錄典籍。乾隆御府可說是所藏規模與品質都達到歷代皇家收藏的頂峰。私人所藏在清朝初期更為豐富，由於戰亂致使大量的古書畫流入市場，書畫藏品為新一朝的權勢所得，包括有梁清標、孫承澤、耿紹忠、安岐、高士奇、卞永譽、宋犖等，但他們的收藏最終多歸乾隆御府。有清一代，雖然不乏鑑藏大家，但由於皇家對於藏品的積極與廣泛的搜集，故私人鑑藏家藏品，遠遠不及明朝私人，更遑

論與項元汴相比。

　　私人收藏家似乎有幾個共同特點：第一，古董珍品往往都集中在特權階層，包括皇親國戚和官僚大臣，隨著古董書畫市場的出現與繁榮，富商大賈以其財力成為位居其次的競爭者，此外就是一些文人墨客和普通掮客等。明代沈德符曾談到以財力進入收藏的徽州商人云：「濫觴於江南好事縉紳，波靡於新安耳食。」王世貞評當時的書畫收藏風氣時說：「畫當重宋，而三十年來忽重元人，乃至倪瓚以逮沈周，價驟增十倍……大致吳人濫觴，而徽人導之」。[2] 可見，徽商的鉅資甚至影響到收藏的風氣。在古董書畫市場成熟之後，市場力量的驅動是權貴無法左右的。

　　第二，董其昌《畫旨》中說「翰墨之事，談何容易」，古書畫鑑定更是難上加難。因此，書畫收藏離不開鑑定權威的引導，由於財力的限制，私人收藏更是如此。書畫市場的出現，使鑑定家成為權貴和富商追捧的對象，這在收藏更為普遍的明代中後期表現得尤為明顯。吳門沈周身為處士、文徵明也僅僅是做了一小段時間的翰林院小官，但都以此獲得了縉紳士大夫的尊崇，而一些失意科舉的文人甚至以鑑定謀求生路。因此，有學者分析說，除了權力和財力之外，眼力是收藏的第三個重要條件。

　　然而，作為一代鑑藏大家，還需要第三個特徵，即不僅善於「收」，還要長於「守」。「世守」不但是收藏家的重要理念，也是他們的一種理想，因此類似於南宋賈似道「賈似道圖書子孫永保之」，明代黔寧王「黔寧王子孫保之」，項元汴「子孫永保」一類的鑑藏印隨處可見。「世守」難得，尤其是位居特權階層的王公大臣，一旦改朝換代或者政治倒臺，則將面臨家產盡失，例如嚴嵩、張居正等。因此，相較而言，富商大賈的收藏較為穩定。但是封建社會，商人的地位還是很低，沒有權貴的庇護，財富本身很難保證。即使是在經濟發達的明代中後期，江南的富戶同樣有著這種憂慮：「縉紳家非奕葉科第，富貴難於長守」。[3] 對於「子孫永保」的收藏來說，「世守」還有一個重要的條件，就是「世家」或者「望族」。歷代大收藏家宋代米芾、元代趙孟頫、明代項元汴等人都擁有簪纓世族和財富世家兩者兼得的優越條件。因此，本書欲從這樣的角度去分析項元汴天籟閣的收藏則應更為完整充分。

　　第四，歷代鑑藏家能夠「世守」還有一個重要的因素，那就是他們大都為「賞鑑家」。正如米芾所說：「好事者與賞鑑之家為二等，賞鑑家謂其篤好，遍閱

記錄又復心得，或自能畫，故所收皆精品。近世人或有貲力，元非酷好，意作標韻，至假耳目於人，此謂之好事者」。「賞鑑家」具有鑑定的眼力和審美的趣味，因此所收皆為精品。同時，又如孔子所言：「知之者不如好之者，好之者不如樂知者。」因為「好之」、「樂之」才能夠留守住藏品。明代項氏家族精於詩文書畫創作和鑑賞者不乏其人，可以說在項元汴的努力下，這個富商世家逐漸轉變為一個書香世家。這一點對於藏品的「世守」尤為重要。

綜上所述，明代項元汴富可敵國的收藏似乎不是偶然現象，而是明代中後期特定的政治、經濟、文化背景下的產物。身處在明代中後期的江南嘉興，這為他提供天時、地利的條件。項氏家族的名門聲望不僅為他提供了的「財力」和「權力」的支持，而且有機會廣泛接觸鑑藏大家，為他的收藏提供品質保證。項元汴本人不僅具有相當高的藝術修養，而且具有超出時人的經營頭腦和眼力，將世守的收藏理念付諸於實際鑑藏活動當中，這是值得今人借鑑的。本書期望嘗試從以上角度進行說明和分析項元汴在藝術史上的成就。

作為一代大家，項元汴的收藏反映了明代中後期的鑑藏標準和水準。同時，他對於清代的皇家收藏和私人收藏都產生了重要的影響。清代皇家和私人不僅極力搜尋流傳在市場中的天籟閣藏品，而在對於古書畫，尤其是晉唐、宋元時期的藏品進行鑑定時，也大都沿用了項元汴藏品中的結論。在古書畫的鑑藏和考證方面，項元汴收藏對於明清兩代的傳承功不可沒。除了書畫外，項氏家族的收藏也包括藏書、青銅器、古琴、玉器、漢印等豐富多樣性珍品。本書僅針對書畫部分進行分析和介紹。

引子

在熱河離宮（即承德避暑山莊），從湖邊走向山坡，順著曲折的小道，便來到了栴檀林。佛寺的旁邊，有一所精緻小屋，屋檐的匾額有乾隆帝御筆書寫四字——「天籟書屋」。

如往年一樣，乾隆帝御輿行至天籟書屋前。他，站立石階上，眺望遠處，眼前群巒起伏，白雲悠然，風景如畫。一陣微風吹過，耳畔不時傳來陣陣松濤之聲，如仙人奏樂，令人神怡。此天籟之音，令乾隆帝胸中詩興大發，隨口吟唱道：

> 逕出菁蔥巔，境猶峭蒨藪。
> 蕭然來長風，其音無不有。
> 絲竹早則降，松篁亦弗有。
> 天樂奏天人，寧借伶倫手。
> 可聞不可見，繪事真成後。
> 擬詢項子京，活畫曾收否。[4]

詩中的項子京，即明代嘉興一代收藏大家，亦是天籟閣主人——項元汴。一次，項元汴蒐羅到一張世上罕見的鐵琴，這張鐵琴的琴背上嵌有寸許金絲雙勾小篆「天籟」二字，其下方，同樣用金絲雙勾小篆「孫登」並「公和」小印兩方。

孫登是魏晉時期的一名道行高深的隱士，不僅擅彈琴，據說還可預知未來。項元汴欣喜之餘，便以「天籟」二字名其收藏閣。從此，這張「天籟」古琴也似乎覓到知音，始終護佑著這個七葉顯赫的項氏家族和天籟閣的每一件珍貴藏品。項氏家族風雅不斷，僅僅三十餘年的時間，天籟閣的古書畫收藏已是富可敵國，享譽海內。項元汴也成為一代傲視群雄的鑑藏大家。萬曆十八年（1590），項元汴去世後，天籟閣也逐漸失去了昔日的輝煌。清順治二年（1645），項氏家族在「乙酉兵事」中遭到洗劫，天籟閣的藏品散落民間。康雍年間，清代皇宮開始大力搜尋流傳在民間的古書畫；至乾隆時，天籟閣的大部分藏品包括項元汴的鑑藏印，都陸續進入內府。乾隆帝喜好漢文化，篤好古書畫，在觀賞內府收藏時，發現項元汴「天籟閣」的鑑藏印總是不斷出現在那些精品上，而且，有些卷軸上面還鈐蓋有項元汴的幾十方印章。這使得乾隆帝對項元汴與其天籟閣產生濃厚的興趣。

乾隆十六年（1751），意氣風發的乾隆帝首次南巡，至嘉興，專訪天籟閣。可是走近一看，已是斷壁殘垣，荒煙蔓草，頓生滄涼之感。在他曾祖的鐵騎下，輝煌顯赫的項氏家族和天籟閣已不復存在。一絲不快和失落瞬間掠過心頭，他切身感受到為什麼在當朝的史書上對「乙酉兵事」避而不談，而且將來也要嚴厲杜絕對此事的議論；同時，也理解到祖父康熙皇帝要六次南巡去安撫和籠絡那些江南士子的道理，而自己的南巡也是任重道遠。

乾隆帝回到皇宮之後，在熱河離宮建起了這座「天籟書屋」，又將天籟閣的四件藏品貯藏此處，對此，乾隆帝解釋：「相傳嘉興有還鄉河，凡仕宦者多得歸老。元汴嘉興人，而天籟閣所藏之畫仍得貯於天籟書屋，亦有還鄉之意。」[5] 此後，這裡逐漸成為乾隆帝在離宮欣賞古書畫的地方。

此三十年間，乾隆帝每至天籟書屋皆欲即興賦詩，前後有關天籟書屋的詩就有十餘首，而在天籟閣藏品上的題詩就更多了。每當陶醉於古書畫時，乾隆帝似乎忘記自己的皇帝身分，更像是以一個鑑藏家的角色前去與項元汴對話，甚至與之一比高下。比如，在對於項元汴收藏過的米芾《雲山煙樹圖》的鑑定上，乾隆帝與其意見不同，認為是件贗品。乾隆十分得意，於是提筆在尾紙上調侃起項元汴來：「審觀戲墨入神處，檇李似失精鑑云。」[6] 或許乾隆帝正是以這樣的形式去圓他的另一個鑑藏家的夢想吧。

乾隆四十九年（1784），乾隆帝最後一次南巡，再次拜訪天籟閣。與首次南巡不同的是，這次就像是拜訪一位神交已久的故友。乾隆帝為項元汴而惋惜，再

次賦詩云：

> 檇李丈人數子京，閣收遺跡欲充楹。
> 雲煙散似飄天籟，明史憐他獨掛名。[7]

那麼，天籟閣究竟是怎樣的一座書畫寶庫？項元汴究竟又是怎樣的人物呢？如今，那張等待知音的天籟鐵琴又在何處呢？

嘉興項氏的興起

一、優越的地理位置和經濟環境

　　嘉興位於浙江省東北部、長江三角洲杭嘉湖平原腹心地帶，北接吳江，西抵杭州，與蘇杭毗鄰。在新石器時代，這裡是馬家濱文化的發祥地。嘉興古稱「長水」，是個以種植水稻、漁獵為主的魚米之鄉。春秋時期這裡是吳越兩國角逐之地。傳說當時桐鄉檇李園盛產的李子色澤殷紅，芬芳怡人，為諸李之冠，西施曾經到這裡品嘗。她在李子的身上輕輕劃過一道甲痕，立刻果汁溢出，清香撲鼻。西施一時興起，多吃了幾顆，就醉倒了。這座城池也因為這個美麗的傳說而改名為「檇李」，即「醉李」。更為奇怪的是，自那以後，檇李的李子身上也留下了西施的甲痕，故嘉興詩人朱彝尊曾有在《鴛湖櫂歌》中寫道：「聞說西施曾一掐，至今顆顆爪痕添。」[8] 戰國時，檇李劃入楚境。秦置「由拳縣」和「海鹽縣」，屬於會稽郡。三國時期，這裡是吳國孫權的屬地。吳黃龍三年（231）「由拳野稻自生」，孫權以為祥瑞，改由拳為「禾興」，後改為嘉興。從嘉興名稱的歷史可以看出，這是個富饒美麗、詩情畫意、歷史悠久的城市。

　　嘉興水鄉澤國的優越地理位置，促使這裡自古以來就是經濟發展的重地。隋朝開鑿江南運河，即杭州經嘉興到鎮江的大運河，給嘉興帶來灌溉舟楫之利。自此，大運河孕育了嘉興，嘉興也呵護著運河；在唐、宋、元時期，這裡不僅發展為全國的重要糧食產區，在手工業方面也與蘇杭抗衡。宋室南渡時，嘉興為富庶之區，因此南渡來的人口眾多，其中不乏官宦之家和世家大族，項氏家族就是其

中一支；元代，嘉興外貿港口繁榮，運河的便利促進了嘉興的海運，作為海員崇拜的天妃宮也建立起來。到了明代，嘉興即是重要糧食、紡織品的重地，又是繁榮的江南水鄉城市，由此成為東南重要都會，和東南沿海重要的海防要塞。隨著整個江南經濟的發展，嘉興出現了王江涇、王店、濮院、魏塘、烏青等諸多工商業市鎮，也湧現不少專事經商的商人，成為江南的一個繁華都會。嘉興的棉布絲綢行銷南北，遠至海外。運河段北部的王江涇鎮的絲綢有「衣被天下」的美譽，嘉善有「收不完的西塘紗」的諺語。嘉興手工業中，洪姓所製漆器、張鳴岐所製銅爐、黃元吉所製錫壺被稱為「三絕」，是優秀的工藝品。湯勤出身於家族性的裝裱世家，至今嘉興還以湯勤命名的「湯家巷」。宣德五年（1430），嘉興府西北境為秀水縣、東北境為嘉善縣，此後的四五百年間，嘉興長期保持著「一府七縣」的體制。嘉興城市建設發展迅速，古城內河道繁密，市肆繁盛，百物紛陳，喧嘩雜遝，往來不絕。東門用里街「競為侈麗，列肆者，通江淮巨賈」，其熱鬧擁擠的程度可用「肩相摩而趾相錯」來形容。東門外自嘉興年間在南湖湖心重建煙雨樓後，商業更為繁榮。煙雨樓前後，船歌鼓樂入夜不歇，東門至東柵的南堰、用里街等處，巨家大宅，華廈櫛比，私家宅園有數十家之多。項氏家族的豪宅和別墅就建築在秀水縣（圖1-1）南的項家漾附近，其占地之廣闊，有「潭渦地接三江脈，竹柏陰連五月寒」之說。[9]

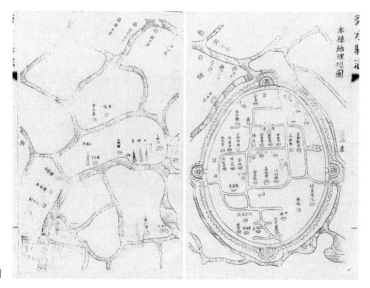

圖1-1 |
秀水縣圖，明代萬曆年間

二、悠久的文化淵源

　　著名學者潘光旦在其《明清兩代嘉興的望族》一書中寫道:「嘉興是人才的一個淵藪,其地位正和它在地理上的位置相似,即介乎蘇、杭兩地之間。」[10] 自秦漢起,歷朝史書均載有嘉興人的業績。自唐至清,出狀元十人,明清兩代共有進士及第一千三百一十六人,其中巍科人士二十八人。大師、巨匠、名士等人才輩出,文風鼎盛。

　　在畫壇上,嘉興有史可查的畫家始於南北朝的顧野王。唐宋以來,人才興盛,其中以北宋唐希雅、釋維真、南宋趙孟堅、元代吳鎮最為有名。嘉興在明代接受了宋元以來文人畫的影響,追崇超逸、蘊藉的審美趣味。明代中後期,嘉興的文化發展緊隨吳門,士大夫階層以結識吳門名流為榮,也是自我身分的表徵。以沈周、文徵明代表的「吳門畫派」深入嘉興,宋元文人畫的傳統由此在嘉興得以繼續傳播和發揚,在這個過程中,作為「嘉興書畫世界的核心」[11] —— 嘉興項氏家族不僅起到了重要的橋樑作用,同時,項元汴及其子孫的書畫鑑藏和創作活動也使嘉興在當時的畫壇上佔有不可忽視的位置。

三、嘉興項氏家族的興起

　　嘉興項氏家族,是一個富有傳奇色彩的世家大族,他們的事蹟與朝代和時代的變遷緊密相連,幾乎在每一個朝代都有出類拔萃的人物出現。到了明代,嘉興項氏家族發展成為一支最為顯赫的望族。潘光旦《明清兩代嘉興的望族》,通過對嘉興望族血系分圖、血緣網路圖、世澤流衍圖的製作,統計出每個血系的世澤流衍到八點三世,嘉興的望族平均大約能維持二百餘年。而項氏家族的譜系,自宋末項宏度至清初項奎等人,共有十四代,遠遠超過了望族平均的八點三世。[12] 此外,譜系中共列出約六十人,其中三分之二見於《嘉興府志》。又據嘉興府志、縣誌記載,項氏一門入志者範圍非常廣泛,名臣、忠烈、隱逸、文苑、方伎、烈女各皆有之,可知項氏家族在當地影響力之大,參見〈附錄一〉。

　　在眾多的姓氏當中,項姓的姓源來歷是比較單一的。據史料記載,項姓源於芈姓。春秋時楚國的公子燕,他本是王族的後裔,因功被封於項地(今河南項城),以封地為國名,建立了項國。西元前647年,這個小國被齊桓公所滅,從此

後，項國子孫就以國為氏而姓了項。另據《廣韻》記載，項姓雖源於羋姓，但羋姓的先祖本是周文王的姬姓，所以追本溯源，項姓的起源還是姬姓後人。

進入項氏宗譜中的第一位名人，是春秋時的項橐，據稱他是孔子的老師。後世尊項橐為聖公。清代項聖謨有一方印章為「橐之五十九世孫」，即源於此。

漢代，項氏至三十七代項萬金為司徒（漢代司徒相當於宰相），居河南洛陽。自萬金起第三十一代項晉，為北宋大理寺評事，掌握刑部的覆核職權。靖康末年，項晉隨駕南渡，遂入浙籍，自此其後裔定居嘉興。項晉顯於南宋開禧（1205）至紹定（1233）時期，富貴榮達，名揚四海，項氏家族受其蔭護，備受皇帝恩寵。與項晉同時來浙的弟兄有項益、項萃，益與萃分居紹興、山陰，各自分支繁衍。

項晉孫項相，字汝弼。項相弟項棟，字汝用。兄弟友愛，有孝友堂「為奉親而作」。項相於鄉里讀書養親，篤愛其弟，名聞鄉里，因舉孝廉。紹定二年（1229），《嘉興府志》記載說：

> 公以聰明之資，簡重之器，魁傑偉偉之材，佐天子禮樂太和之治，而公之令聞令望，日新月盛，明良相逢，千載一時，天下之人莫不仰慕公之為人而不知公之所以致是者蓋有本矣。公自鄉里讀書養親罔有違越，篤愛其弟，恩意藹然。及舉孝廉，登顯榮，揚歷中外，雖身都富貴未嘗一念不在乎親也，而公之弟服勤致，養克盡子職，亦未嘗不以公之心為心也。孝友之至通於神明，故公之先尊及太夫人咸被推恩，茂膺錫命……[13]

孝友堂建在嘉興城內瓶山西側，堂後有端本廳。由此，項氏家族就在這裡安居了下來，逐漸擴大家產和田地。清代乾隆帝南巡到此，無限感慨，認為項氏家族的繁榮昌盛應歸功於項晉，故作詩曰：「山水清華是此方，樓臺高下賞煙光。西山作記無多許，說項還稱孝友堂。」[14]

到了元代，項氏家族已經成為當地的巨富。對於異族元朝政權的統治，項宏度和項冠父子選擇了隱士的生活，以高行聞名鄉里。

項晉曾孫項宏度，號胥山居士、八一先生，元成宗元貞年（1295）卒。項宏度以雄才高賞甲里中，志行高潔，在宋末隱居不仕。不僅如此，他還督教子孫說：「當今之世但宜讀書好禮，崇尚清雅，誓不許仕。」[15] 項宏度為明襄毅公項忠

始祖。

　　宏度子項冠，子義甫，號泉石散人。隱於胥山，建胥山草堂。「項冠以商起家，富甲一方」[16]，散財、助婚喪、蠲逋負，江浙稱長者。元至元二十年（1283）境內饑，輸粟數萬賑之，全活無算，元世祖聞而旌之，授以將仕郎、少府丞，力辭。歿後，元代畫家趙孟頫為其作〈泉石散人墓表〉。由此可知，項冠與趙孟頫或有交遊。項聖謨自號「胥山樵」，又有「胥山樵項伯子」之印，都是為了紀念項宏度、項冠兩位先祖。

　　項冠子項衢，字伯道。仕元，任淮西廉訪副使。子達、孫永原，都未入府志，或與其仕元有關。

　　到了項衢之曾孫項邦一代時，已進入明朝初期。項邦，字景亮。永原子。明弟子員，升太學，授孝感縣丞，因多惠政，以才堪治劇，調吳江。贖友人子於妓籍，歸囊無長物。以孫項忠貴，贈官大中丞。邦曾任吳江，故項氏有吳江支，人物不詳。另外，《嘉禾項氏清棻錄》中有明初畫家徐賁（1335–1380）所作《胥山草堂詩》，蓋為項冠所作。[17]

　　邦子項衡，生忠、質、文三子。項忠、項質兩支在明代一朝科甲聯第、富甲天下、聲名顯赫。項文一支不顯。當時在嘉興鳳池坊、靈光坊曾有為項忠建的「青宮太保坊」、「尚書坊」、為登進士的項忠、項質家族成員而建的「科第聯魁」、「二十八宿」、「進士坊」等進士牌坊。除了登進士第之外，其他家族成員也都有很高的官職，見〈附錄二〉。

　　書畫藝術史上的項氏家族，主要是指項質一支，通過項質、項綱、項銓三代人的努力，到了明代中後期項元汴一代時，達到鼎盛。項元汴天籟閣的收藏富可敵國、汴兄項篤壽一家三代科第聯魁，項氏家族不僅善於賞鑑，同時又是書畫藝術家，始終活躍於書畫藝術創作的主流。

文振家聲 武戡國難 · 項忠

正如項篤壽在追述項忠功績時所言：「先襄毅以文字振家聲，以武功戡國難。」[18] 項忠為官在朝，是明朝出色的將領和功臣；致仕還鄉，是嘉興最具有影響力的文化宣導者，他發起組織的「鴛鴦湖詩社」使得項氏家族成為當地文化圈最為活躍的團體。項忠是項氏家族的榮耀，他的名字始終蔭護著後代傳人。項元汴有一方印章為「宮保世家」，即源於此。

一、項忠生平

項忠（1421–1502），字藎臣，正統七年（1442）年進士，歷任刑部主事、陝西按察使、右都御史、刑部尚書、兵部尚書，卒後贈太子太保，諡襄毅，《明史》有傳，首輔李東陽為其作〈明故兵部尚書致仕進階光祿大夫贈太子太保諡襄毅項公神道碑銘〉。在明代歷史上，他是一位難得的文武兼得的人才，《劍橋中國明代史》中對於項忠的軍事才能有著較高的評價：

15世紀後期幾個最能幹的軍事領袖像16世紀初期最著名的王守仁（哲學家王陽明）那樣，都是科舉出身和從其他行政職務轉任軍事領導的人；突出的例子有：韓雍（1422–1478年）、王越（1426–1499年）、項忠（1421–1502年）和馬文升（1426–1510年）。[19]

項忠戎馬一生，留下許多傳奇。正統十四年（1449），項忠隨英宗北征蒙古部落瓦剌，明軍潰敗，項忠於土木堡（今河北懷來縣西）被俘。敵人命他餵馬，他乘機挾兩匹馬逃往中原。傳說，當時曾經有一位蒙古姑娘與他結好，幫助他逃跑，中途為了節省糧食跳崖自盡。項忠後來所騎的馬也累死了，自己徒步七晝夜始歸，回來時滿腳荊棘。

景泰、成化年間，項忠基本上一直在陝西任職，從按察使到右都御使，屢立戰功。他擅長戰略，在平定「招賢王」滿俊的叛亂當中，隻身單騎深入敵營，經大小三百餘戰，終於攻克石城，討平叛軍。在地方管理上，項忠在賑濟饑民、治理河道等方面都深得民心。他曾開龍首渠及皂河引水入城，解決西安城內水鹹不能飲用的困難，同時還疏浚鄭國渠、白渠，灌溉涇陽、三原、醴泉、高陵、臨潼五縣，計田七萬餘頃，民眾因此建生祠以感念項忠治水的功績。此後，項忠在鎮壓湖北荊、襄地區的流民起義中，先後招撫流民九十多萬。項忠在維護明王朝的邊境和地方安定功績顯赫，不久升入兵部尚書，官階為正二品。

明成化十三年（1477），宦官汪直橫行不法，迫害臣民，屢興大獄，項忠剛直不阿，不堪受辱，聯絡九卿上書彈劾汪直，結果反被汪直誣陷而革職。後汪直被貶，項忠官復原職，不久即致仕。

項忠致仕回鄉的二十六年中，致力於當地的詩社活動。他早在年輕居家苦讀之時，就心慕前賢詩文唱和之逸舉，終在成化十三年賦閑，與兄弟、子侄項質、項文、項綱、項經、項繼等及里人梅江、戴祐、高磐、姜諒、伍方等數十人於鴛鴦湖畔結成「攜社」，又名「鴛社」。項忠自任掌社，留有《唱和詩》一集存世，「人謂之香山、洛社」。[20] 項忠詩文大氣豪爽，朱彝尊《明詩綜》中輯有項忠兩首詩文，其一云：

〈出清遠峽野望〉
行盡溪中路，蒼茫見遠天。歸猿啼（一作平林開）曉日，飛鳥入寒煙。
綠樹江頭驛，黃茅郭外田。孤懷無限思，望斷白雲邊。[21]

詩的最後一句，可能出自梁簡帝詩「棲神紫臺上，縱意白雲邊」一句，可見他雖然賦閑在家，可仍心存魏闕，希望能夠為國立功邊陲。

項忠創辦的鴛社，集中了嘉興的精英人物，特別是一些德高望重、致仕在家

的官員，比如，雲南布政司參議金禮、四川按察司僉事梅江、福建按察司僉事戴祜、漳州知府姜諒、武岡知州伍方、碭山知縣包鼐汝和通判楊彥等等，他們的詩會雅集活躍了當地的文化藝術，同時也促進嘉興文人與外界的廣泛交遊。此後，項氏家族中項質的後代項銓、項元淇、項篤壽、項元汴、項德芬等，都曾在鴛社主持雅集活動。項聖謨還創作有《鴛社圖》。[22] 明末崇禎年間，「鴛社」與諸鄉詩社合併為「復社」，起而與魏忠賢鬥爭。如今，嘉興的詩文書畫活動仍舊保持著這一傳統名稱「鴛社」，為促進嘉興地方文化的發展做出新貢獻。

二、項忠畫像

　　《項忠畫像》（圖2-1）收藏於嘉興博物館。這是一幅典型的明代肖像畫。圖中，項忠頭戴烏紗帽，身著紅色官服，繫玉帶，雙手持笏，正襟危坐於椅上。其面容豐厚方正、長髯飄搖，目光炯炯，器宇不凡。

　　圖上方詩塘上有項忠自贊、明太常卿呂䇿所作像贊、以及道光元年項忠十世從孫項琳題識等。項忠成化八年（1472）自贊，其文曰：

心無機巧，柔不附也；行無矯飾，剛不汙也。德或稱表，人謬與也；才本虛冒，自知真也。胡位清要，仰承聖明之顧也。何名總督，俯握六師之命也。嗟夫，久顏而叨重務，得無貪寵然歟。至愚而蒙推轂，是□妄□故歟。歷年五十，有此二過矣，以永綏末路也。與將柔茹，機巧以附歟；抑剛吐矯，飾以汙餘。若然者，非直免怨招譽也。又得位崇寵，固也自殆，與世沉浮，彼自目曰絕倫。予寧為有瑕玉，不作無瑕珉。詩曰：既明且哲，以保其身。夙夜匪懈，以事一人。語云不義，而富且貴，於我如浮雲。予雖不敏，敢不服膺而書紳。

呂䇿弘治十七年（1494）所作像贊曰：

（弘治十七年）出陷虜，庭拔必死於一生用靖逆叛，效奇計於六出，攬轡澄清，立朝正直，西人懷之如范仲淹而立生祠，後世仰之為裴晉公，

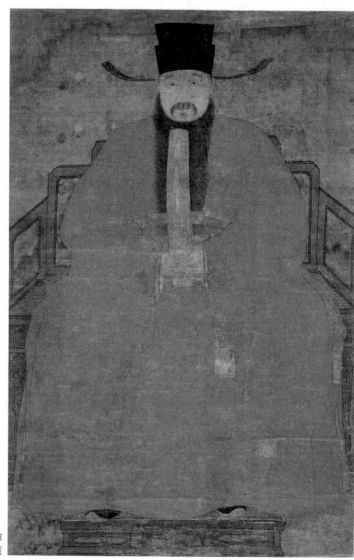

圖2-1 |
明人畫《項忠畫像》軸
嘉興市博物館藏

而不可復得。遭讒巷處，咏歌自適。生已復官，沒應寵卹。虎髯飄搖，
鳳目如漆。我瞻公像，疑而久立。凌煙之朋，旁求之日。

道光元年（1821）項琳題記曰：

太常卿呂公，諱慗。其尊文人懿公，為先襄毅公正統壬戌同歲，生太
常。長子又娶公（項忠）長孫女，世交姻婭，贊無虛辭。惜傳世久遠，
原本不存。其辭備載家乘。琳裝池公像贊，繕幀首，并書公自贊於後。
考成化八年，公季五十有二，總督荊襄軍務，勦撫兼施，不恤勞怨。忌
者謀以言中公，[宰][翶]廷信任益堅，克告成功。讀公贊辭，可以見公之處
心制行矣。我後世子孫，當有敬紹前徽者，其永保於弗替。
道光元年歲次辛巳十月朔日，十世從孫琳敬識。

　　從項琳題識可知，此圖是項忠五十二歲時的畫像，項忠時任兵部尚書。按明
朝典制，正二品官服為紅色、玉帶，故畫像是十分真實的記載。又知，除了項忠
自贊外，另一作像贊者為太常卿呂慗。項忠與呂慗之父呂原不僅是同鄉、同朝，
而且，呂原長子娶項忠長孫女，可謂世交姻親。呂原（1418–1462），字逢原，號
介庵，為項忠同年（正統壬午）進士。授翰林院編修，歷官翰林學士、右春坊大
學士等職，後入內閣，行政持重。博涉經史，擅文章。編修《歷代君鑑錄》、《寰
宇通志》、《大明一統志》，有《通鑑綱目續篇考正》、《介庵集》。天順六年卒，
贈禮部右侍郎，諡文懿。這段姻緣對於項、呂兩家都是一段佳話，也促進了兩
家的興榮。《項忠畫像》為今日的明史研究提供重要的資訊，具有一定的文獻價
值。
　　《項忠畫像》一直保留到清末其家族成員手中。宣統年間為項忠十一世孫項
鳳書所藏。項鳳書，字桐隱，為清末諸生。項鳳書之後，項忠的畫像為鄉人岳彬
收藏並重新裝池。
　　項忠留給今人的遺跡還有收藏在上海圖書館的一件尺牘。又據《嘉興市志》
記載：「項忠在嘉興城內（今瓶山西）建項家祠堂和著書堂，今已無存。嘉興南
湖鄉項墳頭因有項忠墓而得名，曾有項家祠堂，附近一湖蕩，名項家漾。」據嘉
興老輩人回憶，項家祠堂除了祭祀項忠，還祭祀為其捨身跳崖的「胡婦」。項家

圖2-2｜瓶山公園旁的項家祠堂原址與項家祠堂井「靈光井」

祠堂前原有渾厚古樸的石牌坊，楣上寫明是為明兵部尚書項忠而建，牌坊使用花崗岩，其上無精美的雕飾，顯得渾厚古樸。二十世紀八十年代，在中山路拓建時被拆（圖2-2）。項忠墓在嘉興市區南湖鄉，原墓地廣四十餘畝，松柏參天，多至千株，清代中期尚存。[23]

三、項忠後人

項忠有子二人，嫡室生二子，長子項經，舉進士，歷南京監察御史為太平知府；次子項綬，累官蘇州衛指揮僉事。側室朱氏生子四，緒、纘、繢、繼。

在項經這一支系中，功名最為顯赫。項經、項錫、項治元（元淙）、項承芳均進士及第。而自項忠起，加上項綬之子項鉶，一門五世六進士。這種情況在有明一代，全國僅有三例，在歷史上極受關注，[24] 見〈附錄二〉。

項經，字誠之。成化二十三年（1487）第三甲五十八名進士。李東陽曾評價他「有父風」。這令我們對於項經的想像變得非常容易。項經在出任福建道御史

期間，曾經招撫流民、剿殺賊寇、開倉賑災，時宦官劉瑾用事，授其吏部檄令，遭到項經的拒絕。後以江西右參政致仕。由此可看到他辦事果斷、稟性正直的性格特徵。[25]

項經之子項錫，字秉仁。嘉靖二年（1523）第三甲二十六名進士。項錫以進士知建陽，建宋賢祠，廣儲倉庫，延四方名士為邑弟子師，遷刑部主事，歷遷南京鴻臚寺，後官至南光祿寺卿。[26]

項忠孫項鉰，嘉靖四十一年進士（1562），官刑部主事。

項錫之子項元淙（治元），字熙仲，號星渚。嘉靖四十一年（1562）第二甲六十四名進士。館大理寺政，授刑部主事，辛酉調吏部，升禮部員外郎卒。

項經之玄孫項承芳，字達甫，號玉庭。萬曆十一年（1583）癸未二甲四十五名進士，授比部理刑漕淮主事。項承芳為官清正廉潔，當時督管淮河漕運的宦官通賄作奸，項承芳上疏糾之，得旨逮治其罪，宦官得到罷免，至於釐債弁之奸，平肺石之獄等事更是令人稱快。可惜的是，項承芳聲譽方起，忽以疾殞於官。他曾經廣泛搜集襄毅公事跡，[27] 去世後，在項氏家族後輩項德楨、項于王、項皐謨等人的努力下，於萬曆二十六年（1598）最終完成了《項襄毅公年譜五卷實紀四卷遺稿》一卷（中國家圖書館古籍善本部藏）；[28] 此外，在《嘉禾項氏宗譜》（上海圖書館藏）及《嘉禾項氏清茉錄》（國家圖書館藏）中均留有項忠寫給族人的〈襄毅公家訓〉（見〈附錄三〉），從中，我們可以看到項忠及項氏子孫為維護家族榮譽所做出的努力。

項經一支除了科舉考中進士的之外，還有一些或是通過中舉，或者買官，而擔任地方官員，有的在家鄉經營家業。他們大多擅長詩文創作，並熱衷於書畫鑒藏，在鄉里享有一定的名望。例如項元淙、項真、項于蕃、項于王等。

項元淙，字子南，項忠曾孫，項經孫，與項元汴同輩。以曾大父襄毅蔭為錦衣。因認為嚴嵩用事不可取，遂隱歸。有關項元淙的軼事被編輯在《嘉興縣誌》「高行」當中，[29] 作為鄉紳，他居恆好施，為鄉人所敬。有這樣一則故事：「嘉靖甲辰（1544）歲侵，元淙悉蠲以賑，全活饑民無算。郡守欲上其事，元淙曰：『我豈以此邀名乎？！』力辭，遂寢。」[30]

項真，字不損。項忠四世孫。曾祖項經、祖父項鏞、父項元淙。秀水儒學生，貢入國子監，擅長詩文、書法，著有詩文集《西湖草》。朱彝尊在《明史綜》記載：

不損（項真）以門才自豪，兼綜今古文，深爲李長蘅（李流芳）聞，子將
（聞啓祥）所賞。有御史巡按至浙，試士子文、經書，發題外俾作一詩，
題是「賦得多雨紅榴折」，不損書法絕倫，以行草縱筆寫之，同學慮御史
必怒，咸爲不損危，而御史竟拔置第一。益自負，儻蕩不羈，入修門坐事
瘐死於獄。予嘗見其爲閨人銘梳奩曰：「人之有髮，旦旦思理，有身有
心，奚不如是。」筆法極其飛舞，繹其語殆亦非眞狂生也。[31]

　　項真多才，性格自負，但不知由於什麼緣故而死於獄。有關項真的記載很
少，汪砢玉《珊瑚網》中收錄有項真的來信，信中稱「翁老親家詞伯」，可知兩
人爲親家。汪砢玉在書中記載「不損爲吾郡書家龍鳳，惜其作李北海盡頭耳」。[32]
項真書法目前還沒有發現，在清人卞永譽《式古堂書畫匯考》中記載他的作品有
《臨東坡墨妙亭詩帖》、行楷《毗陵道中詩帖》。[33]

　　此外，項真擅長紫砂壺，吳騫《陽羨名陶錄》（上十）記，曾見一件茶壺，
有「硯北齋」和「項不損」款識。他認爲項不損製作砂壺，乃文人偶爾寄興之
作。所制之壺質樸稚致，款識書法有晉唐格調，水準高於時大彬、李仲芳諸家。

　　項玉笋，字和父，項忠五世孫，項經四世孫，曾祖項錫，祖父項元淙，父
親項桂芳。有《檇李往哲續編》之傳而作。項玉笋曾爲嘉興池灣沈氏書畫藏家作
《北山草堂記》。[34]

　　項于王，字利賓。萬曆二十八年庚子科舉人，以孝廉授宜春令，有惠績，
卒於官。李日華《六研齋筆記》中記載項于王與李日華、馮鑑之、戴升之、許伯
厚、樂之律、陸三孺等人在青年時期結爲詩友之事，他們大都是厭倦官場，以詩
酒自娛的士子。[35]此外，項于王還輯錄了項忠詩文集《藏史居集》。

積財有道 富甲一方·項銓

項忠之弟名質。與其兄境況不同，項質一支連續三代都沒有中進士者。項質「不求仕進，以孝友克家，德被鄉里」。[36] 其長子項綱，曾中舉人，任長葛縣令（今屬河南許昌市），後引疾歸，家境一度拮据。幸項綱之子項銓很快扭轉了這種困境，通過經商理財，積累了相當大的家產。到了項銓之子項元汴一代時，項家已成為全國首富之一。

縱觀項氏家譜，似乎有這樣的傾向：在整個項氏家族發展的過程中，項忠一支以功名顯赫，雄踞鄉里，而項質一支則積財有道，富甲一方。項銓繼承了先祖項冠的遺傳因子，在理財方面具有非凡的才能。當然，項氏子孫始終沒有忘記祖宗的遺訓，勤儉持家，以德行世。

項銓（1476–1562之後），字近谿。精嚴寺僧人方澤曾為其八十壽撰文一篇〈壽近溪翁八十〉。[37] 項銓「性恬靜」，「意度沖遠」，不求仕進，對於官府顯貴，「退然罔聞」，沒有公事是絕不踏入官府之門的。他又是一位備受尊重的老壽星，八十歲的時候仍舊步履矯健，聽聰視明，每和鄉人談起古今故事時，還如年輕人一樣抑揚慷慨。因此，在方澤眼中，項銓是一位集長壽、富貴、康寧、好德四者之全，受到上天眷顧的人。

項銓生活的成化至嘉靖時期，社會政治穩定、經濟發展昌盛。江南政治寬鬆，交通便利，對於生活在這一地區的人們來說是發財致富的好時機。項銓順應了時代的潮流和需求。當他有了一定資產之後，曾有人勸他買田購屋，他回答

說：「田給食足矣，後世子孫，必有以田累者。」認為這樣做會給子孫帶來麻煩，令他們坐享其成，不思進取。這當然僅僅是一個方面，其實，更主要的原因是因為當時江南賦役繁重，這可能是明初永樂帝對江南的懲罰政策有關。為了逃避賦稅，有錢的人家大多「以質庫居積自潤」，[38] 因此項銓也選擇了經營質庫（典當行）、積累金銀玩好作為生財之道。

項銓八十壽辰之時，各方賢能皆來慶賀，方澤這樣記錄宴會的盛況，「彩舞既作，笙鐘以間。薦紳鴻儒、詞人名士、宗族子弟，雍雍濟濟，德星聚矣」，排場相當奢華隆重。另外，能夠請方澤這樣的名僧為其做壽撰寫文章，可見名望是相當高的。鄉人黃承玄〈墨林項公暨錢孺人墓表〉中記載，項銓「以仲子（項篤壽）貴，贈吏部郎，里中推惇厚長者」。清人盛楓《嘉禾徵獻錄》中的另一個說法是他以「入資鴻臚序班」，而被「贈吏部郎」。這雖然是有名無實的官職，但卻是身分的象徵，對家族有榮耀，與其無意官場並不矛盾。

項銓的收藏活動和規模在史料中所記不多。文嘉《鈐山堂書畫記》[39] 中記載他收藏有一件柳公權《小楷度人經》，被摹刻於《停雲館帖》。文徵明摹刻《停雲館帖》始於嘉靖十六年（1537），可以推知，項銓至少在晚年與文徵明有所交往。此外，王世貞（1526–1590）也曾至項銓府中觀賞過此件作品。[40]

柳公權《小楷度人經》一度被嚴嵩所得。沈德符《萬曆野獲編》記載說：「晉唐墨跡，近世已不多見。至於小楷，尤為寥寥。予幸生江南，幼時即從好事大家遍觀古跡，如嘉興項氏所收最夥，而摹本居其大半。今項太學（即項希憲，項篤壽之子）家柳公權《度人經》，極真極佳，在小楷中可當壓卷。往年曾為先太史購得，其值尚廉，今輾轉數姓，所酬已數十倍矣。」[41] 由此可知，在嚴嵩倒臺之後，項篤壽又以高價買回了此書。

雖然這件柳公權《小楷度人經》是目前發現唯一一件項銓的收藏品，但從藏品的品質來判斷，項銓不僅開始了鑑藏活動，並且應該還有一定的鑑賞能力。

文章鳴世 矜寬謙和 ·項元淇 附子輩

項銓有妻室二人，嫡室陳氏生長子元淇，側室顏氏生篤壽及元汴。

三兄弟歷逢弘治、正德、嘉靖、隆慶、萬曆五朝。此時期，由於皇帝的昏庸、宦官專權、以及朋黨之爭，致使明王朝中央集權政治消弱。國家對社會控制力的下降，為江南地區帶來了寬鬆的政治環境，加上優越的自然地理條件，此地區一方面表現為商品經濟的迅速發展，另一方面是思想和文化較北方更為活躍。

首先，王陽明的「心學」、「新四民論」、李贄的「童心說」給文人士大夫帶來了思想的解放和個性的張揚。儒家將人們從事的行業按照等級分為士、農、工、商謂之「四民」。在王陽明看來，「古者四民異業而同道，其盡心焉一也」。[42] 他把傳統觀念中一直被視作「賤業」的工、商提高到與士同等的水準，認為士人「雖終日作買賣，不害其為聖為賢」。[43] 四民界限的淡化，使儒商結合、官商結合，亦官亦賈、亦文亦商成為可能。何良俊描述當時士人經商的情況說：「由今日觀之，吳松士大夫工商，不可謂不眾矣。」[44] 嘉靖時的首輔徐階、禮部侍郎尚書董份都可謂亦官亦商的大官僚、大富豪。由此，商人的地位大大提高。

其次是儒道釋進一步融合。陳垣《明季滇黔佛教考》說：「萬曆而後，禪風浸盛，士夫無不談禪，僧亦無不欲與士夫結納，」「……其時士大夫風氣，與嘉靖時大異。」[45] 文人雅士與僧侶交往成為一時之風尚，寺院成為文人雅士文會的場所。

在文化、藝術方面，江南所積聚的大批文人是文化、藝術建設的主力。儘管這一時期江南士子在科舉考試中佔有優勢（進士錄取人數中，江蘇、浙江在全

國居於第一、二位），但此時科舉制度完備，規模增加，因為赴試者眾，相對屢試不第的士人不斷增加。正如顧炎武所言：「然求其成文者，數十人不得一，通經知古今，可為天子用者，數千人不得一也。二嚚訟逋頑，以病有司者，比比皆是。」[46] 科舉不順的失意文人將研習八股文之心轉向了豐富的文化創造。共同的志趣使得他們經常聚在一起，詩詞歌賦、書畫鑑藏、結社講學、刻書出版等等，形成了繁榮豐富的文化熱潮。弘治初年，以蘇州文徵明、唐寅、都穆、祝允明、楊循吉等人宣導的古文辭運動，盛極一時。與此同時，在畫壇上，以沈周、文徵明宣導的「吳門畫派」影響更為巨大。他們摒棄院體浙派的束縛，積極宣導反映文人士大夫心境和審美情趣的元代文人畫風格。

經濟繁榮和思想解放，滋養了奢華和享樂之風。好宴飲聲樂、好著書刻書、好古玩書畫、好冶園建亭成為追求風雅的時尚。《吳風錄》中記載：「自顧阿瑛好蓄玩器書畫，亦南渡遺風也。至今吳俗權豪家好聚三代銅器、唐宋玉窯器、書畫、至有發掘古墓而求者。若陸完，神品畫累至千卷，王延喆三代銅器萬件，數倍於《宣和博古圖》所載。」[47] 在此背景之下，收藏家群體空前擴大，鑑藏大家備受追捧，江南古書畫市場出現了歷史上最為繁榮的景況。

儘管如此，傳統儒家觀念仍舊以入仕為正統，「學而優則仕」是文人士子實現自身價值的終極目標。仕途上有所作為，一方面能夠實現儒家所宣導的「兼濟天下」的豐功偉業，一方面還可以光宗耀祖，功蔭後世。因此，失意於仕途的文人雖然在表面上有著風流倜儻、談玄說道的行為，其內心世界實際上極為苦悶。對於江南富戶來說還有更多的想法，「縉紳家非奕葉科第，富貴難於長守」[48] 他們認為只有當官，具有權勢，才可使得家產得以迅速增長並且得以世守。因此，江南富戶一方面用錢財買官，一方面將希望寄託給下一代。

項元淇、篤壽、元汴三兄弟在這樣的背景之下選擇了不同的生活道路，元淇「以文章鳴」、篤壽「以儒紳奮」、元汴「博雅好古」[49]，各具所能，在江南文人中享有盛名。他們相互友愛，相互扶持，使項氏家族進入到最為興旺發展的時期。王世貞記載明代首輔嚴嵩之子嚴世蕃（1513–1565）曾經列舉十七家首富：

（嚴世蕃）嘗與所厚屈指天下富家，居首等者凡十七家。雖溧陽史恭甫最有聲，亦僅得二等之首。所謂十七家者，己與蜀王，黔公，太監黃忠、黃錦及成公，魏公，陸都督柄，又京師有張二謹以迻，太監永之佺

也。山西三姓，徽州二姓，與土官貴州安宣慰。積資滿五十萬以上，方
居首等。前是無錫有鄒望者，將百萬。安國者，過五十萬。今吳與董尚
書家，過百萬。嘉興項氏，將百萬。項之金銀古玩，實勝董；田宅典庫
資產，差不如耳。[50]

　　這十七家首富中就有項家，且與富冠三吳的董尚書（董份）並列，各有千
秋。董份有質舍百餘處，歲得子錢數百萬，又田地千頃，大航三百餘艘，家僕
千人。王世貞估計項家田宅、典庫與此「差不如」，尤其指出項家所藏金銀古玩
「實勝董」。項家的收藏主要是項篤壽萬卷樓的藏書和項元汴天籟閣的書畫收
藏。這條記載同時也告訴我們，在嚴世蕃在世的嘉靖年間，項氏家藏就已經相當
著名，此時項元淇年近七十，項篤壽、項元汴不過四十餘歲。

　　項元淇（1500–1572），字子瞻，號少嶽山人。擅長詩詞、書法，有《少嶽
詩集》存世。此詩集為元淇去世後，由其弟項篤壽、項元汴輯錄，王世貞、皇甫
汸、彭輅為其作詩序。

　　項元淇曾學舉子業，終不得志。從項篤壽所寫〈詩序〉中說他「中歲游京
國，推轂皆當代賢豪，而拙宦不遭……」來看，北遊求官不是很順利。彭輅〈項
子瞻詩選序〉中說他「晚赴公車，官上林」，[51] 買了一個上林苑錄事的小官，後遷
署丞。1562年，父親項銓去世，元淇丁父憂三年，此後，這個上林丞也一直沒有
赴任。

　　項元淇無緣仕宦，更無心經商，於是終日詩文唱和，與禮部主事戚元佐、南
京刑部主事彭輅、秀水精嚴寺僧人方澤、景德寺僧人正念組成詩社，醉心於詩社
活動。[52] 他是嘉興詩壇上最為活躍的人物，甚至在吳門詩壇上也佔有一席之地。
明代文壇領袖王世貞早在京城就聽聞項元淇的名聲，曾為其寫像贊。[53]

　　項元淇晚年逍遙於桃里之墟，往來者大多是「山僧釣叟」，其中方澤、真
謐、慧空等人都是著名的詩僧。他似乎在借助與僧人的說禪論道，解脫仕途不
順的煩惱。《項子瞻與三弟六札》之一的《南園雜詠》是元淇晚年寫給元汴的詩
文，共十四首，記錄他在南園家中以書翰為伴的閒居生活和寂寥心境，其中：

　　　　時流好年少，士籍棄微寒。白髮何由變，塵冠不復彈。
　　　　良木材先伐，猗蘭芳見鋤。芭蕉獨無心，隨時自卷舒。[54]

　　《項子瞻與三弟六札》的其他幾段文字同樣敘述了元淇奔波在外的心境，情緒中同樣是懷才不遇的低沉。項元淇甚至經常住在寺院。壬申年春（1572）禮部侍郎皇甫汸（1497–1582）在真如寺首次見到他，十分欣賞他的才華，稱讚他的詩文道：「古選沖逸陶謝亞也，五言典雅王孟流也，七言清婉錢郎匹也」。[55] 但不久元淇便在真如寺病故了。皇甫汸是吳門人，來嘉興也是因扈從皇帝順路來嘉興，與元淇僅有這一面之交，便為其寫詩序，可以看出皇甫汸對他是十分欣賞。

　　除了詩文之外，項元淇擅長書法，小楷嚴整，尤工草書，「每遊戲翰墨，尺幅數行，人競寶之」。[56] 傳世作品僅見《行書七律詩》扇頁一件（重慶市博物館藏）（圖4-1）。受到吳門畫派的影響，項元淇尤其追崇趙孟頫的書法，曾經收藏有趙孟頫《中鋒帖》、《紈扇詠史詩賦帖》及趙松雪所跋定武佳本《蘭亭帖》。[57] 他認為趙字是「學書人不可無」，「須心摹手追方得此中三昧」，談到自己學書的體會，他說：「山谷云，字中有筆如禪句中有眼，須一毫頭上下功夫」。從這些字句當中，可見項元淇對於書法的研習極為盡力。

　　項元淇外表柔弱，性格恬淡。他是以名士的形象為人所尊重，南京刑部主事彭輅將其載入《國朝橋李名士傳》。[58] 他給人最深的印象是「性孝友」的稟性。作為長子，項元淇「善視異母弟篤壽、元汴」，「有交修之助」，愛護備至。《少嶽

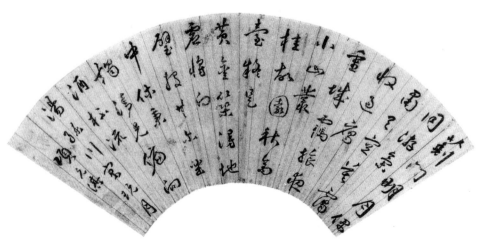

圖4-1｜項元淇《行書七律詩》扇面 重慶市博物館藏

詩集》中經常可見元淇、元汴兄弟二人與衲子往來雅集的身影。兄弟情深,留下了許多相互唱和的詩文和信札。項元淇離世後,兩位弟弟傾力為其刊印詩集。項元淇對三弟元汴的幫助最大。項銓去世後,元淇將自己所獲財產讓予元汴。這或許是因為項篤壽身在仕途,而元汴則繼承父親擅長經營理財的緣故。

項元淇對於友人也極為慷慨。前文所提及的三件趙孟頫書法,他都贈給定湖、慧空兩位友人,他在信札上說:「昔趙文敏欲與獨孤結一重翰墨緣余亦爾耳。」趙孟頫於至大三年(1310),奉詔自吳興(今浙江湖州)前往大都(今北京)途中,有獨孤淳朋(1259–1336)趕來送別,並贈與《宋拓定武蘭亭序》之事。在項元淇的眼中,與志趣相投的朋友共同傾情藏品,比藏品本身更重要。

項元淇樂善好施,這在《嘉興縣誌》中也有記載,[59] 友人屠德徵去世後,元淇傾力相助,聯繫督學和縣官,使其家室每年能夠得到官府經濟上的贊助。同時,他自己也捐出田地,並且每到過年時都要去慰問其子的學業。

項元淇的品行使他在鄉間得到極高的聲望,雖不為官,但卻有相當的影響力。這從《嘉禾徵獻錄》記載的一件事情上可以看出:

> 倭入寇,議築嘉善城,將拓其外垣,城外皆列肆偫,值良厚,縉紳善之,多不欲毀。元淇首撤之。於是邑人不能阻。

嘉靖三十三年(1555),倭寇侵犯嘉興。根據史料記載,這次抗倭戰鬥嘉興官兵打得十分艱苦,因此建築城垣是必要的工程。嘉興城外處於交通要道,是個經濟繁華的地帶,在這裡的店鋪營利豐厚。拓展外城,對這些店家來說是個不小的損失。項家在這裡應該是有不少的資產,項元淇率先撤出了城垣外的店鋪,自然是對官府的支持,也得到了鄉人的讚譽。除了財物上的支持,項元淇還作詩文以鼓勵抗倭士氣。[60] 因此僧友方澤在〈壽近溪項翁八十〉一文中,也用稱讚的口吻寫道「……比者倭寇之變,征輸蜂午……而翁諸子,或運籌策,或饟城戍」。

項元淇「以文章鳴」,詩友圈中不乏官僚顯貴、名僧和名士,他們與吳門地區都有密切的往來。由此,項元淇與吳門畫壇中的文彭、豐坊、陳淳、王穉登、張鳳翼、仇英等人也有交往。

吳門鑑藏大家文彭、顧從義、畫家陳淳都與項元淇有過詩文唱和的往來。文彭來嘉興時,曾同遊南湖,項元淇作〈文三橋項少嶽煙雨樓詩〉以記其事。[61]

圖4-2｜仇英為項元淇作《桃村草堂圖》
北京 故宮博物院藏

陳道復（1483-1544），初名淳，後以字行，號白陽，吳門人，文徵明弟子，詩文書畫兼善。祖父陳璚為南京副都御史，善文章書畫，富於收藏。陳淳早年以諸生貢入太學，之後也未做官，更無心經營家產，回到蘇州過著悠游林下的閒適生活。往來者多為山僧、道人、及退隱的達官和詞客。可以說陳淳與元淇在某些經歷和志趣有相似之處。《少嶽詩集》中有〈雨中同陳白陽登樓〉、〈夜期陳道復不至〉二篇。[62] 另《明詩綜》中有〈同陳白陽登閣〉一篇[63]，從詩中「春波門外路，乘興數經過」一句可知，陳淳與項元淇往來較為頻繁，是項元淇十分敬仰的詩友。

華亭（今上海）鑑藏家顧從義（1523-1588）時常往來吳門，深得文徵明器重。他與項元淇也是多年詩、書往來的好友。嘉靖三十五年（1554），顧從義拜訪項氏，徘徊數日，項元淇為其書詩以贈。[64]

此外，吳門畫家仇英曾為項元淇畫《桃村草堂圖》（圖4-2）（北京故宮博物院藏）。桃村草堂是項氏兄弟的棲隱雅集之所，好友方澤有〈少嶽築室桃花裡賦此以寄〉詩云：「知君玩世有仙才，仗策辭家不擬回。角裡漫從桃花開，鴛湖聊作鏡湖開。」[65] 圖中那位身著「襟帶玄古，氣度儒雅」的高士即為項元淇精神氣質的寫照。圖為青綠設色，用筆工整，設色典雅古樸，與項元淇的精神氣質相得益彰。此圖是仇英的精心之作，項元淇將它贈與元汴保藏。畫面上仇英款署：「仇

圖4-3│項德裕《仿米芾山水》扇面，此扇今藏臺北故宮。

英實父為少嶽先生制」。其下方，項元汴題記：「季弟元汴敬藏」，元汴鑑藏印章「墨林山人」、「桃花源裏人家」等九方。仇英館餽項家十餘年，也曾為項元汴畫過寫照，此圖蓋為這一期間所作。

項元淇有四子，其中次子項德裕善畫山水，有《仿米芾山水》扇面存世（臺北故宮博物院藏），創作於萬曆十二年（1584），其上鈐「德裕」、「徵宇君士」二印（圖4-3，彩圖1）[66]。萬曆癸巳（1593），項德裕在汪愛荊家看到了項元汴所作《荊筠圖》卷中，應汪的要求，他寫了題跋並鈐有「君卿父」、「梧下生」兩方印章[67]。

四子項道民，字民逸，擅長詩文，有《春暉堂詩》。他曾與馮夢禎、李應徵齊名，「忽一日，盡焚制藝，逃于禪，石磴繩床，終日諷唄不輟，人咸莫測其意云」，[68] 這或許是後來其名不顯的原因。汪砢玉凝霞閣收藏的《國朝名公詩翰》卷中收藏有他的一首詩。[69] 由這些題跋和詩文中可知，項德裕、項道民都參與了項元汴的書畫雅集活動。

萬卷藏書 官紳兩得·項篤壽 附子孫

一、項篤壽生平及收藏

　　項篤壽（1521–1586）是項氏三兄弟中的佼佼者。字子長，號少谿。初名篤周，嘉靖戊午（1562）進士，後改篤壽。篤壽「幼警敏，鄭端簡曉見而奇之。授所著書數萬言，四日成誦，大喜，以女妻之，居弟子列」。[70] 鄭曉（1499–1566），字窒甫，海鹽人。《明史》有傳。曾任南京吏部尚書、刑部尚書。因反對奸臣嚴嵩而被撤職。嘉靖四十五年（1566）卒於鄉里，隆慶元年（1567）贈太子太保，諡端簡。鄭曉精通經學及國家典故，甚孚時望，《明史》評為「諳悉掌故，博洽多聞，兼資文武，所在著效，亦不愧名臣」。項篤壽作為學生，又是女婿，深受其影響。嘉靖四十一年（1562），項篤壽中進士，授主事，因母年邁，不能在京就任，改任南京考功郎中，母喪，調職赴京。時張居正改革朝政，項篤壽屢與張居正意見不合，由兵部郎中貶為廣東參議，即稱病辭官歸里。

　　項篤壽一生著述頗多，有《小司馬奏草》、《今獻備遺》等書。《小司馬奏草》六卷，為篤壽官兵部時議覆內外陳奏之文。其中《駕部稿》一卷，《職方稿》五卷。《今獻備遺》是項篤壽根據嘉靖時袁袠所著而稍作增補。此書採編明代洪武到弘治年間名臣共二百四十人事蹟編為列傳。《四庫總目提要》評，相比於明人好作浩博而冗褻的私史，項篤壽的這部《今獻備遺》「頗簡明有法」、「敘述詳贍，凡年月先後事蹟異同，皆可為博考參稽之助於史學亦未嘗無裨焉」[71]。這一評價還是相當高的。

　　受到鄭曉的影響，項篤壽喜愛藏書、刻書，所藏多庋善本，築有萬卷樓以收藏和刊刻圖書。清代乾隆年間編輯的《天祿琳琅書目》著錄了清宮所藏宋元以來精刻精抄善本書籍一千餘部，其中就有很多是經過項篤壽和項元汴兄弟兩人收藏的。項篤壽的藏書印有「聖師」、「師孔」、「馬生角」、「浙西世家」、「少谿主人」、「蘭石主人」、「萬卷樓藏書記」、「桃花村裏人家」、「杏花春雨江南」、「紫玉玄居寶刻」等二十餘方，這些印章在他的書畫收藏中也時常見到。

　　項篤壽刻書以「嘉禾項氏萬卷堂」之名印行，不僅數量多，品質也頗高，可稱為「明人刻書之精品」，[72] 如萬曆十二年翻刻宋建安漕司本《東觀餘論》（上海圖書館藏）、隆慶四年所刻《鄭端簡奏議》十四卷，此外還有嘉靖丙寅所刻《二十四史論贊》八十卷、萬曆四十一年所刻《今獻備遺》十二卷、《木石屋精校八朝偶雋》十卷、《今言》等。其中《東觀餘論》是北宋黃伯思撰寫的一部重要的書學著作，項篤壽翻刻的版本為後世書法研究提供了的重要史料。

　　除了收藏書籍之外，項篤壽的書畫收藏也頗為豐富。早在他青年時代就結識了吳門畫壇領袖文徵明。嘉靖二十四年（1545）文徵明為其作《行書春興二首》卷（北京文物商店藏）[73] 並有書信一封（該尺牘著錄於《經訓堂法帖》）。此後，項篤壽也開始與其子文彭的往來。項篤壽與吳門畫派的另一位老畫家謝時臣（1488–1567）相識，嘉靖二十六年（1547），六十歲的謝時臣遠遊荊楚，圖中創作了三幅山水長卷，遙寄給項篤壽，可見他深得老人的喜愛。[74]

　　項篤壽交遊廣泛，由於他曾經在北京和南京兩地任職，結識了不少大官僚，並且有機會搜集這兩地的藏品。在董其昌跋周文矩《文會圖》卷中，記載了這樣一段軼事：

　　此畫原陸太宰以千金購之，後爲胡宮保宗憲開府江南，屬項少參篤壽購
　　此圖以遺分宜，分宜敗，歸內府朱太尉希孝，復以候伯俸准之。太尉
　　沒，項（元汴）於肆中重價購歸此圖。[75]

　　周文矩《文會圖》卷曾經是吏部尚書陸完（1458–1526）的藏品。若干年之後，出任浙江巡按御史的胡宗憲（1512–1565）為了結交權相嚴嵩父子，囑託項篤壽購得此圖以作禮品相贈。嚴嵩被撤職抄家後，此圖被朱希孝以「折俸」的機會而得。朱希孝離世後，項元汴在市場上購得此圖。由此可見，項篤壽與胡宗

憲、嚴嵩都有交往。胡宗憲之所以將如此重要的事情託付給項篤壽，正是因為項篤壽對於江南藏家的瞭解。陸完家富收藏，後因結交寧王朱宸濠下獄，此後家道敗落。項篤壽、項元汴都從其後人手中購得不少藏品。估計這件周文矩《文會圖》卷也是從陸家所得。除了陸完家族之外，兄弟二人也從無錫華夏家手中購得不少精品。例如項篤壽在南京任職期間就從那裡購得《閣帖》九卷，此後不久他到北京任職後，又得到了《閣帖》十卷，湊完全帙，「人因競稱千金帖」。[76]

　　項篤壽的藏品中不乏宋元精品，見於著錄就有《唐摹晉帖》、宋劉原父墨跡《南華秋水篇》、馬和之《豳風七篇》、李公麟《唐明皇擊毬圖》卷、《郭子儀單騎降虜圖》卷、姚綬所藏的錢選《浮玉山居圖》卷（上海博物館藏）、經華夏收藏過的蔡襄《八帖》冊[77]、虞集書《誅蚊賦》卷[78] 等等，其中趙孟頫的墨跡就有《道德經》卷[79]、《絕交書》卷[80] 等。

　　關於項篤壽與項元汴書畫鑑藏，朱彝尊《曝書亭集》「書萬歲通天帖舊事」記載了一段故事，為人津津樂道：

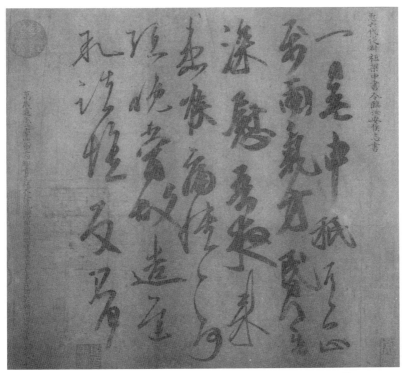

圖5-1｜唐摹本《萬歲通天帖》，紙本，26.3×253.8公分，現藏瀋陽遼寧省博物館，
　　　　其上面有項篤壽印記「桃花村裏人家」、「項篤壽印」。

子長好藏書，見秘冊輒讓小胥傳抄，儲之舍北萬卷樓。其季弟子京以善
治產富，能鑑別古人書畫金石文玩物冊，居天籟閣，坐質庫估價，海內
珍異，十九多歸之。顧嗇於財，交易既退，予價或浮，輒悔至憂形於
色，罷飯不啖。子長偵小童告以質，子長過而問曰：「弟近收書畫有銘
心絕品可以齎心悅目者乎？」子京出其價浮者，子長賞擊不已，如子京
所與值。償為取以神。其友愛如是。[81]

　　兄弟二人性格迥異，熱衷於鑑藏卻是志同道合。項元汴購買《萬歲通天帖》
（圖5-1，遼寧省博物館藏）之後，後悔價高。項篤壽為了安慰他，就按照元汴
所購原價買下，自己收藏。這件《萬歲通天帖》不僅是件十分難得的唐摹本，而
且還是唯一接近王羲之真跡的書法珍品。此帖後來為項篤壽之子項鼎愛（聲國）
收藏，清初「乙酉兵變」時，舉家逃亡，妻子朱氏（朱彝尊姑母）將其藏在枕頭
中，才得倖免於難。

　　從記載中可以看出，項篤壽經常將自己的藏品送給元汴，現在看到項元汴藏
品中鈐蓋有項篤壽收藏印的大多屬於這類情況。對此，有時候元汴也會在藏品中
作有記錄。宋刻本《東觀餘論》是項篤壽在南京任職期間購得的。大概是由於與
法書有關，項篤壽將其送給了元汴。元汴欣喜而知，他迫不及待地將此事記載下
來，並叮囑後代要永世珍藏：

　　隆慶二年冬月，仲兄少谿官南郡，公務之暇，惟以書史娛目賞心。得此
　　善本，持以見示，知余所好，授之襲藏，永俾無數。[82]

二、項篤壽之子孫

　　項篤壽祖孫三代，一門五進士。在晚明中央集權衰弱，統治集團內部日益鬆
散且混亂的時期，項氏子弟始終站在儒家正統的角度上維護皇室的權益。他們繼
承了祖輩項忠的秉性，不僅在地方管理方面盡守職責，表現出色，在戍衛邊境的
戰場上也是英勇善戰的將領。

　　長子項德楨（1555–1605），字廷堅，號玄池，萬曆丙戌（1586）進士，歷任山東僉事、山西右參議副使、密雲參議，河南副使等職，後因被讒，引疾歸。卒年五十。項德楨著述豐富，有《皇明弼直錄續名臣紀寧提要編》、《尚書說要》、《尚書別錄》、《書經繹》、《項襄毅年譜》、《西南紀事》等。

　　從《嘉禾徵獻錄》記載來看，項德楨大多負責管理地方行政和軍事政務。在安撫民心、抗擊倭寇等方面政績顯著，得到百姓擁護。項德楨在任職期間，正是萬曆皇帝為「爭國本」與群臣展開爭論的時候。神宗皇后無嗣，恭妃生子常洛，是為皇長子。之後，鄭妃生子常洵。神宗因寵愛鄭妃，故想廢長立幼，引發群臣不滿，有的大臣為此還被免職。王錫爵任首輔後，因懼失上意而奉詔擬旨，將皇長子常洛、皇三子常洵、皇五子常浩一併封王，即所謂「三王並封」，日後再擇其善者為太子，同時以待皇后生子。此詔一出，群臣紛紛指斥王錫爵。萬曆二十一年（1593），在同鄉工部主事岳元聲的帶領下，項德楨、陳泰交等人來到首輔門前「面詰」王錫爵。神宗亦迫於眾議而收回前命。錫爵自劾三誤，請辭職。「爭國本」前後延續達十五年之久。二十九年（1619），在孝定李太后的直接干預下，皇長子常洛被立為皇太子。

　　次子項夢原（1570–1630），初名德棻，後改名夢原，字希憲，號玄海，萬曆己未（1619）進士，授刑部山西司主事。他曾經率將領打敗了漠南蒙古順義王卜失兔對邊境的侵擾，後被吏部「以捷多傷」降職一級，項夢原辭官還鄉。[83]

　　項夢原有《宋史偶識》存世，其書為讀《宋史》時隨筆摘錄。不過更有意義的是他參與了萬曆二十四年（1596）《嘉興縣誌》的編撰工作。同時參與編撰的還有項文的後裔項元濂。在明代，編撰地方誌是由地方上有名望的鄉紳和官員完成。可見，項氏家族在地方上威望甚高。

　　項夢原幼齡失母，因此得到了項元汴的悉心照顧，[84]也繼承父親項篤壽和叔父項元汴的部分收藏。項夢原天資聰慧，在天籟閣的薰染之下，培養了書畫收藏的濃厚興趣，深得陳繼儒的欣賞。

　　長孫項鼎鉉（1575–1619），字孟煌，號扈盧，項德楨長子。《嘉禾項氏宗譜》稱他：「天才亮特，詩文雄奇，時人無與抗手。」項鼎鉉為萬曆辛丑年（1601）進士，在選翰林院庶吉士時被彈劾，這或許與父親項德楨在官場鬥爭有關，後因身體不適，一直在嘉興養病。項鼎鉉是李日華的好友，受李日華撰寫《味水軒日記》的啟發，他也撰寫了《呼桓日記》一書。項鼎鉉妻子沈無非，出

自嘉興世族大家，她是著名文人，也是《萬曆野獲編》作者沈德符之妹。沈無非是一位女書畫家，項鼎鉉在日記中道：「憶其生平酷情筆硯，朝夕讀書不倦。書法學褚遂良《九成宮》，有手書所撰〈朝鮮許景樊士女集小序〉一首，為其兄沈景倩（沈德符）臨摹上木。今記之，以為兒輩存手澤。」

項篤壽的另一個孫子項鼎愛，字聲國，號仲展。項德楨次子，文恪公朱國祚之婿。崇禎甲戌年（1634）進士，授雅州（今四川雅安）知州。朱國祚（1559–1624），秀水人，字兆隆。熹宗朝任內閣首輔，當時朝中發生「紅丸」、「移宮」等大案，朝廷動盪。朱國祚素行清慎，力持大體，被稱為長者。魏黨專權，朱國祚密陳魏忠賢等人之害。後乞休還鄉，至十三疏始獲允。次年去世，贈太傅，諡文恪。朱氏曾孫朱彝尊為清代詞人、學者，他稱項鼎愛為姑父，由於這樣的關係，朱彝尊在少年時多次到天籟閣觀摩書畫，是天籟閣滋養的新一代藝術家。

博雅好古 富藏敵國・項元汴

一、項元汴生平

1. 棄儒經商，聚財養畫

　　項元汴（1525–1590）字子京，號墨林居士、墨林懶叟、墨林外史、香巖居士、鴛鴦湖長、古檇李狂儒等。（圖6-1）

　　項元汴自幼生活在鴻儒縉紳和雅客名士往來的優越環境中。受家庭的薰染，他「少而穎敏，十歲屬文」，[85] 學業十分用功。但項元汴一生沒有參加過科舉考試，這在封建社會是很少有的，也許是家中三個兄弟的分工有所不同所致。項元汴三十八歲那年（1562），父親去世，此時，長兄元淇在外，二兄篤壽中進士，於是他「絕意帖括」（帖括，即科舉考試文體），放棄舉子業，

圖6-1｜賈瑞齡摹本《項元汴小像》尺寸不明，為臺北國立故宮博物院王世華先生藏。

在家經營家產、侍奉母親，盡守孝道。同樣是放棄仕途，項元汴比長兄元淇可要豁達得多，他自號「古橋李狂儒」，自負而清高，郡守來訪也置之不理。其實，他只是不喜歡與那些附庸風雅，不通文墨的官僚打交道而已，故好友黃承玄在為其撰寫的〈墓表〉中說：

> 公生而穎異，方束髮時，學舉子業成矣。恥繡繪悅為名高，乃殫精經史，究極百家，寒暑不輟。每擊節詫曰：「大丈夫心靈千秋，胸藏萬古，須榮名一日何事？遂棄去青衿業。間一遊辟雍，非其好也」。[86]

三兄弟當中，項元汴似乎在性格與才能上更像父親，善於理財與處世。他也繼承了父親的資產，包括田宅地產和典當行，並得到兩個兄長的幫助。《嘉禾徵獻錄》中就記載了這樣一則故事：

> 元淇天性孝友，弟項元汴質人粟萬餘石，期未滿賣之，訴訟於官。監司王某者，與元淇厚，知其家析不均，令太守龔勉諷之曰：「得君一言，可無案治。」元淇曰：「幸王公以元淇厚有矜宥之心，死且不朽，若因以為利，非小子所敢聞。」王大嘆服，事遂寢。[87]

有人在項元汴的典當行中典當了大米萬餘石，可是期限還沒有滿，項元汴就將大米賣掉了，於是他被告到官府。好在長兄項元淇一向待人寬厚，為太守欽佩。於是，太守看在項元淇的面子上將此事了結，項元汴也因而避過訟案。

在探討項氏家族資產這一問題時，項元汴是如何聚財致富，以擁有富可敵國的收藏？這向來是人們的一個疑問，他是否曾做典當行的生意也被質疑，這個故事恰恰給了一個肯定的答案。不僅如此，項元汴的部分財富中還來源於哥哥元淇。元淇「讓財于季」（《光緒嘉興府志》）看來在當時也是廣為人知。

項元汴為何未等期滿，便將客戶典押的萬餘石大米賣出呢？筆者猜測，這大概是與他的收藏有關。項元汴生活在江南收藏風氣日盛的時期，收藏市場非常活躍，藏品流傳迅速，及時把握收藏的時機，對於一個收藏家來說是十分重要的。因此，項元汴違背典當行的規矩，可能是因購買藏品而急需現金。

古董收藏雖為文人雅事，但從理財的角度來看，收藏和做生意是彼此相關

的，生意做得好，才會更有資本從事購藏。項元汴的父親項銓以經商致富，旁及收藏。到了項元汴繼承家業時，他則更好風雅，故借助典當行等生意來豐厚其收藏，如遇特別喜愛的作品更不惜重金購買。項元汴一向精力過人，收藏與生意件件都做得精細、投入。在時人謝肇淛的眼中，項元汴購買古書畫的大方，與做生意時卻錙銖必較，簡直是判若兩人：

> 項氏所藏，如顧愷之《女箴圖》，閻立本《蘭風圖》，王摩詰《江山圖》，皆絕世無價之寶。至李思訓以下小幅，不知其數，觀者累月不能盡也。其它墨跡及古彝鼎尤多。其人累世富厚，不惜重貲以購，故江南故家寶藏皆入其手。至其纖嗇鄙吝，世間所無。且家中廣收書畫而外，逐刀錐之利，牙籤會計，日夜不得休息，若兩截人然，尤可怪也。近來亦聞頗散失矣。[88]

謝肇淛的描述顯然帶有貶義，故用了「鄙吝」一詞。究其原因，還是源於項元汴的商人身分。儘管在嘉靖時期商人的地位有所提高，但沒有科舉的背景，總是為人鄙視。

文人對於商人的偏見往往刻薄。實際上，作為一個簪纓世家的鄉紳，項元汴始終恪守家訓，認真履行社會職責，以此維護家族的聲望和地位。他的嗇齒或可限於個人的生意，其實他的生活也極為節儉。對於鄉里的公益事業，元汴總是會積極投入，有時還要傾資協助當地政府賑災。在這方面，董其昌對此也給予了公允的記載和評價，他在〈墓誌銘〉中說：

> 公居恒以儉爲訓，被服如寒畯如野老，婚嫁讌會諸所經費皆有常度。至於瞻族賑窮，緩急非罪，咸出人望外。曰：「吾自爲節縮，正有所用之也。」戊子歲大祲，饑民自分溝壑，不恤扞網，公爲捐廩作糜，所全活以巨萬。郡縣議且上聞，牢讓不應，終不以爲德。市闤巷聲，有司益重之。

黃承玄在〈項元汴墓表〉中也提到了戊子年（1588）的那次自然災害。項元汴捐資千餘石賑災，且治廠四郊施粥。挽救了不少人的生命，幫助當地的政府排

憂解難。

　　項氏家業在項元汴手中達到鼎盛。他雄厚的收藏吸引了諸多權貴和名士慕名
而至。項元汴在處世能力上遠遠超出其父，權貴、高士、衲子、商客多有交往，
而廣博的交遊正是成就鑑藏大家的必要條件。

2. 生平愛好，嗜古成癖

　　博雅好古貫穿了項元汴的一生。王穉登（1635–1612）說項元汴：「性乃喜博
古，所藏古器物圖書，甲於江南。客至相與品騭鑑足，窮日忘倦」。文嘉則形容
說：「子京好古博雅，精於鑑賞，嗜古人法書如嗜飲食，每得奇書不復論價，故
東南名蹟多歸之。」[89] 董其昌所撰〈墓誌銘〉中描述得更為生動：「公（項元汴）
每稱舉先輩風流，及法書繪品，上下千載，較若列眉。」

　　項元汴在十六歲時就參與了收藏活動。上海博物館收藏的吳門畫家唐寅《秋
風紈扇圖》中，有項元汴於嘉靖庚子（1540）九月望日的題跋（圖6-2），這是目
前所見到其最早的題跋，可以看出他少年老成，不但對於收藏有濃厚的興趣和自
信，而且對於書畫鑑定有著很高的悟性。《秋風紈扇圖》或許是他最早的購藏經
驗，興奮之餘，他在兩年之後（1542）再次題跋說：「子畏生平好畫美人，纖妍
豔冶，幾奪周昉之席，而此圖獨飄然翛然，恍如李夫人起半絺幃，姍姍來遲也。
筆墨日次，詢出神入化矣。」這段題跋從書寫文字，到評騭語言，都很成熟。由
此，項元汴也開始與江南藝術中心——吳門的接觸。他不僅結識書畫權威文徵明
父子，且始終與其保持密切的聯繫，且與文氏父子及吳門文人的往來成為他鑑藏
生活中非凡的意義。正如董其昌所說：

　　　所與遊，皆風韻名流，翰墨時望。如文壽承、休承、陳淳父、彭孔嘉、
　　　豐道生輩，或把臂過從、或遺書聞訊、淡水之誼，久而彌篤。

　　就是在這樣的「把臂過從」、「遺書聞訊」當中，項元汴逐漸豐富了他的收
藏，以至「購求法書名畫及鼎彝奇器，三吳珍秘，歸之如流」。[90] 他本人也逐漸成
長為一代鑑藏大家。項元汴收藏古董書畫之處為「天籟閣」，其名來源於他蒐得
一張刻有「天籟」二字的鐵琴（圖6-3，彩圖2）。[91] 自此，凡是項元汴的收藏，大

圖6-2｜唐寅《秋風紈扇圖》軸，紙本，77.1×39.3公分，現藏上海博物館，其上有項元汴題跋。

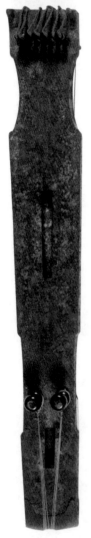

都鈐蓋「天籟閣」之印,而這張天籟古琴也因項元汴而享名於世。天籟閣坐落於今嘉興秀州路項家漾附近,建築已經湮滅無存。實際上,天籟閣僅僅是項家的附屬建築,此外還有博雅堂、讀易堂、雙樹林等。在金明寺的景范廬也有項家的別墅。在存世的項元汴創作的《雙樹樓》、《梵林圖》當中,我們可以領略其大致風貌。

項元汴的鑑藏活動涉獵廣泛。除了書畫收藏之外,他還熱衷於刻帖、收藏各類古董器物,如漢代印、青銅器、古琴、紫砂壺、大理石器具等等,凡是文人雅士喜好的,他都用心去經營和收藏。比如,當時有「江東巨眼」之稱的無錫人華夏曾經刻《真賞齋帖》,此後不久,文徵明也刻有《停雲館帖》,在鑑藏界中產生了不小的影響。項元汴也仿照他們的做法,將家藏墨跡摹刻上石,其中摹刻的《唐摹蘭亭帖》在當時就得到了極高的評價,被認為與元人所刻相伯仲。另有《趙孟頫千字文》刻石一直為清初朱彝尊收藏。雖然現在這些刻石與摹刻的法帖已經不見,但從記載上可以看出,項元汴所摹刻的規模及品質應不亞於華夏、文徵明。

又比如,以文彭宣導的文人刻印,其風格崇尚漢印,當時刊刻秦漢印譜成為風氣。但影響最大、品質最高的是吳門收藏家顧從德於隆慶六年(1572)刊印的《集古印譜》,印譜中集合了祖孫三代家藏的漢印,包括有玉印一百六十餘方,銅印一千六百餘方,為明代及後代篆刻提供了珍貴的材料。此印譜當時僅鈐成二十部,以至不出二十年,印人間即有「今不傳矣」,難以寓目的感歎。而顧從德的這些古印皆為項元汴所購藏。

項元汴對於青銅器的鑑別和製造也十分精通,萬曆治銅爐名手張鳴岐就是他挖掘的人才。宜興制壺高手李茂林、蔣伯荂、浙中名匠閻望雲、修復古琴的蔣少川都曾經為項元汴的收藏服務過。[92]

由於項元汴對於古董的精通和喜好,故有人依託其名,

圖6-3|
天籟鐵琴及其上面的「天籟」二字,現藏北京故宮博物院。

偽造了一部《宣爐博論》和一部《蕉窗九錄》。前者講宣德爐的製造和鑑別，書中內容且不論，造偽者連項元汴的生卒年都搞錯了，是偽書無疑；後者則涉及更廣，論及文房四寶、古琴、古書、香料等等，前面還偽造了文彭的序言。《四庫全書提要》認為：「陋略殊甚，彭序亦弇鄙不文。二人皆萬萬不至此，殆稍知字義之書賈，以二人有博雅名，依託之以炫俗也。」[93] 值得一提的是，在北京國家圖書館收藏的《歷代畫家姓氏考》是項元汴、項德達、項聖謨祖孫三代完成的著作。這部書是項元汴數年鑑藏經驗的結晶，但是他仍舊感到「耳目之難周」，希望兒子繼續補充完善，最終在孫子項聖謨手中完成。由此，我們可以看到項元汴嚴謹治學的作風。這與前兩部偽書粗製濫造的風格是截然不同的。

作為一名鑑藏大家，項元汴除了古董字畫收藏之外，也潛心於詩文書畫的創作。他「每作縑素，自題韻語」[94]，具有很高的詩詞修養，這在他贈給友人「季青長兄」的一幅《竹石畫》扇（日本涉谷區立松濤美術館藏）上所作詞曲可見一斑（見後文〈項元汴的繪畫創作〉）。項元汴的繪畫得力於其豐富的收藏，其繪畫作品最早見於記載的是十八歲時臨摹北宋宮廷畫家黃筌的《花卉》卷，可見有著相當強的繪畫功底。從記載上來看，項元汴的作品並不多，但從傳世作品中來看，每件都是精心構思、繪製而成，毫無懈怠之態。在吳門畫派的影響下，他對於書畫創作風格的選取有自己獨到的見解，作品別具一格。其子項德新、孫項聖謨在書畫創作和鈐蓋印章等方面皆受其影響，尤其項聖謨「取法於宋，取韻於元」的風格恰恰是發展了項元汴的特徵。可以說，項元汴子孫三代的藝術一脈相傳，故有「嘉興畫派」之稱。

五十歲後，項元汴「意在禪悅，雅究禪理」。其實，在他青年時期，就經常隨長兄元淇出入梵林。在項淇《少嶽山人詩集》中時常看到他隨兄長與方外衲子唱和的場景。李培《水西集》中〈祭墨林先生文〉中有一段生動的記載：「座上客常滿而衲子居半，無日不憩息於梵林，至或酣睡於香積，若不知有家也。」[95] 黃承玄在〈墓表〉記：「公⋯⋯時從黃面白足說偈拈宗，機鋒勃發。若夙契者。方外名僧飛錫至，靡不參印三乘，即老瞿壇不是過。」[96] 在項元汴交往的僧侶中，大多都是旁通文墨、亦擅博古的知音，如秀水真如寺方澤、金明寺的智舷、精嚴寺真諡、三塔寺慧空等人。

在項元汴存世不多的繪畫作品當中，佛教題材的作品佔有相當大的比例，如《定湖圖》軸（北京故宮博物院藏）、《雙樹圖》軸（上海博物館藏）、《白毫光

圖》軸（北京故宮博物院藏）、《梵林圖》卷（上海博物館藏）、《善財頂佛》軸
（臺北故宮博物院藏）、《荊筠圖》（《珊瑚網》著錄）等。此外，在他的作品和
收藏書畫當中，他經常會鈐蓋「淨因菴」、「淨因菴主」、「香巖居士」、「南華仙
史」、「棱巖精舍」、「幻浮」、「惟心靜土」等印章，從中我們可以體會他晚年的
心境，所謂「意在禪悅」不是虛辭。

　　萬曆十八年（1590），項元汴離世，享年六十六歲，葬於嘉興城外陸門寒字
圩。禮部尚書李維楨、都察院右副都御史黃承玄、禮部尚書董其昌先後為其作行
狀和墓誌銘（圖6-4），李維楨所寫行狀今已不見），[97] 可見其名望之高。項元汴的
好友周履靖在〈送葬墨林項季子〉中寫道：

　　高丘埋玉恨難窮，此日衰歌蒿裡中。
　　魄散九原無返照，舟蘭一壑動悲風。
　　琴遺石匣音初絕，劍掛松梢事已空。
　　獨對荒楸腸欲斷，不堪長笛起鄰東。[98]

　　項元汴去世，天籟之音不復存在，這不僅是好友的悲哀。從藝術鑑藏史的角

圖6-4｜董其昌撰《項元汴墓誌銘》局部
日本 東京國立博物館藏

度來看，更是一個重大事件。從此，天籟閣的藏品逐漸開始新一輪的聚散。

1975年，項元汴的墓地被發掘，但可惜已遭盜竊。此次發掘中僅見有簡單的陪葬器物，還有他妻妾的棺木[99]。器物保存完好的有三十一件，如木質冥器、瓷器、銅器、金剛經拓片一卷（蓋在「大房」棺蓋上）、淨土經一卷等，此外，棺內出土拓片有「萬曆二十七年七月中元東海項穆贊」、「萬曆己亥中元日奉佛弟子章藻書並勒」字樣。目前這些文物均收藏於嘉興市博物館。[100]

而項元汴的「天籟」鐵琴在民國時期曾經流落北京的市肆，目前收藏在北京故宮博物院中，和天籟閣的藏品，一起靜靜地等待知音。

二、項元汴收藏的機遇與經營

項元汴的出現不是偶然現象。明代中後期社會穩定、經濟繁榮，士大夫奢靡之風日盛，以擁有古董書畫標榜風雅，民間收藏隨之更為活躍。項元汴身處江南，又生逢其世，有著得天獨厚的條件。

首先，明朝內府藏品的外流為民間收藏提供了豐盈的藏品來源。明代建國之

初，內府接收元文宗奎章閣所藏，法書名畫相當豐富。但是，皇家對於書畫藝術創作和鑑藏不夠重視，內府收藏不斷外流，其方式主要通過皇帝賞賜、折俸、宦官偷盜三種管道。

明初期，宮廷就有賜畫的習慣，藩王及功臣是最大的獲益者。如晉王朱棡、魯王朱檀、黔甯王沐英家族的收藏作品中有不少鈐蓋了明內府「司印」半印、或者元內府「天曆之寶」印章，多為受賞所得。這是明內府最初流入民間的一批藏品。

內府的書畫珍玩歸太監管理，管理制度極不嚴格。明代中期，宦官盜取內府書畫非常猖獗。汪砢玉《珊瑚網》記載：

明內監所藏（見沈石田《客座新聞》）
成化末太監錢能、王賜在南都每五日异書畫工櫃，迴圈互玩。御史司馬公望見，多晉唐宋物。元氏不暇論矣，並收雲南沐府物，計值四萬餘金。[101]

宦官權利日益擴大，宮廷中像錢能、王賜這樣具有很高文化修養的宦官為數不少。錢能，即錢素軒，曾鎮撫雲南，後遷南京守備。他喜好收藏書畫，因此趁機在雲南、南京極力搜羅。今傳世之黃荃《寫生珍禽圖》卷、馬和之《小雅鹿鳴之什圖》卷等，都有錢氏「素軒清完玩寶」、「錢氏素軒書畫之記」等印記。嘉靖至萬曆年間的馮保也是古董書畫的愛好者，他擅長書法，且精通酷愛古琴，在任司禮監太監時從宮中盜走了北宋張擇端的《清明上河圖》卷（圖6-5）。《清明上河圖》卷曾經是嚴嵩強行從民間搜取而得，籍沒家產時進入明內府。張居正被籍沒的書畫藏品，在入宮後沒有幾年就被宦官盜出，於市場販售。[102]

明中後期，內府經濟衰微，在明朝的「折俸」之中，古董書畫也作為俸祿發放給官員。例如「嚴氏被籍時，其他玩好不經見，惟書畫之屬，入內府者，穆廟初年，出以充武官歲祿，每卷軸作價不盈數緡，即唐宋名跡亦然。於是成國朱氏兄弟，以善價得之，而長君希忠尤多，上有寶善堂印記者是也」。[103] 成國朱氏兄弟即成國公朱希忠、錦衣衛左都都督朱希孝，他們是折俸的最大受益者。朱氏去世後，藏品逐漸為韓世能收藏。張丑記載道：

御之暇嘗閱圖籍見宋時張擇端清明上

河圖觀其人物界劃之精樹不舟車之

紗市橋村鄭適出神品儼真景之在目

也不覺心思藥然雖隋珠和璧不足

云昔誠希世之珍嵌宜珍藏之時

萬曆六年歲在戊寅仲秋之吉

欽差總督東廠官校辦事無掌御用監事

司禮監太監鎮陽雙林馮保跋

余侍

圖6-5│明萬曆時期的秉筆太監宦官馮保在北宋張擇端《清明上河圖》上的題跋，北京故宮博物館藏。

朱希孝太保承襲累代之資，廣求上古名筆，屬有天幸，會折俸事起，頗
獲內府珍儲，由是書畫甲天下。而韓存良太史素號博雅，於朱公稱石
交，朱尋卒，書畫悉歸之太史，名物會合信有數哉。[104]

　　其二，項元汴身處江浙地區，這裡是元代文人畫興起的地方，具有優越的文
人畫傳統和鑑藏風氣。元代初期的錢選、趙孟頫在思想和實踐上將文人畫推向成
熟，而中後期的「元四家」黃公望、王蒙、倪瓚、吳鎮承前啟後，將文人畫推向
新的高峰，並直接影響到明代中期的「吳門畫派」。同時，錢選、趙孟頫，及元
四家又是收藏家，藏品中不乏精品。趙孟頫還曾為元內府收藏作鑑定。可以說，
元代文人畫傳統不僅給予明代江浙地區的民間收藏養分，亦滋養著鑑藏之風。

　　明代中後期的吳門是書畫創作中心，也是鑑藏中心，所藏古書畫最多。在沈
周、文徵明為中心的鑑藏圈中，包括有陳璚、吳寬、李應禎、都穆、祝允明等文
人官僚，也包括在隱的劉玨、史鑑、朱存理、徐禎卿、黃雲、張靈等書畫家等，
其背景多樣，有江南四才子、江南世家和著名的書畫家，收藏陣容強大，人員素
質高，藏品精。隨著商品經濟的發展，嘉興、徽州、華亭等地緊隨其好古之風，

同時一些普通的文人、商人、僧侶等也越來越多地參與其中。由此，江浙地區的
藏品不斷豐富，市場空前活躍。

　　江浙地區的豐厚收藏，其第二個來源是江浙籍的京官。他們在京城做官時收
藏的藏品有時候會隨著回鄉或致仕等機會帶回家鄉，進而充盈了江浙地區的民間
收藏，例如，鑑藏大家吳寬、韓世能、王世貞、董其昌等。長期在京城任職的韓
世能，累官至禮部侍郎。他購藏了不少張居正籍沒的藏品。儘管在京城，韓世能
卻一直關注江南的市場。對於項元汴的收藏資訊也頗為瞭解。一次他對兒子韓逢
禧說起項元汴用八百金從古董商陳海泉處購買古書畫的事，所述十分詳盡：

> 昔聞先宗伯云，有古董陳海泉者，將成國書畫、盧鴻草堂圖、虞世南廟
> 堂眞跡、宋拓定武蘭亭、懷素自敘眞跡等共九卷至嘉興售項墨林，酬價
> 八百金之語。今閱是卷尾有墨林手跡並題識，定價及印章歷歷具存，確
> 爲九卷之一也。……[105]

　　像韓世能這樣的江浙籍官員，他們的收藏活動始終與這一地區保持著密切的
聯繫。董其昌就更為典型，他雖然在京任官，但是大部分時間卻是乘著他的書畫
船在江浙一帶進行鑑藏活動。

　　此外，由於江浙地區的鑑藏能力和風氣遠遠超過北京，京城古物市場為江
浙收藏者或捐客低價收購提供了機遇。沈德符《萬曆野獲編》卷二十四「廟市日
期」中說：

> 京城城隍廟開市在貫城以西，每月亦三日，陳設甚夥，人生日用所需，
> 精粗畢備，羈旅之客但持阿堵入市，頃刻富有完美，以至古董眞僞錯
> 陳。北人不能鑑別，往往爲吳儂以賤值收之。[106]

　　「北人不能鑑別，往往為吳儂以賤值收之」，使得大批的書畫藏品流向江浙
地區。

　　其三，項元汴這一時期的古物市場成熟活躍，藏品的流轉頻繁。明代中後
期，士大夫奢靡之風日盛，以擁有古董書畫標榜風雅。好古之風的盛行帶來民間
收藏的活躍。沈德符《萬曆野獲編》「好事家」有這樣一段記載：

嘉靖末年，海內宴安。士大夫富厚者，以治園亭、教歌舞之隙，間及古玩。如吳中吳文恪之孫、溧陽史尚寶之子，皆世藏珍祕，不假外索。延陵則嵇太史、雲間則朱太史、吾郡項太學錫山、安太學、華戶部輩，不吝重貲收購，名播江南。南都則姚太守汝循、胡太史汝嘉亦稱好事。若輩下則此風稍遜，惟分宜嚴相國父子、朱成公兄弟，並以將相當途，富貴盈溢，旁及雅道。於是嚴以勢劫，朱以貨取，所蓄幾及天府。未幾，冰山既泮，金穴亦空，或沒內帑，或售豪家，轉眼已不守矣。今上初年，張江陵當國，亦有此嗜，但所入之途稍狹，而所收精好。蓋人畏其焰，無敢欺之。亦不旋踵歸大內，散人間。時韓太史在京，頗以廉直收之。吾郡項氏，以高價鉤之，間及王弇州兄弟。而吳越間浮慕者，皆起而稱大賞鑑矣。近年董太史最後起，名亦最重，人以法眼歸之。篋笥之藏，為時所豔。山陰朱敬循太常，同時以好古知名，互購相軋，市賈又交拘其間，至以考功法中董外遷，而東壁西園，遂成戰壘。比來則徽人為政，以臨邛程卓之貲，高談宣和博古，圖書畫譜，鍾家兄弟之偽書、米海嶽之假帖、澠水燕談之唐琴，往往珍為異寶。吳門新都諸市骨董者，如幻人之化黃龍，如板橋三娘子之變驢，又如宜君縣夷民改換人肢體面目，其稱貴公子大富人者，日飲蒙汗藥，而甘之若飴矣。[107]

文中記述的是嘉興末年到萬曆時期古書畫市場的情況。書畫藏品在內府與民間、私人收藏者之間周轉頻繁；形形色色的鑑藏家不僅包括鑑藏世家、皇室成員、官僚政客、文人高士、也包括徽商、古董商、作偽者；古書畫的流傳不僅僅是簡單的喜好與經濟方面的問題，其背後甚至還隱藏著各種政治鬥爭、權益交易、附庸風雅等等故事，正如明代中期李東陽在《清明上河圖》卷的題跋中發出的感慨：「且見夫逸失之易而嗣守之難，雖一物而時代之興革，家業之聚散關焉，不亦可慨也哉！噫，不亦可鑑也哉！」[108]

總之，古董書畫的頻繁周轉、作偽日盛、及社會各類收藏者的踴躍參加是這一時期書畫市場的特徵。古董書畫往往都集中在特權階層。但由於政治的變動，這些特權階層又往往會此一時彼一時，隨著新舊權貴的輪替，藏品也在其間流轉。明中後期是個政治動盪的時代，先後任首輔的陸完、嚴嵩、張居正的收藏數量巨大，甚至超過內府，但都因為政治倒臺，其收藏流入民間，為當時的收藏市

場提供最佳時機。此外，政治動盪引發的「折俸」、官員之間的賄賂成風等等，也增加藏品流傳的頻率和速度。沈德符《萬曆野獲編》的「籍沒古玩」便記載這一情況。

這一時期，流傳在民間的書畫藏品往往上有鈐蓋嚴嵩「袁州府經歷司」半印、張居正「荊州府經歷司」半印、成國公朱氏兄弟的「寶善堂印」，因此當時的蘇州和徽州的作偽者也以此為依據製造贗品，魚目混珠。這樣的贗品也有很多流傳至今，是我們今日的鑑定和研究需要特別警惕的。

作偽之風日盛，贗品大量出現，時代呼喚著鑑定大家的出場。明代中後期的書畫市場出現了繼宋代之後的第二次作偽高潮，甚至連文人也參與其中。沈德符在《萬曆野獲編》「假古董」一條說：「古董自來多贗，而吳中尤甚。文士皆藉以糊口。近日前輩，修潔莫如張伯起，然亦不免向此中生活。至王百穀，則全以此作計然策矣。」[109] 文中的張伯起（張鳳翼）、王百穀（王穉登）都是吳中著名的文士、書法家。由於經濟窘迫，不得不從事此道。而書畫鑑藏大家如沈周、文徵明等對這種造假行為也處以寬容的態度，有時甚至請人代筆應付求書者。贗品的大量出現促使專業鑑定者成為急需，這些人成為收藏家，特別是商人、富戶們追崇的對象。

與元代趙孟頫的情形一樣，吳門畫派的沈周、文徵明不僅是畫壇領袖，同時也是鑑藏權威和核心人物，但他們的活動要比趙孟頫繁忙得多。「鑑藏圈中大大小小的事情多少會與他們發生關係」，[110] 他們自己本人的收藏並不算多，但是過目的古書畫則是不盡其數。

沈周（1427–1509）字啟南，號石田，不應科舉，專事詩文、書畫，是明代中期文人畫「吳門畫派」的開創者，與文徵明、唐寅、仇英並稱「明四家」，著有《石田集》、《客座新聞》等。在書畫鑑藏界，沈周不僅是鑑藏權威，而且德高望重。對於前來求取題跋和鑑定的人往往「相與燕笑詠歌」「酬對終日不厭」，甚至對那些以贗品求題跋的人也「樂然應之」，王鏊對此有生動的記載：

> 每黎明，門未辟舟已塞乎其港矣。先生固喜客，至則相與燕笑詠歌，出古圖書器物模撫品題，酬對終日不厭。間以事入城，必擇地之僻陋者潛焉，好事者已物色之。比至，則屨滿乎其戶外矣，先生高致絕人而和易近物，販夫牧豎持紙來索不見難色，或為贗作求題以售亦樂然應之。

數年來近自京師遠至閩浙川廣無不購求其跡以爲珍玩，風流文翰照映一
時，其亦盛矣！[111]

　　沈周去世之後（1509），學生文徵明承其衣缽，成為公認的江南鑑藏巨眼。
　　文徵明（1470–1559），初名壁，後以字行，又改字徵仲，祖籍衡山，故號衡
山居士。「吳中四才子」之一。五十四歲時被舉薦為翰林待詔。居官四年辭歸，
築室曰玉磬山房，從事書畫創作三十餘年。文徵明的書法師承晉唐，主要學習鍾
繇、二王和虞世南、褚遂良、歐陽詢，法度嚴謹，筆鋒挺秀，書體端莊，風格清
雋秀雅。繪畫繼承董源、巨然及元四家的傳統外，更宗法元代趙孟頫，形成細潤
文雅的風格。而在鑑藏方面，文徵明是繼沈周之後的鑑藏巨眼，劉鳳在〈續吳先
賢贊〉中稱：「吳善以贋售，得其（文徵明）一言，輒價翔，故以文史玩弄，聲
重於王公間。」[112] 因此，江南的鑑藏家都請他來掌眼或者題跋。華夏幾乎每新收
一件藏品都必請文徵明題識。文徵明對於當時的書畫市場行情似乎也比較瞭解，
他甚至為人提供詳細價格參考。李詡在《戒庵老人漫筆》中記載了一則故事，顧
山周氏家藏有《二謝帖》，子孫欲求售，特意拿來問文徵明，文徵明看後說：「希
世之寶也，每字當得黃金一兩，其後三十一跋每跋當得白銀一兩，更有肯出高價
者吾不論也。」這件作品後來為一「富家」用一百二十斗米買走了。這個富家不
知是否就是項元汴，但最終他收藏了這件作品。[113]
　　文徵明於嘉靖三十八年（1559）去世，他在江南書畫世界中，執掌牛耳五十
年，將元代「文人畫」的審美趣味和鑑藏標準廣為傳播。同時，這五十年中，書
畫市場也發生了很大的變化。與沈周同時的老一代吳門藏家已經過世，藏品在他
們的子孫手中由於各種原因開始流散。文徵明去世後，吳門在畫壇和鑑藏界的核
心位置逐漸動搖，嘉興、徽州、華亭等地區的畫家和收藏家變得活躍起來。前文
所引沈德符《萬曆野獲編》「好事家」中所提及的人物基本概括當時鑑藏大家的
情況。他們包括有權勢嚴嵩、張居正；京城大官僚韓世能、韓逢禧父子；無錫巨
富華夏、明安國；吳門王世貞、王世懋兄弟，顧從義、顧從德兄弟；嘉興項元汴
家族、汪繼美、汪砢玉父子、李日華；徽州詹景鳳等。沈、吳之後，王世貞、項
元汴、董其昌相繼成為鑑藏界的中心人物，書畫鑑藏進入了一個群雄並立的時
代，於書畫市場的競爭十分激烈。
　　文徵明去世後，文彭、文嘉子承父業。文彭（1498–1573），字壽承，號三

橋，精工篆刻和書法。文嘉（1501–1583），字休承，號文水。官和州學正。工於詩文、書、畫。嘉靖乙丑年（1565），文嘉奉提學何賓涯之徵召，負責查閱籍沒嚴嵩所藏書畫，並於隆慶二年（1568）將所錄經過整理，編成《鈐山堂書畫記》一書。書中詳細記載藏品的現狀，收藏源流、甚至還對一些藏品的多種版本辨別真偽，品評高下，體現了文氏的鑑定方法和水準。

　　隨著經商被文人士大夫所接受，文氏兄弟身邊的鑑藏圈中不僅包括經常文會雅集的縉紳墨客，還擴大到一些非常活躍的古董商、裝裱工。這些人能夠經常提供書畫藏品，傳達最為及時的資訊。士商的交往合作，這在文徵明時代可是不具備的條件。因此，比起文徵明，文彭、文嘉的鑑藏活動和所經歷的人情世故要豐富得多。

　　繼文氏父子之後，王世貞（1526–1590）成為公認的鑑藏權威。字元美，號鳳洲，又號弇州山人，蘇州太倉人，官至刑部尚書，有《弇州山人四部稿》、《弇山堂別集》傳世。王世貞在鑑藏界的權威地位並非來自其書畫收藏，而是得自於他的文壇盟主和史學巨匠的身分。《明史》列傳中說：「王世貞與李攀龍狎主文盟，攀龍歿，獨操柄二十年。才最高，地望最顯，聲華意氣籠蓋海內。一時士大夫及山人、詞客、衲子、羽流，莫不奔走門下。片言褒賞，聲價驟起。」汪砢玉從王世貞《弇州四部稿》和《四部續稿》中輯佚其收藏書畫達一百四十八件之多。除書中記載之外，汪氏還曾看到其書畫藏品四十八件。[114] 王世貞之弟王世懋，字敬美，官至南京太常少卿，亦擅收藏。

　　王世貞與項元汴相差一歲，同一年去世。但兩人的交往不是十分明顯，青年時期，王世貞曾經到項家看過項銓收藏的《柳公權小楷度人經》。雖然王世貞極富盛名，但在自負而注重鑑藏本身的項元汴眼中，王氏兄弟則是「瞎漢」。

　　在當時，項元汴認同的鑑藏大家或許只有徽州藏家詹景鳳。詹景鳳生卒年不詳。字東圖，號白嶽山人，安徽休寧人，官至廣西平樂府通判。善鑑藏，兼善書畫，草書為時人評為與祝允明並列。他見聞廣博，凡經他鑑賞和著錄的法書名畫多為精品，著有《詹東圖玄覽編》，此書分四卷，筆記體。記述作者生平所見古書畫碑帖名跡，卷末附錄作品題跋。

　　詹景鳳有徽州望族的背景。明中後期，「賈而好儒」的徽州世族望戶經濟雄厚，他們憑藉實力，很多都涉及古董收藏。明末清初的吳其貞記載徽州地區收藏之風說：「憶昔我徽之盛，莫如休、歙二縣。而雅俗之分，在於古玩之有無，故

不惜重價爭而購之。時四方貨玩者聞風奔至，行商於外者搜尋而歸，因此所得甚
多。」[115] 著名的如詹景鳳、程季白、朱肖海、汪繼美、吳守淮等，他們時常往來
江南一帶，與項元汴、王世貞、董其昌等人交往頻繁，鑑藏水準相當了得。在活
躍的古董書畫市場，徽州藏家擁有強大的經濟實力和眼力，甚至產生引導的作
用。詹景鳳是徽州藏家中最具權威的人物。他對自己的鑑定相當自信，曾言道：

> 予謂人稱賞識而每每於辨真贗失之。必其瞠觀率易。又自恃精賞。不
> 一一與精求乃爾耳。故予每見一書一畫，必從容借觀。展閱數番，熟視
> 詳訂，凝神注精其內。若身與昔人接，心與昔人洽，了了無復疑。乃始
> 品陟稱鑑定。既予聰明不逮人，庶幾以精研勝。遍於天下名家所藏，恐
> 十未失一也。[116]

　　然而，在更為驕傲自負的項元汴面前，詹景鳳則略遜一籌。一次兩人相聚，
項元汴主動發起疑問，品評天下鑑藏巨眼，說：「今天下誰具雙眼者，王氏二美
（王世貞元美、王世懋敬美）則瞎漢，顧氏二汝（顧從藝汝和、顧從德汝修）眇
視者爾。唯文徵仲具雙眼，則死已久。今天下誰具雙眼者？」詹景鳳回答道：「四
海九州如此廣，天下人如彼眾，走未能盡見，天下賢俊，烏能盡識天下之眼？」
項元汴自負地回答說：「今天下具眼，唯足下與汴耳。」當然，詹景鳳是沒有這個
勇氣承認的。因笑曰：「卿眼自佳，乃走則不忍謂已獨有雙眼，亦不敢謂人盡無
雙眼……。」[117]

　　項元汴的自負不是憑空而來的，當你走進他的天籟閣時，才會真正理解到這
段對話的含義，那麼，在如此紛繁複雜的書畫市場，項元汴是怎樣繼承家業，繼
續積累他們的財富和收藏的呢？

三、項元汴的交遊與收藏關係

　　在明中晚期的書畫鑑藏界，項元汴是一個不可忽視的人物。《嘉禾徵獻錄》
記載：「海內風雅之士，取道嘉禾必訪項元汴，而登其所謂天籟閣者。」[118] 雄厚的
收藏擴大了項元汴的交遊，而他廣泛的交遊也正是促進收藏的重要因素之一。項

元汴的交遊活動多散見於其藏品中的題識，和同時代文人的書畫著錄。從這些資料顯示，在項元汴的收藏生涯中，影響最為重要的人物是文徵明父子。此外，項元汴與吳門文人、書畫家、包括官僚的往來也十分頻繁。如董其昌撰〈墓誌銘〉所言，「（項元汴）所與遊，皆風韻名流，翰墨時望。如文壽承、休承、陳淳父、彭孔嘉、豐道生輩，或把臂過從、或遺書聞訊、淡水之誼，久而彌篤。」吳門是項元汴活動的重點；而在嘉興，項元汴是地方鑑藏圈的核心人物，他經營的天籟閣，不僅是一個收藏寶庫，也是一個經他精心挑選的書畫人才中心。

1. 項元汴與文氏家族的交往

項元汴與文徵明的交往

　　因為父親項銓、兄長元淇、篤壽與文徵明以及吳門文人、收藏界的關係，項元汴在青年時期就很幸運地受到了文徵明的接待。在一封文徵明給項元汴的信札，他寫道：

> 昨承惠訪，病中多慢，別後方竊愧念，而誨帖薦臨，糕果加幣，珍異稠疊。祗辱之餘，益深慚感。即審還舍，跋涉無恙，起居□□為慰。區區衰病，無足道者。委書〈北山移文〉，並二綾軸，徵明肅拜，上覆墨林太學茂才。[119]

　　從這段信札的語氣上來分析，時間大概是在文徵明八十多歲時，項元汴已經是文氏家中的熟客，文徵明曾為他寫過〈北山移文〉。因此甚至也有學者認為：「在文徵明八十歲以後的十餘年間，文、項兩家來往頗多，項元汴也許是文徵明的學生。」[120]

　　項元汴的收藏明顯受到了文徵明的影響。文徵明一生追學趙孟頫，其子文嘉曾經回憶道：「公（文徵明）平生雅慕元趙文敏公，每事多師之。」[121] 受其影響，趙孟頫書畫是當時的收藏焦點。項元汴的收藏對於趙孟頫、元四家的收藏可謂盡力。根據研究者的粗略統計，在項元汴收藏趙孟頫的法書有四十八件、繪畫十件、趙孟頫之子趙雍繪畫四件[122]、錢選及元四家的作品同樣佔有相當大的數量。

項元汴藏品中經過趙孟頫鑑藏或者題跋的作品更多，如唐懷素《論書帖》卷、韓滉《五牛圖》卷、楊凝式《夏熱帖》卷、宋代徽宗《竹禽圖》、王安石《楞嚴經要旨》、元代高克恭《秋山暮靄圖》卷等。

　　另一個表現是，在項元汴的收藏中，有相當一部分作品都有文徵明的題跋。例如，張即之《書樓鑰汪氏報本庵記》卷，其中項元汴記語「其值口金」；元人張雨《自書詩》冊[123] 是嘉靖三十五年（1556）項元汴從文徵明家購得，此書冊不僅有文徵明的題跋，還有文徵明老師吳寬（1435–1504）的題跋；蘇軾《書前赤壁賦》卷上有文徵明八十九歲題跋等等。在這一類藏品中，有項元汴當時請文氏父子題跋的，更多的則是他在收藏作品時，有意選擇具有文徵明題跋的作品。

項元汴與文氏兄弟

　　相比於文徵明，文彭、文嘉在項元汴收藏中佔有更為重要和實際的意義。從文氏兄弟成為蘇州鑑藏界的主導二十四年期間（從文徵明去世到文嘉去世），正是項元汴收藏最為活躍的時期，而隨著文嘉的去世，項元汴的收藏也進入低谷。文氏兄弟不僅為項元汴的藏品題跋，以增加藏品的價值，更重要的是為他的鑑藏充當了極為重要的「指導者」角色。從項元汴藏品中大量的文氏兄弟題跋上，可以看出他們始終保持著密切的聯繫。甚至，文彭曾將自家收藏的五代李成《晴巒蕭寺圖》軸[124]、隋人書《索靖出師頌》卷賣給項元汴[125]。

　　嘉靖三十六年（1557），文彭五十九歲，任秀水訓導。他對於這位年輕好學的富家公子，極具好感，多次前往項元汴的天籟閣，對那裡優美的環境和閒雅的生活大加讚賞，寫下〈遊鴛鴦湖示項君〉以贈。[126] 嘉靖三十八年（1559），文彭又多次到天籟閣研習他收藏的包括《懷素自敘帖》卷在內的諸多藏品，並為項元汴題跋了《懷素書老子清靜經》卷，又為其作《草書雅琴篇》[127]、《採蓮曲》（圖6-6，臺北故宮博物院藏）[128]。在《採蓮曲》上文彭題道：「連日偶讀懷素師自敘，自謂頗有所得。戲書此，以呈墨林，不知為何如？乙未正月廿又五日。三橋文彭。」題記寫得十分謙虛，可知他對於項元汴的看重。而實際上，項元汴對於懷素書法的鑑別也令今人為之驚歎。從今天的研究成果來看，傳世作品當中僅有四件被定為真跡或唐勾摹本，它們均為項元汴的收藏：《苦筍帖》（上海博物館藏）為真跡、《自敘帖》（臺北故宮博物院藏）是懷素晚年五十三歲時所作，歷來被認為是真跡，唯有前六行字是北宋蘇舜欽所補、《論書帖》（遼寧省博物館

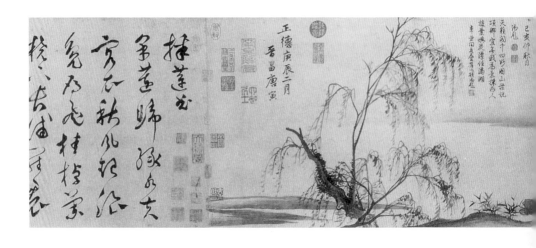

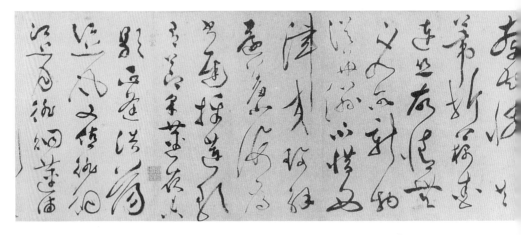

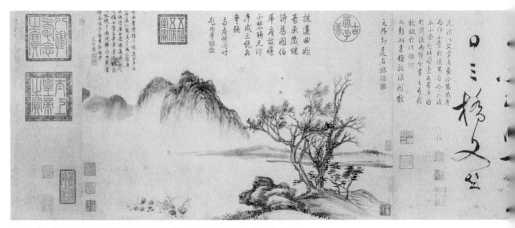

圖6-6｜文彭為項元汴所藏唐寅《採蓮曲》題跋，此卷現藏臺北故宮。

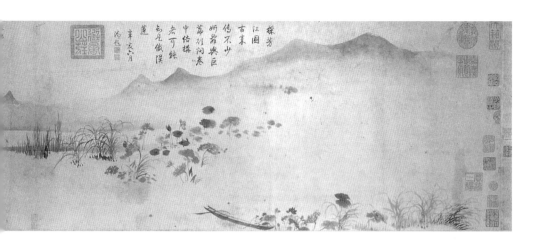

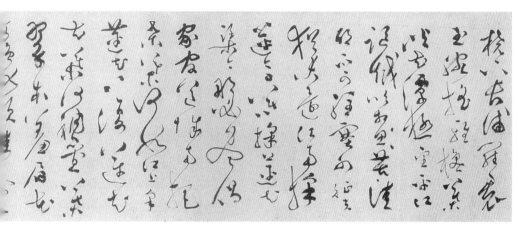

圖6-7｜文嘉為項元汴所藏
《唐馮承素蘭亭序》
題跋，作品現藏北京
故宮博物院。

藏）、《食魚帖》（《中國美術全集》影印，私人收藏）是「下真跡一等」的唐勾
摹本。

　　項元汴前往拜訪這對文氏兄弟就更為頻繁了。每當買到藏品，或遇見存疑
書畫作品，項元汴總是要及時請文氏協助鑑定或題跋，所以吳門和嘉興之間，應
是項元汴往返最頻繁的路線了。文彭去世後（1573），文嘉的題跋開始增加。例
如萬曆五年（1575），文嘉為項元汴重金購得的《趙孟頫書高上大洞玉經》卷題
跋；萬曆七年（1577），為項元汴從烏鎮王濟家購得的唐馮承素《摹蘭亭》題跋
（圖6-7）；萬曆六年（1578）六月八日，項元汴五十四歲生日，七十八歲的文嘉
特意為其作山水圖以賀（美國普林斯頓大學藏），由此，使我們再次感受到文氏
家族的儒雅謙遜之風。

　　收藏於旅順博物館的《文彭致項元汴信札二十通》（圖6-8）是他們交往最
為詳實生動的記錄。值得注意的是，在每通信札的右下角都有識別碼，如「廿
八」、「卅九」、「五十三」等等，據謝稚柳《北行所見書畫小記》說，像這樣的
信札在國內還可見有四十九通。此外，在《式古堂書畫匯考》也記載有《文彭致
項元汴十九札》[129]，這些信札與旅順博物館的藏品略有出入。由信札上的編號可

以看出，項元汴非常重視這些信件，有意精心收藏，以作為收藏或文氏鑑定的備檔。那麼，信札中具體講到了什麼事情呢？讓我們來看一看這些信札的內容：

> 馬遠紙上者絕少，此幅若在絹上當更見筆力。其人物似亦非張可觀所能到。後「臣馬遠」三字寫得甚好，若偽物不敢如此寫也。且題識甚多而皆名人可愛。惟楊仲弘詩不見，不知何故。樓觀前一幅，西湖圖後一幅，弄潮圖雖無題識亦是名筆。草草奉復，尚容面悉。彭頓首。墨林尊兄。

> 千文佳甚。惜烏絲欠妙耳、謹妙明日送表，或得造宅一面也。彭覆。

> 此竹只元人耳，非文同筆也。其上題詩亦類梅道人。恐梅道人臨與可亦未可知也。草草奉復不次。彭頓首。墨林尊兄。

以上三通信札，文彭充當了項元汴收藏的指導。從第一札來看，項元汴一次送去鑑定的作品不少，大都是南宋畫風的作品。文彭從作品的質地、作者款字、諸家題記、時代風格、個人風格等方面提出了自己的見解。

> 二卷價雖高，而皆名筆。補之梅花尤吳中所慕者，收之不為過也。所謂自適其樂，何待人言。……珍感珍感！彭頓首。墨林道兄。

從信札中可知，項元汴對於購買宋人揚補之的梅花正在猶豫，嫌其要價過高。文彭雖有同感，但卻力主購買。其原因不僅是作品真，而且，揚補之的梅花在當時蘇州極受推崇。由此可見，文彭的看法是不僅要看藏品的真偽優劣，還考慮到了當時的審美風尚。這是作為鑑藏家收購藏品時所要考慮到的因素。收藏在故宮博物院的揚補之《四梅圖》卷為項元汴藏品，不知是否為信札中所言之物。

除了向項元汴介紹蘇州的時尚所好，文彭還向他推薦了蘇州當地的書畫家和修裱專家。在項元汴收藏的祝允明書《續書譜》卷中，拖尾文彭跋云：「吾鄉祝京兆先生書法甚精，蓋其出於李范庵，又出自徐天全公，學有淵源，真得書家三昧。此卷續書譜筆法出入歐虞，非泛常書也，子慎其寶藏之。」[130] 正是在這樣的

圖6-8│文彭《致項元汴信札二十通》，今藏旅順博物館。

對話中，文彭無意間將蘇州的審美趣好潛移默化地傳給了項元汴。項元汴深受其影響，對於吳門另一位書法家王寵的作品十分鍾愛。王寵是文徵明的忘年之交，深得文徵明推崇。嘉靖三十二年（1553）項元汴從「池灣沈氏」手中買下了王寵《離騷並太史公贊》卷，沈氏深瞭其心理，因此加價五金，最後，以二十金成交。[131]

再看另外兩通：

四十之數亦非少，初本意緣，本主不定耳。今以物往可有成云之理，亦少初要成交故也，五月亦無不可。謹此奉復。彭頓首。墨林尊兄。

四體千文佳甚，若分作四本每本可值十兩。其文賦因紙欠佳故行筆澀滯耳，雖非佳品然亦可刻者也。明後日詣宅賞閱也。草草奉復不次。彭頓首。墨林尊兄。

這兩通信札令人難以相信是出自文彭之手。文彭不僅充當了書畫買賣的中間人，甚至出主意拆分原作以求更高賣價，這樣的事情與我們想像中具有儒雅超逸氣質的文氏家族成員似乎不吻。然而，在商品意識極為發展的明中後期，文彭的這種做法其實是具有普遍性的。

項元汴與吳門其他藏家、書畫家的交往

對於項元汴來說，與文氏父子的交往還具有另外一個重要的意義：文氏父子就像一個重要的交遊樞紐，拓展了他與吳門地區的其他鑑藏家和書畫家的交往。項元汴對鑑藏中心吳門地區藏品的收集所下功夫最大，吳門鑑藏家的後人是他尤為關注的對象。他的不少藏品來自吳門名流王鏊、陸完等當地大收藏家的後人。粗略來看，見於記載的，僅嘉靖三十六年（1557）一年，項元汴就從文徵明處獲得了吳鎮《竹譜並題》卷，從史鑑之孫處獲得趙孟堅《梅竹譜》，從王鏊家獲得燕文貴《秋山蕭寺圖》卷。史鑑是沈周的兒女親家，王鏊為正德時期的戶部尚書、文淵閣大學士，在吳門文士中具有相當重要的位置，家富收藏，項元汴從其後人那裡購得的古書畫，還有如嘉靖四十四年冬（1565）以十二金購得《韓魏公像》卷、嘉靖四十五年（1566）冬「購楊宗道臨閣帖卷於洞庭王文恪家」。王

鼇家藏王羲之《此事帖》後歸無錫安氏，項元汴以五十金得於安氏。蘇州的陸完為正德時期的吏部尚書，在京城有方便的條件獲得書畫藏品。項元汴曾在其後人那裡購得不少書畫。包括米芾最為著名的《苕溪詩》（1564）、張即之《金剛經》（1574）。吳中富豪周六觀是項元汴經常往來的朋友，項元汴也從其手中購得過書畫作品，如南宋李唐的《夷齊像》（1542年購）和宋代張即之《李衎墓誌銘》（1552年購）、李唐《采薇圖》卷等。[132]

　　至於吳門之外的地區，項元汴也所獲不少。隆慶三年（1569），他從無錫明安國那裡購得王羲之《每思帖》，用價五十金。鄞中（今浙江寧波）范欽（1505–1585），建有「天一閣」，藏書甚富，嘉靖四十一年（1562），項元汴從其手中購得宋太宗《行書蔡行敕》卷。至於無錫華夏，項元汴收藏了其虞允文《誅蚊賦》卷，不過，此件原是二兄篤壽重價購得後轉送的，因此項元汴在題識中特意記載道：「此貼今藏余家，往在無錫蕩口，得於華氏中甫處。少谿家兄重購之物。」[133]

2. 項元汴在嘉興的鑑藏活動

　　項元汴的天籟閣收藏吸引了南北各地的官員和風雅之士，例如吳門文氏兄弟、嘉興鑑藏大家汪氏父子、徽州詹景鳳、官員皇甫汸、彭輅、馮夢禎、屠隆、沈思孝、名士周履靖、吳門張鳳翼、書法家豐坊、畫家仇英、僧人方澤、智舷、慧空等等。當時工部主事皇甫汸、禮部郎中屠隆等人還為天籟閣書寫聯匾。[134] 總之，天籟閣中熱鬧非凡，風雅不斷。在嘉興無論是文人雅集、還是市肆中的書畫店鋪，項元汴總是最為醒目、活躍的角色。

項元汴與嘉興收藏大家的交往

　　項元汴在嘉興往來最多的是汪繼美。汪繼美，字愛荊。出身於徽商望族，寄居嘉興。其子汪砢玉，字玉水，崇禎中，任山東鹽運使判官，與項元汴之子項德新、項穆等人是同窗好友。汪氏也是鑑藏世家，在汪繼美這一代收藏最富。汪繼美在嘉興建有凝霞閣貯藏書畫，往來於天籟閣的名士往往也是凝霞閣的朋友。凝霞閣位於城南蓮花濱，「曲徑臨流，重垣幽邃，供設玩好，花竹扶疏，彷彿倪迂清秘處」。汪繼美因自稱筠居子，又稱荊筠山人。他喜歡結交文人雅士，好集雅會。弱冠時即喜結方外人士，也正是這個機緣，認識了項元汴。汪繼美還曾經效

仿流行於蘇州地區的「名號圖」，請諸
多名士以其名號「愛荊」作圖吟詩。記
載於《珊瑚網》的「愛荊圖」有周服
卿、孫枝、張古塘、沈世蘭、項元汴
等。題詩的人就更多了，包括周履靖、
項元淇、張鳳翼、王野濱、智舷和尚
等。[135]

　　嘉興池灣（古稱麟湖）的沈士立，
字恭甫，號貞石。工詩善書法，著有
《貞石詩集》、《玉麟堂稿》。沈氏家族
也是世家大家，家有北山草堂，是詩酒
雅集之地。項、沈兩家是世交。沈士立
之子沈爾侯、沈仲貞繼承了父親的嗜好
與收藏，與項元汴父子、李日華、董其
昌、陳繼儒等亦有緊密的交往；汪砢玉
《珊瑚網》中記載了沈仲貞的若干藏
品。[136] 沈士立與吳門畫壇亦有往來，他
收藏有沈周所臨的《小米大姚村圖》，
其上就有文徵明、祝允明等名士題跋。
前文所提及的王寵《離騷並太史公贊》
卷，就是項元汴從沈士立手中收購的。

　　烏鎮王濟，字伯雨，以資為廣西
橫州判官，卓有功績，晚年辭歸故里。
他善詩文，有〈君子堂日詢手鏡〉等存
世。王濟富而好客，其宅名為橫山堂，
有長吟閣、寶峴齋，收藏書畫鼎彝等古
物。文徵明、祝允明曾來橫山堂，並為
其作詩。而王濟的名氣則是來自於他最
重要的書畫收藏 ──唐馮承素摹《蘭亭
序》（圖6-9，北京故宮博物院藏）。王

圖6-9｜神龍本《蘭亭序》中王濟「王濟賞鑒過」
及項元汴「項子京家珍藏」等鑒藏印。

濟其他書畫收藏的具體情況不得而知，但僅憑這一件作品就足夠稱得上鑑藏大家了。萬曆五年（1577）馮摹《蘭亭序》為項元汴所購得。

在嘉興，周履靖不僅是項元汴書畫往來的朋友，也是志同道合、秉性相投的知己。周履靖，字逸之，初號梅墟，又號螺冠子、夷門等。「性穎辯，善吟詠。尤喜臨池，自大小篆行草楷隸，無不各盡其妙。」[137] 他是嘉靖、萬曆間名士，與文嘉、董其昌、陳繼儒、王穉登、王世貞、周天球、張鳳翼等吳門文人多有交往。周履靖精於鑑賞，富撰述，喜歡刊刻書籍、畫譜，有《梅顛稿選》、《畫評會海》等，所輯《夷門廣牘》內容豐富，頗具特色。

周履靖刊刻畫譜，請項元汴為其所編《繪林》作題：

> 《繪林》者，梅顛道人所刻畫譜也。曰繪，則五采雜施；曰林，則最多無算。而梅顛所刻制石何居。夫畫之先飛白，神來具矣，骨相完矣。余嗜畫成癖，家頗蓄一二名手。梅顛之癖似余，更欲以其癖而染來人，茲《繪林》之所由刻也。嘻，岐陽石鼓，斯篆蘇書，向非托之堅珉，惡能千百世哉？[138]

項元汴的題識說，周履靖刊刻畫譜是為了將畫能夠長久保留，廣為傳播，同時也希望能將這一雅好影響到他人。這與他「余嗜畫成癖，家頗蓄一二名手」的想法相同。

在書法追求上兩人也有共同的審美標準，在周履靖所書的《黃庭經》卷上，項元汴意猶未盡地發表了大段的言論：

> 予雖不敏，然亦好遊戲翰墨之林。略其標準，每以不能追蹤鍾張、步武羲獻為恨。而逸之數與予談，則志侃侃，欲凌子昂而上之。[139]

接而對其評價曰：

> 此卷特期一絕耳，染指寸臠，已得其鼎中味矣。
> 右軍所書《黃庭》，昔人謂之換鵝經。予嘗稽之前人，云右軍人品既高，其所持亦固。雖當君命題榜，尚不屈己以徇。豈因嗜好而輕以己書

易鵝耶？必無事也。或又云右軍別自有換鵝經，實非《黃庭》也。三說聚訟，未審孰是。據理揆之，《黃庭》非為換鵝而寫可知也。若經中玄旨，子殷彭比部論之已悉，予復何言。諦觀逸之所臨，鸞章鳳姿，刻畫鍾王，而睥睨一代。要非得心應手者，不能然也。

項元汴對周履靖的書法給予了很高的評價。之後，他又進一步對王羲之《黃庭經》與《換鵝經》作了考釋，認為「右軍人品既高，其所持亦固」不會輕易以書《黃庭經》換鵝。這一推論過於臆斷。不過，在人品與書品的關係中，項元汴認為兩者是統一的。這在其子項穆的《書法雅言》〈心相〉一章中得到了更為充分詳細的闡述。因此，這段題識應該值得引起研究者的注意。

天籟閣的書畫人才

項元汴的鑑藏活動不是簡單隨意的附庸風雅，他在書畫重鎮吳門地區的活動也不僅僅是收購藏品。在吳門的活動當中，他有意地選擇了最有名的鑑藏能手、書畫家，裝裱工將其館餼家中，這樣他的藏品從收購、臨摹仿製、裝裱修復、包括出售等各個環節都有專門的精英人員為其服務。可以說項元汴的鑑藏活動是有規模、有計劃的長期經營事業。

首先是老畫家仇英。在吳門畫家當中，老畫家仇英的作品最為搶手。仇英（1505–1552？），字實父，號十洲，江蘇太倉人，後居吳門。出身工匠，拜周臣門下學畫，師承南宋「院體」，擅長臨摹複製唐宋古畫。其作品以工筆重彩為主，所畫青綠山水和人物故事，有古樸典雅之趣，雅俗共賞。仇英為文徵明、唐寅所器重，連鑑賞謹嚴的董其昌也不得不服膺於他。在繪畫市場上，仇英的作品價格在當時遠遠超出文徵明、唐寅等人。在項元汴所買繪畫作品中，仇英的《漢宮春曉》（圖6-10）是最貴的，項元汴特意在畫卷中標明用了二百金。不僅超越文徵明作品的價格，也遠遠高於宋元名畫。

仇英館餼項元汴家的時間沒有確切的記載。他們交往最早的記錄是在項元汴十七歲的時候。當時，仇英的摹古功力同樣吸引這位有眼力的年輕收藏家。他請仇英臨摹唐代周昉的《聚蓮圖》。此後，仇英又臨摹了項元汴收藏的大量唐宋古畫，包括《宋元六景》冊（1547年）、《仿宋人花鳥山水畫》冊（一百幅），還創作了《臘梅水仙》、《漢宮春曉圖》卷、《秋江待渡圖》軸、《蕉陰結夏》、《桐蔭

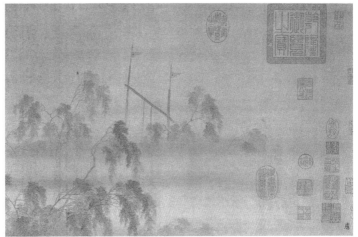

圖6-10｜仇英《漢宮春曉圖》部分局部，此卷現藏臺北故宮。

清話》等等（以上均藏臺北國北故宮博物院）。雖然有學者認為嘉靖二十年時，項元汴年僅十七歲，仇英館餼項家，應是其父親項銓或兄長元淇所請。筆者認為，根據作品中的題記和印章，更有可能是項元汴的主張。像是近代大收藏家龐萊臣在他的《虛齋名畫錄》「自序」中說：「余自幼嗜畫……年未弱冠，即喜購乾嘉時人手跡，刻意臨摹，頗得形似。……」龐萊臣在他二十多歲前同樣購買了時人手跡，因此，我們不應該用今人的眼光去衡量古人的能力。

仇英除了臨摹項氏藏品之外，還為項氏家族的成員繪製不少肖像畫像。其中最為重要、耗時最長的就是為項忠畫宦跡圖——《賢勞圖》的製作。[140] 此圖是依據項忠生平功績而作，共十三段，風格仿照南宋蕭照《中興瑞應圖》卷，人物、山水、旗幟、軍容，種種臻妙。此外，他還為項元淇作畫像《桃村草堂圖》，董其昌評論道：「仇實父臨宋畫無不亂真，就中學趙伯駒者，更有出藍之能，雖文太史（徵明）讓弗及矣，此圖是也。」在為項元汴所作畫像中，依然是桃源景色，青綠設色，圖中項元汴與友人對弈，楷書款署：「為墨林小像寫玉洞桃花萬樹春。仇英制」，鈐「十洲」印。[141]《賢勞圖》和項元汴的畫像都已不存，參照仇英所摹《蕭照中興瑞應圖》、和《桃村草堂圖》，我們大略可以想像其面貌。

在學者鄭銀淑的統計中，項元汴所藏仇英畫作計十九件。其中，有的作品明確署名類似「仇英實父為墨林制」的字樣，有的作品僅署「仇英制」，或者根本沒有署名，但上有鈐蓋項元汴收藏印。這些作品究竟是項元汴通過各種管道購得，還是仇英為其所畫，已是不得而知。但可以確定的是，仇英在項元汴家渡過其藝術創作里程最重要、也是最輝煌的時期。

吳門地區的另一位奇才是王復元，號雅宜。他的出現是這一時代的產物。仕途的艱難，使得一批失意文人參與到鑑藏市場當中。這些文人具有一定的書畫修養，因此在鑑藏方面具有優勢。他們「一身兼有鑑藏家、鬻古者和畫家三重身分。這一階層是嘉興書畫世界的主體……」[142] 值得關注的是，他們還會參與書畫作偽，而且技法高明，即使是韓世能、陳繼儒、董其昌這樣的能眼也時為其所欺[143]。王雅宜的名字雖然不見藝術史，但在同時代鑑藏家的文集裡偶被提起。

王雅宜善書畫，書學米芾，畫學陳道復、陸治。早年得事文徵明，「稔其議論風旨，故精於鑑古」。[144] 文徵明去世後，王復元來到嘉興，以買賣古董為生，常奔走於書畫鑑藏圈中。他是書畫市場的常客，對其中瞭若指掌。憑藉著出人的眼力，經常以低價買到精彩的古董字畫。等到他窮得一無所有的時候，就將這些

古董字畫賣到典當行。項元汴應該很早就認識王雅賓，當他落魄嘉興，即收為門客。而王雅賓的確為他出力不少，最為稱快的一件事是，王雅賓偶然看到一家村民用趙孟頫的《亭林碑》作粘紙糊在屋壁上，他立即買下轉售與項元汴，可以想像，買時的價格一定是相當低廉的。

項元汴還聘請湯姓裱工為其裝裱書畫。古書畫的裝裱是鑑藏的一個重要環節，鑑藏家尤為重視。技藝高超的裝裱工有的還精通鑑別和摹古，因此與藏家、書畫家交往更為默契，甚至為藏家提供作品的來源等資訊，尤為鑑藏家所重。當時吳門的裝裱工強百川、湯勤有「國手」之稱，門庭若市，修裱價格不菲。項元汴所聘請的湯姓裱工可能是經過文彭介紹而來，文彭給項元汴的提起過此事（旅順博物館藏信札）：

> 湯淮之藝，猶有乃父遺風，有中等生活，可發與裝潢，幸勿孤其遠來之望……

湯淮應是湯勤家族的成員。湯姓裱工在文獻中出現了許多，包括裝裱宋徽宗《雪江歸棹圖》卷的湯翰、裝裱《清明上河圖》的湯勤、為項元汴收藏的米芾《苕溪詩》裝裱的湯傑、反覆出現於汪砢玉《珊瑚網》中的湯玉林等。有研究者推測湯淮、湯勤、湯傑可能是一個家族的成員，湯姓家族以裝裱書畫為業。湯勤後定居於嘉興，並且與項元汴的天籟閣相鄰，是否與項元汴有關，已不得而知。湯勤到嘉興後更為出名，嘉興至今還有留有以其名字命名的「湯家巷」。

相比其他藏家，項元汴對於裝裱這一形式尤為重視，他在許多藏品當中非常認真地記錄裝裱時間、地點和裝裱工。如《苕溪詩》題記中寫「嘉靖庚戌秋閏月廿日少林湯傑裝池於石翁山館，記耳。」從這樣的字句當中，我們不難體會到他對於鑑藏這一家業的盡力和細緻。

項元汴與僧侶往來

在項元汴生活的明中後期，士人與僧人的交往一時成風。一些著名的寺院成為文人雅客聚集文會的場所，名僧周圍也往往聚集許多高官或名士。寺院受到當地的重視和經濟的支持，有的寺院中還有自己的古董書畫收藏。例如吳門的治平寺，是文徵明、王寵、蔡羽、陳淳等人經常雅集的地方。王寵英年早逝，文徵明

作《治平寺圖》和《履仁獨留治平寒夜有懷》以懷念這位忘年之交。治平寺僧人也有自己的收藏，如秘不示人的五代巨然的《山水畫》，其上不僅有元人虞集、楊維禎、錢鼐的題記，還有吳寬、沈周、陳淳、文徵明題詩，「馬愈、陳淳同觀」字樣，可知是當時僧人在文徵明等人在治平寺雅集時請他們題跋的。[145] 此卷後來流傳出寺，為太倉周氏所藏。治平寺還收藏有王蒙盛年之作《松雲小隱圖》卷，上面有明初高僧道衍、宗泐題跋。[146] 由此可見，寺院的收藏不可小覷。重要的是，寺院為古書畫鑑藏活動提供了另一條通道。

嘉興寺廟眾多，其中不乏著名的詩僧和畫僧，是海內名士往來拜訪之地。項元汴與僧人的交往，主要是圍繞著書畫鑑藏展開的。他與著名的僧人方澤、智舷、慧能等人的交遊為其鑑藏活動提供了更為廣闊的人際網路，這一點，也逐漸為當代的藝術史研究者所注意。

秀水真如寺僧方澤，字雲望，後稱冬谿。不求仕達，以翰墨自娛，有《冬谿集》，薦紳賢士，皆傾心與交。他與元淇、項元汴都有往來，曾經到項元汴家中觀賞其古董、書畫藏品。與彭輅、元淇、正念組成詩社。

金明寺僧智舷（1557–1630）字葦如，號秋潭，自稱黃葉老人。嘉興梅溪人，居秀水金明寺，有《黃葉庵集》。智舷是項元汴祖孫三代的朋友。他在十七歲時就住在秀水金明寺，與陳繼儒、沈煉、吳孺子、殷仲春為友善。智舷與項元汴、汪愛荊等人有書畫詩文往來，曾經到項元汴的天籟閣觀看其藏品。項元汴在五十多歲時，曾請人為自己畫行樂圖，自己補畫衣紋背景，之後請年輕的智舷和尚為此圖賦詩一首。智舷因此事而「名日盛」，其詩曰：

> 倩人圖面自圖身，面或隨人作喜嗔。
> 只有此身偏崛強，屈伸未肯暫隨人。[147]

由此看來，智舷還是項元汴發現的人才。在智舷的眼中，項元汴是一個外表隨和，內心倔強，不輕易隨波逐流的人物。

三塔寺僧慧空，在吳門和嘉興的文人書畫圈中也是十分活躍的人物，他旁通文墨，與皇甫汸、文嘉、宋旭等人有過書畫往來，遊峨眉時，宋旭、文嘉、項元汴為之圖，焦竑、陳繼儒為之作記，聲望極高。嘉興收藏家汪砢玉的父親汪愛荊資助他十餘年。項元汴為汪愛荊作《荊筠圖》也是應慧空之邀。此外，精嚴寺僧

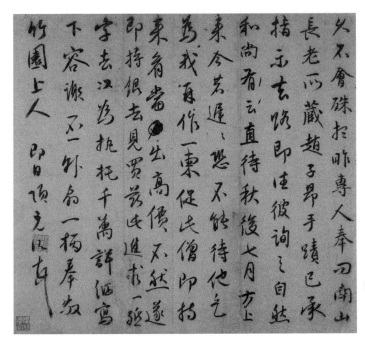

圖6-11｜項元汴
《致竹園上人札》
冊頁 紙本
北京故宮博物院藏

定湖上人真諡也是項元汴的書畫好友，北京故宮博物院收藏有項元汴以其名號創作的《定湖圖》軸及《致定湖札》一通。在另一通與「竹園上人」的信札中，則生動第記載了項元汴不惜高價爭購趙孟頫書法的迫切心情（圖6-11，彩圖3，北京故宮博物院藏），其上寫道：

久不會，殊想。昨專人奉問南山長老所藏趙子昂手跡，已承指示去路，即往彼詢之。自然和尚有云，直待秋后七月上來。今若遲遲，恐不能待他，乞爲我再作一柬，促此僧持來看，當出高價，不然，遂持銀去見買。茲此進求一紙字去，以爲執托，千萬詳細寫下，容謝不一。外扇一柄，奉敬竹園上人。即日。項元汴頓首。

天籟閣中的後起之秀

在項元汴的天籟閣中，還有幾個風華正茂的年輕客人會經常拜訪，即董其昌

（1555–1636）、陳繼儒（1558–1639）、李日華（生卒年不詳）和汪砢玉（生卒年不詳）。他們大多是項元汴兒子項穆、項德新的同窗好友，作為晚輩，董其昌等人受到天籟閣的滋養。而作為此後江南鑑藏圈新一代的領袖人物，他們又充當了項元汴子孫的書畫朋友和老師。數十年之後，項元汴之孫項聖謨以無比敬仰的筆墨創作了《尚友圖》，董其昌、陳繼儒、李日華、智舷等人的肖像均在其中。

董其昌在二十餘歲時來到嘉興，從此開始與項元汴的交往。他與項元汴長子項穆為同窗好友，因此得以觀覽天籟閣的藏品，並經常得到項元汴的指教。談起項元汴，他回憶說：「公每稱舉先輩風流及書法、繪品，上下千載，較若列眉，余永日忘疲，即公引為同味，謂相見恨晚也。」[148] 這樣的學習，對於董其昌來說是終身受益而且難忘的。

嘉興的李日華表叔周履靖與項元汴是藝術上的知己，由此，項元汴對於李日華的關注就更增多了一分。項元汴曾作《玉樹圖》相贈，又贈其自製的仿古竹散卓筆，以鼓勵其學業，甚至還與他共同探討書畫，將自己對於元代趙孟頫書法用筆的體會講給他聽：

趙文敏善用筆，所使筆有宛轉如意者輒剖之，取其精豪別貯之，凡萃三管之精，令工總縛一管，則真草巨細投之無不可，終歲任之無敝矣。故公書點如碾玉，錘金無纖豪遺憾也。昔年項子京與余言欲仿此法竟不果。[149]

因為這樣的忘年之交，在李日華的日記以及其他文集中，每每談到項元汴總是帶著對這位前輩敬仰尊崇的口吻。當他看到項元汴的作品時，無限感慨，題道：

項子京為三塔僧鑑慧作行腳圖長卷，瀟灑秀逸，與元徐幼文、曹知白相頡頏。自子京沒，而東南繪事日入謬習，嗜痂者方復崇之，甚可歎也。一時歡嘩之口，可以篹鼓千古，目豈盡可矇哉。[150]

對於董其昌等一輩人來說，天籟閣對他們的影響比項元汴本人更為深遠。天籟閣的藏品使得董其昌等人與項元汴的子、孫輩一直保持著密切的往來。

四、項元汴收藏的貢獻與意義

項氏家族身處江浙古書畫藏品的最大集散地，可謂得「天時、地利」，其顯赫的家族背景，為項元汴提供了超出同時代其他藏家的絕對優勢。項元汴本人不僅具有鑑藏的眼力，而且具有家族遺傳的經商頭腦。他擅長「收」，更善於「守」。比較那些權勢嚴嵩、張居正等人，項元汴的收藏以經濟條件為基礎，是循序漸進的，也是穩固的。由此，項元汴集「天時、地利、人和」的條件而擁有了富可敵國的收藏。

1. 項元汴藏品的編目及數量

關於項元汴的收藏情況，董其昌在〈墓誌銘〉云：「公蒙世業，富貴利達，非其所好也。盡以收金石遺文，圖繪名跡。凡斷幀只行，悉輸公門。雖米芾之書畫船，李公麟之洗玉池，不啻也。」另外，文嘉在萬曆五年（1575）《跋馮承素摹蘭亭帖》卷中說：「子京好古博雅，精於鑑賞，嗜古人法書如嗜飲食。每得奇書不復論價，故東南名跡多歸之。」清代姜紹書也提到，當時在文壇和鑑藏界最具權威的王世貞，與項元汴同歲，對於收藏「不遺餘力」，但「所藏不及墨林遠甚」。而項元汴的收藏數量，可從文獻得見其規模，然而數目究竟是多少，至今仍舊是個未解之謎。

目前尚未發現項元汴的書畫收藏目錄，是一個遺憾。在他的收藏中有兩個特點，似乎可以為我們提供一些依據。

其一是項元汴收藏印之數量可謂古今第一。尤其越喜愛的藏品鈐蓋印記最多。例如他收藏的唐代盧鴻《草堂十志圖》（圖6-12）上面居然有近一百多方印，懷素《自敘帖》卷亦高達七十多方，黃庭堅《書松風閣詩》卷有四十餘方。

其二，就是在某些藏品上標以〈千字文〉文字，以此作為編號，如趙孟頫《鵲華秋色圖》卷為「其」字號；有的千字文編號還有重複，如趙孟頫的《歸自吳門帖》、《與中鋒十一帖》卷皆為「凋」字號；元代王蒙《仙居圖》卷和張渥《為楊竹西作草亭圖》卷皆為「嘉」字號。有的藏品又以數字作為編目，如趙孟頫《進之帖》為「三」；有的編號兼具〈千字文〉和數字編號，如宋趙孟堅《墨蘭》為標明是〈千字文〉中的「宇」及數字「二十」號。又有一些用千字文以外

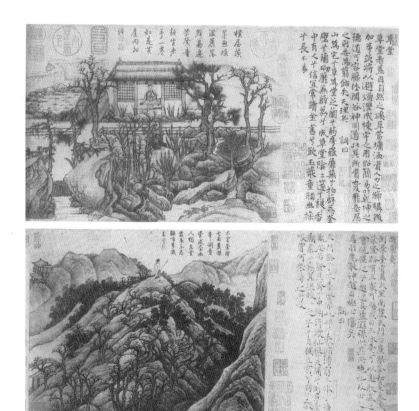

圖6-12｜盧鴻《草堂十志圖冊》之〈草堂〉與〈倒景台〉上的項元汴收藏印。

的字作編目，王寵《離騷並太史公贊》標籤為「璿」字等等。繁瑣的編目令人眼
花繚亂，難以歸納其中的規律。不僅如此，項元汴有時候在題記裡「有傷斯文」
地標明價格！項元汴在這些撲朔迷離的編目習慣中，究竟要告訴子孫什麼呢？與
他的收藏數目和品質有著怎樣的關係呢？

　　關於天籟閣藏品的數量，翁同文先生整理了部分存世作品和著錄後認為，
其古書畫的收藏總數可能超過二千五百件。「項元汴除了有一份總的收藏目錄之
外，尚有一本應為《千字文編號書畫目》的特別目錄，可惜今已不存。按項元
汴的收藏傳到子孫手中，於順治初年被清軍劫掠散落，想來總目與這一本特別目
錄，可能都在那時候喪失。」[151] 進而，鄭銀淑在此研究的基礎上嘗試著總結了項
元汴收藏的一些規律：

（一）有「千文編號」者，大多數是卷或者冊頁，而且大多數有項元汴題記和價格的記錄，所以才斷定有「千文編號」的是項氏收藏中比較貴重者；（二）千字文另附有數字編號的，為數不多，可能因為這件作品是冊頁或合件；（三）數字編號，我發現項氏用數字編號時有兩種原則1.有數字編號的都是法帖；2.項氏用數字表示收藏品重要性的排列。可能項氏為了表示他的收藏品的價值，用數字編號來甲乙其等第，所以姜紹書批評他「復載其價於楮尾，以示後人，而與賈豎甲乙帳簿何異？」。[152]

至於編號重複的……不過好像也有線索可循：即一、屬於同一時代的；二、屬於同一個作者的。再不然就是偽作了。[153]

儘管研究者已經盡力搜集項氏藏品，從中摸索出一些規律，但最終的結論還是存有疑問。例如唐馮承素摹《蘭亭序》是項元汴藏品中最重要的精品，但在項元汴的千字文排序中只排到了標為「漆」字的第四八五位。因此，鄭銀淑總結道：「總之，項氏的編號可能沒有固定的法則，方法也不夠科學化，所以無法清理出頭緒來。」[154]

項元汴收藏中另一個引人注意的部分，就是他有時會像商人記帳，將某些藏品上標明入購價格。故清代姜紹書《韻石齋筆談》中批評他說：

每得名跡，以印鈐之，累累滿幅，亦是書畫一厄。……復載其價於楮尾，以示後人，此與賈豎甲乙帳簿何異。不過欲子孫長守，縱或求售，亦照原值而請益焉，貽謀亦既周矣。

根據《嘉禾項氏宗譜》中說，上標價格是作為死後子孫均分遺產的依據。如此看來，姜紹書所言的「帳簿」之嫌是逃不過了。不過，這本「帳簿」為我們提供項元汴對於藏品的鑑定態度和當時書畫市場的價格。

就目前不全的統計，標有價格的十六件法書和十三件繪畫作品中，可看出「當時藏家較重視法書，而法書的價格較畫為高」。[155] 例如，法書中最高價是王羲之的《瞻近帖》為二千金；繪畫價格最高者是仇英《漢宮春曉圖》卷為二百

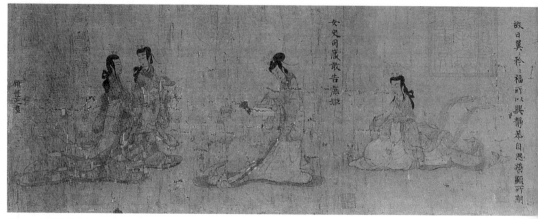

圖6-13│顧愷之《女史箴圖》卷 局部 絹本 設色 24.8×348.2公分 英國倫敦 大英博物館藏

金。此外，這些記錄也糾正了我們現今「理所當然」的看法。例如，在「明四家」沈周、文徵明、唐寅、仇英當中，沈、文的名氣最大，仇英因為是畫工，所以位居最末。而在當時的書畫市場情形卻正好相反。仇英的價格卻遠遠超出其他三人，文徵明的《袁安臥雪圖》卷僅為十六兩，唐寅《嵩山十景》冊為二十四兩。不僅如此，仇英的價格還遠遠超出宋元藏品，如趙孟堅《墨蘭》為銀一百二十兩，五代黃荃的《柳塘聚禽》不過八十兩。

　　這一現象令人對於文人所撰寫的書畫史產生懷疑。不論如何，項元汴的「帳簿」提示我們，瞭解古代鑑藏界和市場的藝術價值觀點對於撰寫一部真實完整的藝術史是十分必要的。

2. 書畫藝術史的絕對名品

　　項元汴的收藏囊括全面，包含歷代名家精品。

　　法書精品部分：

　　晉王羲之《平安、何如、奉橘帖》、《遠宦帖》；王獻之《中秋帖》、索靖《出師頌》。

　　唐李白《上陽臺帖》；杜牧《張好好詩》；柳公權《小楷度人經》卷；褚遂

良《臨王獻之飛鳥帖》；歐陽詢《夢奠帖》；顏真卿《書朱巨川誥身蹟》卷；懷素《自敘帖》卷；孫過庭《書千字文》（第五本）。

五代楊凝式《韭花帖》。

宋代四家蘇軾《書前赤壁賦》卷；黃庭堅《自書松風閣書》卷；《草書釋典真跡》；米芾《苕溪詩》、《蜀素帖》；蔡襄《自書謝表並詩》卷。另外尚有，宋高宗《書馬和之畫唐風圖》卷；王安石《楞嚴經要旨》。

元代趙孟頫《趙氏一門法書》冊、《歸去來辭》；鮮于樞《草書韓愈石鼓歌》；康里巎巎《臨懷素自敘帖》卷；鄧文原《臨急就章》；柯九思《書宮詞》卷。

明代的沈周、文徵明《自書詩》卷、文彭《採蓮曲》；祝允明《論書》卷；王寵《書離騷並太史公贊》卷等。

繪畫精品部分：

晉顧愷之《女史箴並書》卷（圖6-13）。

唐代文人畫之祖王維的《萬峰積雪》卷、《山陰圖》卷；盧鴻《草堂十志圖》。西域畫家尉遲乙僧的《蓋天王圖》卷；盧楞伽《六尊者像》卷。仕女畫家張萱的《游行仕女圖》；畫牛名家韓滉《五牛圖》（圖6-14）；畫馬名家韓幹《照夜白圖》卷。

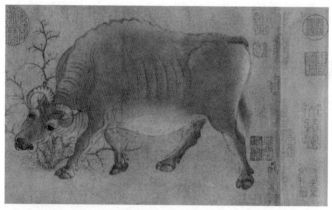
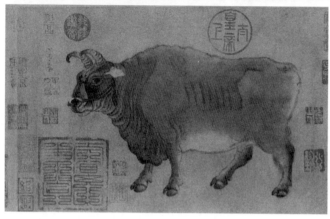

圖6-14｜韓滉《五牛圖》卷
局部 紙本 設色
20.8×139.8公分
北京 故宮博物院藏

　　五代北方山水畫家關仝《大嶺晴雲圖》卷；李成《雪圖》。人物畫家周文矩《賜梨圖》卷；顧閎中《韓熙載夜宴圖》卷。院體花鳥畫之祖黃荃的《柳塘聚禽圖》卷。

　　宋宗室趙士雷《湘鄉小景圖》卷；燕肅《春山圖》卷。文人畫派山水畫宗師巨然的《闊浦遙山圖》。兩宋北方山水畫家郭熙《溪山行旅圖》；文人畫家文同《畫盤谷圖並書序》卷；米芾《雲山煙樹圖》卷；米友仁《瀟湘圖》卷；李公麟《臨洛神賦圖》卷、《畫唐明皇擊球圖》卷。

　　南宋四家，李唐《采薇圖》卷；劉松年《唐五學士圖》軸；馬遠《雪灘雙鷺圖》；夏圭《煙岫林居圖》。馬麟《層疊冰綃圖》軸。宋徽宗《寫生翎毛》卷、《文會圖》卷。畫僧梁楷《東籬高士圖》軸。寫意花鳥先驅牧谿《寫生》卷。風

俗畫家李嵩《錢塘觀潮圖》卷。揚无咎《四梅圖》卷；趙昌《畫牡丹》軸。青綠山水大師趙伯駒《停琴摘阮圖》軸。

　　元代文人畫代表錢選《浮玉山居圖》卷、《陶潛歸去來辭圖》卷；趙孟頫《鵲華秋色圖》卷、《二羊圖》卷、《人騎圖》卷。「四家」黃公望《浮嵐暖翠圖》軸；王蒙《花谿漁隱圖》軸；《太白山圖》卷，倪瓚《水竹居圖》軸；吳鎮《墨竹譜》冊。界畫畫家王振鵬《龍池競渡圖》卷；朱德潤《秀野軒圖》卷。

　　明代吳門畫派沈周《韓愈畫記》卷；文徵明《關山積雪圖》卷；王紱《畫鳳城餞詠圖》。摹古大家仇英《漢宮春曉圖》卷。風流才子唐寅《秋風紈扇圖》軸。宮廷畫家謝環《香山九老圖》。花鳥畫家邊文進《胎仙圖》卷；呂紀《草花野禽》軸。明宣宗《花鳥圖》卷等。

　　當我們閱讀今人所編撰的古代書畫史時，即發現上述書畫家，皆為藝術史上引領時代風格與開宗立派的大家；所提及作品在藝術史中皆佔據著無可替代的位置。直到今天，大部分作品被收藏在世界各地的藝術博物館，成為鎮館之寶。更具價值的是，項元汴的收藏不僅是當今收藏家的重要鑑藏依據，也是藝術史研究者無法回避和忽視的研究課題。直到今天，上述作品極大部分被收藏在世界各地的藝術博物館，成為鎮館之寶。

五、項元汴的繪畫創作

　　在人們的印象當中，項元汴往往是以一個鑑藏家的面貌出現，他的繪畫成就時常容易被忽略，故李日華曾說：「此君（筆者注：項元汴）藝事，種種有味。以其挾多資，故江南間止傳其收藏好事耳。」[156] 確切地說，項元汴的書畫創作是他鑑藏活動的「業餘愛好」，但水準卻極為「專業」。項元汴存世作品數量不多，見於著錄和存世的僅僅有二十到三十件。

　　姜紹書評價項元汴的繪畫，認為他是「家藏熏習已久，亦能自運」[157]。這可以從兩個方面來理解：一是項元汴家富收藏，與同時代的畫家相比，他有條件親睹各時代的古書畫作品，也有更多的機會與其他鑑藏家和書畫家相互交流，對於古代書畫的認識和體悟更為深切。與文氏父子的交流更是增長了他的文人畫修養，他的繪畫直接接受了吳門畫派的傳統；二是項元汴的創作非為鬻畫，故作畫

無須屈從流俗，因此其創作具有更大的自由度，也更加廣泛地借鑑其它傳統，例如對於宋畫的借鑑，使得他的作品在應物象形和經營構思方面超出同時代文人畫家的水準。正如董其昌評論他的花鳥畫所言：

> 寫生至宣和殿畫院諸名手，始具眾妙。亦由徽廟自工此種畫法，能品題甲乙耳。元時惟錢舜舉一家，猶尊古法。吳中雖有國能，多成逸品，墨林子醞釀其富，兼以巧思閒情，獨饒宋意。[158]

這個評價同樣適用於項元汴其它題材的畫作。「巧思閒情」、「獨饒宋意」也正是他最為鮮明的個人風格。

1. 天真淡雅的蘭竹、花鳥畫

項元汴的竹、梅、蘭作品中，傳世所見多為水墨畫，風格學文徵明為多，「天真淡雅，頗有逸趣」[159]，代表作品如《墨蘭圖》冊、《蘭竹圖》軸、《仿蘇軾壽星竹》軸、《梓竹圖》軸（以上均為臺北故宮博物院藏）、《蘭花圖》卷（北京市文物商店）、《墨荷圖》軸、《桂枝香圓圖》軸（北京故宮博物院藏）、《栢子圖》（著錄於《石渠寶笈初編》卷十七）等等。

《墨蘭圖》冊（圖6-15，彩圖4）是項元汴較早的作品，畫左上方題「墨林道人寫於櫻寧菴」。如果我們對比他收藏的文徵明《蘭竹圖》軸（圖6-16）（臺北故宮博物院藏）可以發現，這是一件精心臨仿之作。從上面極為相似的構圖和筆法中，我們不難體會這位鑑藏家對於文徵明的崇敬拜服。

《墨荷圖》軸（圖6-17）與《桂枝香圓圖》軸是兩件別具巧思、意境獨特的作品。《墨荷圖》是項元汴為好友定湖山人而作。畫面上方自題云：「不染同清淨，多因自果成。項元汴寫似定湖上士。」鈐印「墨林山人」、「子京之印」、「項叔子」、「靜因菴主」。引首鈐「天籟閣」。定湖山人即僧人真諡，「隆萬間秀水真如寺冬谿之門人」，自號定湖老人，有《谷聲集》，詞語淡雋。圖中畫一枝墨荷花，枝莖挺拔，荷花端莊，其下荷花根部畫有非常醒目的蓮藕兩根。《墨荷圖》以這樣的面貌出現在畫面，已非一般文人筆下「出淤泥而不染」的主題，而有其它更深層的含義：出塵不染的墨荷象徵定湖上人清淨恬淡的德行，兩根蓮藕則是

「果」。在項元汴看來，荷花不染塵埃，是因自身的果——蓮藕——生長出來，正如定湖上人的清淨境界是由自身修行而來。項元汴是通過直接描繪蓮藕與荷花的關係來比喻禪宗中的因果關係。此外，整個畫面構圖以簡潔取勝，運筆勾勒流暢自然，筆意清新，是一件以意境和獨特的構思取勝的作品。項元汴為定湖山人所作之畫，除本幅外，尚有以其名號為題的《定湖圖》，可見於著錄。[160]

《桂枝香圓圖》（圖6-18，彩圖5）是項元汴在中秋之夜創作的應景作品。本幅自題：「圓同三五夜，香並一枝芳。項元汴戲為客寫桂枝香圓並題二美交勝，兩間造化，生物之妙有如此者，吾不得而知，亦無得而言，請看手眼無隱乎爾。」鈐印：「墨林山人」、「項元汴印」、「退密」，「項氏懋功」、「項叔子」。引首印「檇李」。桂花飄香是八月十五的景物。圖中一株長滿桂花的桂枝倚石而

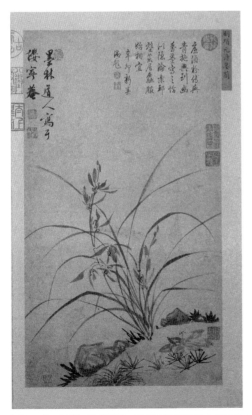

圖6-15 | 項元汴《墨蘭圖》冊可窺得其對於文徵明的崇敬拜服。

圖6-16 | 文徵明《蘭竹圖》軸為項元汴所藏，可能為左圖臨仿之參考作品。

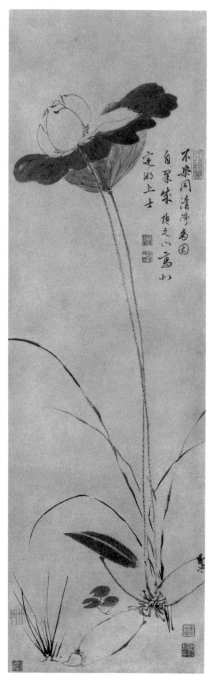

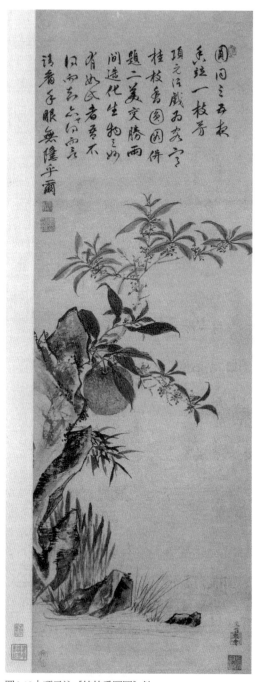

圖6-17 ｜ 項元汴《墨荷圖》軸
紙本 墨筆 104.1×32.2公分
北京 故宮博物院藏

圖6-18 ｜ 項元汴《桂枝香圓圖》軸
紙本 墨筆 104.3×34.8公分
北京 故宮博物院藏

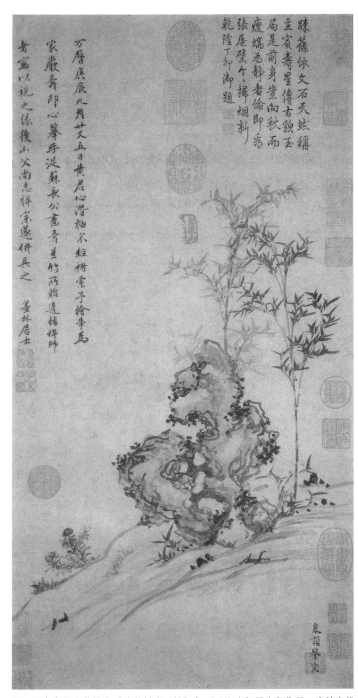

圖6-19｜今藏臺北故宮《仿蘇軾壽星竹》為項元汴晚年最出色作品，寫於宋代
寫經紙，墨筆，全軸56.8x29.2公分。

出，枝椏下又有一香圓。香圓，寓意著與初一十五的月亮一樣圓滿、吉祥；桂枝飄香，是富貴到來之意。在自然界中，香圓與桂枝是八月同時出現的。「二美交勝」這樣的景觀人們無法探究起源，但自然造化之功對於人們來說卻是一種難以名狀的享受，每個人都有不同的感知，項元汴在畫中傳達的正是這種玄奧。此圖在畫法上不拘於常理，香圓碩大以突出圓滿之意，又加之皴染以表現其質地，在視覺上則巧妙地與湖石融為一體，桂枝兼工帶寫，在香圓和湖石的襯托下，更為秀美多姿。而整個畫面中，淺草、溪水的作用也不容忽視，它們營造了月圓之夜，「二美交勝」清靜、空靈的意境。另外，在畫幅右下角有項元汴之孫項皋謨的題記：「皋謨觀賞」，字跡工整典雅，可知曾為其收藏。

《仿蘇軾壽星竹》（圖6-19）是一件畫在宋代寫經紙上的作品，在紙色的襯托下，畫面顯得明麗典雅，賞心悅目。由項元汴的題記可知，此圖是他在五十六歲時為一位黃姓友人之父慶壽而作。項元汴在畫上題云：「萬曆庚辰九月二十五日，黃君心潛袖宋經楮，索予繪事，為家嚴壽，即心摹手泚蘇長公畫壽星竹所貽通悟禪師者，寫以祝之。緣後山父尚志禪宗，遂並具之，墨林居士。」蘇軾曾畫《壽星竹》贈與一位通悟禪師，由於這位長者也是意在禪悅，因此項元汴特別選擇這一題材。圖中，畫湖石一塊，筆法隨意瀟灑，背後兩株修竹，墨色一深一淺，交相呼應，竹枝頂端相互交叉，姿態清秀而富有生機。從這幅圖中可以看出，在駕馭筆墨技巧和應物象形兩者之間的結合方面，項元汴已經達到遊刃有餘的境界，並形成自己精細工致而不失文人逸氣的獨特風格。此圖是項元汴晚年最為出色的作品，同時又具有文人意趣和賀壽的吉祥之意，因此在清代入內府後，尤為乾隆帝重視，將其收藏在「三希堂」中並親筆御題詩一首（1747年）。

《竹石圖》扇頁（日本涉谷區立松濤美術館藏）是項元汴遊黃山三溪時的即興之作（圖6-20）。扇面左側三分之一處，畫近景山坡上，三叢墨竹亭亭玉立，高低形態非常相似，其背後湖石兩塊，再往後，一叢幽篁，疏落有致。扇面的右邊以非常工整典雅的小楷書詞一首，並在扇面正中鈐「項元汴印」一方。古人畫竹，一般描繪墨竹參差錯落之態以避免畫面呆板無生氣，而此圖前景的墨竹卻是故意選擇高低形態極為相似的造型，而恰恰就是在這看似刻板的造型中，將墨竹清新、搖曳之韻致表現得淋漓盡致。畫面中工整的書法和別具一格的鈐印方式，與墨竹的表現手法相得益彰，共同營造出工整不失靈秀、典雅不失活潑的意境，令人不得不佩服項元汴的自信和不拘一格的巧思。

圖6-20｜項元汴《竹石圖扇》金箋本 墨筆 16×50公分 日本東京 涉谷區立松濤美術館藏

再看其詞，曲調用三姝媚調：

歙州山四遶，正惜別琴溪，又逢瑤島。圍合周遭，問何年仙掌，削成高
峭。百折千迴，恍似入，魚鳧深嶠。顧盼陰森，只有中通，天高雲杳。
暫得裹回傾倒，向石壁摩杪，清泉憑眺。對峙峰巒，隔溪間似把翠鬟爭
俏。迅度篋輿，遞送過煙霞多少。只恨留連難久，登臨草草。
過三溪石壁，調寄三姝媚。錄正。
季青長兄先生。
項元汴書並畫。

　　在這首詞寫得瀟灑而真切，情景交融，讀起來令人盪氣迴腸，在明人追求
「復古」而缺乏個性的詩詞中，是一首難得直抒性靈的好作品。

2. 以佛教題材為主的山水畫

　　受到吳門畫派的影響，項元汴的山水畫主要「學元季黃公望、倪瓚，尤醉
心於倪，得其勝趣，每作繒素，自題韻語；書法亦出自智永、趙吳興，絕無俗
筆。」[161]

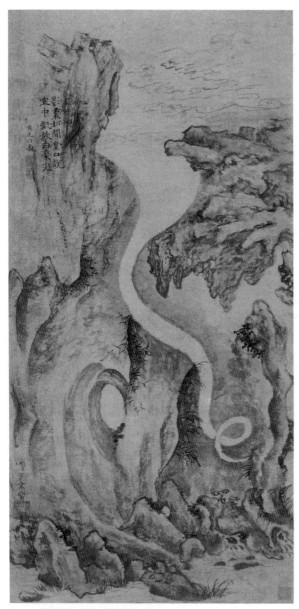

圖6-21｜項元汴《雲山放光圖》軸
紙本 墨筆 53.3×26.2公分
北京 故宮博物院藏

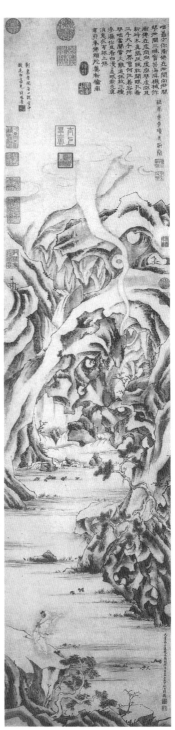

圖6-22｜
另一件「白毫光」出現於
此件《善才頂禮圖》中
紙本 墨筆 130×30.5公分

　　存世中的項元汴山水畫，大多與佛教或者與他的僧侶朋友有關，例如《雲山放光圖》軸（北京故宮博物院藏）、《善才頂佛圖》軸（臺北故宮博物院藏），此外還有《松間懸崖圖》軸（南京博物館藏）、《雙樹樓圖》軸（上海博物館藏）。見於記載的山水畫有《荊筠圖》卷[162]、《仿倪雲林》軸[163]、《寒林雙樹圖》[164]、《芝暘圖》[165] 等。

　　中國古代佛教題材的繪畫作品，多以人物故事畫來表現，以山水畫的形式來創作則極為少見，尤其是到了元明文人畫興盛的時期，山水畫基本上已是表現文人超逸出塵的心境為主題。因此，項元汴的《雲山放光圖》（圖6-21）就顯得極為新穎。此圖自題：「影裡如聞金口說，空中似放白毫光。」這是唐代詩人崔液的七言絕句〈上元夜〉中的第二首詩中句子，原詩為：「神燈佛火百輪張，刻象圖容七寶裝。影裡如聞金口說，空中似放玉毫光。」故此圖不知是否為上元節而作。這幅畫的構圖和景都都非常奇特，像是夢中的景致。畫面中，山峰巍峨，聳入雲端，山石或立，或倒，相態各異，山間有成漩渦狀的岩洞。山腳下流水潺潺，意境清幽，坡岸邊生長出兩朵靈芝，非常醒目。距離靈芝不遠處，一縷奇異的白光從靈芝旁的石隙間流洩而出，映襯得四周一片光亮。光亮如旋風一般，盤旋了一圈後，直通向天河。圖中描繪的是項元汴想像的佛陀世界奇異景觀，山腳下的河流為金水，閃現的白光即是佛祖眉間白毫顯現的神光。在畫法上，此圖先以輕淡的筆墨勾勒山形，山石轉折、碎石坡腳之處多用乾筆皴擦，而山體多是運用墨色的濃淡變化來渲染，以烘托畫面中間的留白，來表現白毫之光，烘托出奇異的意境。畫面取近景高遠的構圖，使觀者如臨其境，像似走到了山腳溪流岸邊，巍峨聳峙的山峰和盤旋的靈光撲面而來，油然產生震撼與敬畏之感。

　　「白毫光」也出現在他的另一件作品《善才頂禮圖》（圖6-22）。此幅畫軸同樣是以佛教題材為主題的山水畫。畫面取高遠和深遠之景，近處松石山崖，一童子面向遠方，正在舉手頂禮膜拜；山崖下方有河面伸向中景的山石松樹；遠景山崖聳峙，壁洞幽邃，有白毫光從洞中透出，升入空中。在用筆方面，此圖比《雲山放光圖》更為精細，人物畫法似仇英。圖上方項元汴篆書題款「檇李弟子項元汴寫」，鈐「項元汴印」、「子京父印」。另有姜漸、張鳳翼等題跋。

　　此圖右下角有項元汴的另一個孫子項聖謨的題識「天童弟子通變，天籟閣孫男聖謨。壬辰中秋日拜題」，鈐「聖謨」、「孔彰」。在前文所介紹的《桂枝香圓圖》、《仿蘇軾壽星竹圖》，以及項元汴《梓竹圖》上面均有項皋謨的「觀賞」和

圖6-23｜項元汴《梵林圖》卷 紙本 設色 25.8×86公分 南京博物院藏

「鑑定」的款印，聯繫此圖項聖謨的款識，可以發現，項元汴後人的題識往往都很工整地書寫於畫幅的右下角，以示對於項元汴的敬仰和紀念。

　　項元汴對於禪宗的迷戀由以上兩件作品可見一斑。《梵林圖》卷（圖6-23，彩圖6）則更為直觀地記錄他的禪悅生活。此作以長卷的形式，描繪樓閣傍山而築，庭院內湖石、翠竹點綴，樓閣之上兩人對談，廊下佈置佛堂。院落大門敞開，對面有兩株大樹挺立於前。院牆邊，一僧人策杖入內，意境寧寂。引首自書「梵林」篆書。卷後自錄七言詩一首「經聲時起振空山，花雨霏霏雙樹間。滿座涼飆清佛境，一庭黃葉閉禪關。右雙樹樓閑集，限間字韻，作梵林詩並為之圖以贈云。墨林居士項元汴書。」鈐「子京」朱文葫蘆印、「墨林山人」白文方印。卷後又記云：「余之拙筆固不足以起時目，僧主當存之篋笥，以俟後之名人詞翰品題余楮，切不可委諸俗陋，使有續貂之歎。嫩墨記囑。」鈐「子京父印」、「心賞」二印。後人鑑藏印有「汪庭堅印」、「虛齋審定」等，《虛齋名畫錄》著錄。依據題識可知，此圖是項元汴畫贈東禪寺僧人的精心之作，描繪的是項元汴的雙樹樓中，與衲子唱和的場景。項元汴的好友李培曾經說他「座中客常滿，而衲子

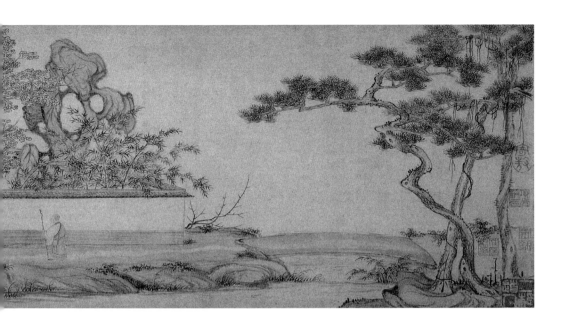

居半」，¹⁶⁶ 圖中的場景正是項元汴鑑藏雅集生活的真實寫照。《梵林圖》在畫法上構圖嚴謹，用筆工細，設色淡雅。尤其是界畫樓閣非常工整，人物精細，明顯受到仇英影響。山石、樹木及竹子的畫法接近唐寅，顯示了項元汴堅實的繪畫功底。

　　以雙樹樓為題材的作品，項元汴還創作有另一件風格迥異、形式不同的山水畫軸，即《雙樹樓圖》軸（圖6-24）。此圖構圖運用高遠、深遠法，頗具氣勢。近景為一彎湖水，湖面上蘆葦叢生；中景溪流曲折湍急，一人獨坐坡岸山石上，臨流而望。其身後兩株古樹挺拔而立，非常醒目；遠景重山逶迤，湖面更為寬廣，幾近深遠。對比《梵林圖》，可知是其畫面中的一個片段，只是取景的角度不同。在畫軸中，作者將重點放在山水樹木的描繪，以表現人與山水合一，其中清幽絕俗的意境也正是作者心境的寫照。

　　項元汴的山水作品題材廣泛，創作風格多樣，可與同時代畫家仇英、唐寅媲美。他曾經效仿吳門畫家當中最為流行的「別號圖」，為王穉登畫《百穀圖》¹⁶⁷、為汪愛荊畫《荊筠圖》。

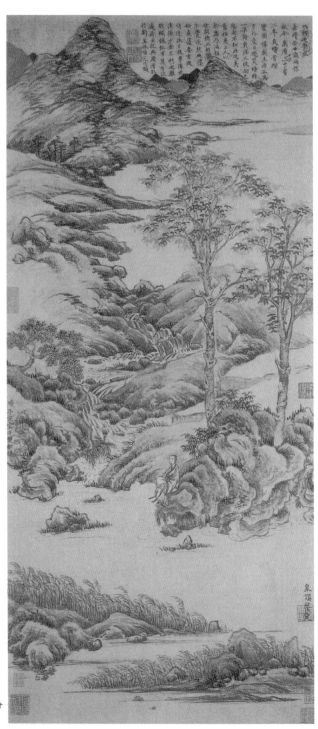

圖6-24｜項元汴《雙樹樓圖》軸
紙本 墨筆 76.3×33.8公分
上海博物館藏

　　《荊筠圖》是為好友汪愛荊所創作的。此畫卷今已不見，著錄在汪砢玉《珊瑚網》。從著錄所見，這幅畫卷與前面介紹的山水畫風格大不相同，為仿趙伯駒青綠設色。畫卷引首為王穉登所書「荊筠圖」，項元汴題記云「入林聽擊竹，選地靜班荊。龍淵慧空上人持素索余繪荊筠圖為友人世賢汪君，而徵其別號者，遂並題一聯，以呈手眼云。墨林項元汴寫於攖寧庵。」畫卷後面有諸多友人的題跋，包括有王穉登、張鳳翼、周善繼、蔣元龍、董其昌、項元汴之子項德裕等。這幅畫卷一直珍藏於汪家，崇禎年間，由於家庭變故，汪砢玉典當了凝霞閣所藏，此圖也隨之流入市肆。十六年之後，汪砢玉偶然從友人那裡見到後收購而回。由於是青綠風格，因此汪砢玉說很難被人識出是項元汴之作。

　　到目前為止，我們仍舊沒有見到項元汴完全仿宋風格的作品，但結合前面董其昌所言「墨林子醞釀其富，兼以巧思閒情，獨饒宋意」之語，以及存世的作品可以看出，項元汴對於宋代院畫中法度嚴謹、風格典雅的畫風並不排斥，這一點其實與吳門沈周、文徵明的看法是一致的。

　　項元汴的書法造詣也相當高。董其昌曾評其「書法亦出入智永、趙吳興，絕無俗筆」，[168] 且從他於自己藏品上所書寫的題記可見一斑。目前所見項元汴最早的題跋是他十六歲時題於唐寅《秋風紈扇》軸的一段文字，字跡清秀雋永，已具有相當功底。其題跋或題識多為行楷和篆書。大段的題跋可見題王珣之《中秋帖》、題懷素《苦筍帖》、題顧愷之《女史箴圖》卷等。草書《臨二王帖》卷（圖6-25，彩圖7）則是他存世極少的獨立的書法作品，彌足珍貴。

圖6-25｜項元汴題《草書臨二王帖》卷 局部 綾本 草書 23×66.55公分 北京 故宮博物院藏

　　董其昌云：「元汴六子，或得其書法，或得其繪事，或得其博物，而季得其惇行。」項元汴有子六人和長女一人。他們不僅繼承了父親的財產和書畫藏品，也繼承父親對於書畫的愛好。長子德純、三子德新尤為突出，在書法理論和書畫創作上青出於藍。項元汴子孫當中的聯姻或結交的師友多為世族大家或者官僚和著名文人，這使得項元汴一門不僅枝繁葉茂，更是增加了不少儒家風範和底蘊。

　　長子項德純（1554–約1599），原名德枝，後改名項穆，擅書法，有《書法雅言》行世（詳見下文）。

　　次子項德成（約1570–1622），字上甫，號少林。捐資國子監，授文華殿中書，有《靜遠堂詩》。項德成與嘉興望族黃承玄是姻親，其女項蘭貞嫁與承玄子黃卯錫。黃承玄（？–1619）與項元汴相友善，與項篤壽長子項德楨是同年進士。他也是一位書畫收藏者，與董其昌有往來。董其昌《畫禪室隨筆》曾記載他收藏有米芾《天馬賦》[169]、蘇東坡《自書赤壁賦》[170]。項德成之女項蘭貞是個女詩人，著有《裁雲草》一卷，《浣露吟》一卷。她與吳門女詩人趙宦光的妻子陸卿子相友善，陸卿子為其書寫〈裁雲草序〉，稱之為「項淑黃夫人」，贊其為文「不思而構」、「落筆成風」，「觀者目眩心驚」。項蘭貞也有〈寄慰寒山趙夫人〉詩云「落葉驚秋早，斷鴻天際聞。遙思鹿門侶，愁看嶺頭雲。」

　　三子項德新（1571–1623）字復初，號又新。項德新曾與李日華一同受業於馮夢禎。同學中還有項于王（號利賓），他是項忠的後人，舉人，官宜春縣令。

馮夢禎（1548–1595），字開之，號真實居士，秀水人。萬曆五年進士，官至南京國子監祭酒，萬曆二十六年遭彈劾歸，隱居西湖畔孤山。馮夢禎是一名有氣節、敢於直言犯諫的官吏，以文章和通悟佛理，享譽東南，門生眾多，著有《歷代貢舉志》、《快雪堂集》、《快雪堂漫錄》等。馮夢禎善收藏，與項元汴友好，在他的《快雪堂集》中記錄曾多次至項府鑑賞歷代名跡。項德新在書畫方面的成就主要是他的山水、墨竹畫，作品雖少，卻享有盛名（詳見下章）。

　　在同時代人的筆記和文集中，對於項元汴的四子、五子、六子記載較少且不明確，例如馮夢禎在日記中經常會出現「四郎」、「五郎」的稱呼。再加上他們的字號繁多，因此，研究者對於他們的排行與認定頗費周折。項元汴的四子項德明（?–1630），字晦甫、號鑑臺，性情醇厚，能鑑別書畫，旁通術數；五子項德弘（「弘」又作「宏」），字玄度，他們二人曾經為萬曆年間著名篆刻名家程遠《古今印影》提供所藏漢印[171]。六子項德達（?–1609），字秦望。太學生。曾續寫項元汴的《歷代畫家姓氏考》，但沒有完成就去世了，後由他的兒子項聖謨（1597–1658）完成。項德達有二子，項聖謨是項氏家族中最為出色的畫家（詳見下章）。另一個兒子項嘉謨，字君禹，號向彤，國子生，工詩畫，後棄筆從戎，以韜略官為薊遼守備。

一、項穆生平

　　項穆（1554–約1599），項元汴長子。原名德枝、德純，後改名項穆，字真玄，號蘭臺、無稱子。項穆著有《書法雅言》存世。有關其生平事蹟見於沈思孝、支大綸分別所作〈書法雅言序〉[172]、及王穉登《無稱子傳》等，其中好友李培〈貞玄子詩草序〉[173] 所記最詳。李培，字培之，號雲龍，嘉興人，為李日華族兄[174]，萬曆二十九年（1619）貢生，後官至上虞及龍南縣令。萬曆四十七年（1619）謝政後一直居住在嘉興。

　　項穆「少聰穎，美豐神」，深得祖父項銓、伯父項篤壽的喜愛，視之為「吾家千里駒」，對其寄託很大的希望。項篤壽經常將岳父鄭曉的治學之道傳授給項穆，項穆「以少既開萬卷」，為其學識素養打下堅實的基礎。少年時期，他與董其昌、李日華、李培等曾經是縣學的同學。

　　項穆性情豪爽，才思敏捷。李日華回憶起當時同學的情景時，寫道：「每臺使者至，則請為都講，聲訇然滿堂，人服其豪爽，無貴介纖悁之氣。」[175] 他的才華和風流同樣有目共睹，李培在〈詩序〉中誇讚他：「讀書自『六經』子史外，旁及百家，天文地理、遁甲奇門、韜鈐素問、靡不遊覽，翼為一遇。貞玄更勇捷，弓能弩強，馬能跨烈。」「才十五，進棘闈，乃王。直指放大考，從二萬七千人中錄百人，貞玄子與余占五名內……」。

　　然而在科舉考試上，項穆並非總是一帆風順，會試屢試不中。李培〈詩序〉記載道：「貞玄隨遊兩雍，南北司咸深器之，都門大老皆為折節，然終不第。遂棄舉子業，留心內典，極力書法」。

　　項穆放棄仕途後的生活看上去平靜而奢華。萬曆四十年（1612），李日華偶然拿出自己收藏的唐陸柬之《蘭亭詩五首》欣賞，這件書法作品曾經是項穆的收藏。睹物思人，李日華回憶起二十年前在項穆家「豪侈結客」的雅集場面：

> ……憶余初第歸里中，墨林長蘭臺君方豪侈結客。一日，集余輩數人，以碧綃障伎妾。令遞奏新聲，每一伎終，項君輒掀髯曰：「此秦聲、此趙、此楚、此涼州塞外。」以大白浮客，必令極醉。方樽罍未集。對設長案，出法書名畫，恣客披覽。此卷在焉。以三十金歸其弟又新，又新遊太學，又以奉馮司承。[176]

　　這段記載相當生動，項家公子的風流豪爽給人留下深刻的印象。項穆不僅喜愛書畫鑑藏，對於音律也極有興趣。然而表象上「豪侈結客」，縱情酒色，隱藏在背後的失意和酸楚或許只有知己李培知曉。故而好友李培解釋說：「彼其末年，集植聲伎，非宣淫也，亦以消磨雄心，流玩歲月云。」項穆在詩文中也往往會流露出消極失落的心情：

〈與友人話舊〉
終年南北嗟長別，今夕相逢與轉豪。
雨過捲簾看桂影，風來留客聽松濤。
半生事業徒殘卷，萬慮消除只濁醪。
劍氣已占遙應鬥，明時何復賦離騷。

〈柳枝〉

濕雨沾泥若見憐，穿紅邊紫乍爭妍。

不如落水為萍葉，任著東風處處圓。[177]

項穆晚年好道，萬曆二十六年（1598）戊午元旦，項穆賦詩一首：

過去雖云增，將來漸以減。炎涼恒摧新，歲命不再返。

年壯恣輕肥，老大徒悲感。浮生多坎坷，大道何夷坦。

青陽品彙熙，所遇欣仰俛。玄寂保真虛，化機同舒卷。[178]

這首元旦詩有可能是他去世的前一年所作，詩中除了感慨歲月光陰的流逝，也抒發對於失意人生的釋然。

李培、李日華的記載令人誤以為項穆是位縱情書畫的失意文人，或者是豪奢結客的富家子弟。其實，項穆還有另外一面，他是一名「輕財好施」的鄉紳，在嘉興西麗坊曾經為他立有「孝義坊」。[179] 又《嘉興府地方誌》記載道：

嘗置義田以資族人、贍府學及嘉興、秀水、嘉善三縣學之貧士，凡千餘畝。[180]

李培在〈貞玄子詩草序〉中記載：

適墨林謝世，貞玄以所析資偏周貧乏，置義田千餘畝，以贍族人及郡城三學、武塘學貧士，其它若葺寺、若架橋、若舍棺掩骼、助婚助葬……不可枚舉。

在浙江通志中，還記載了這樣一段故事：

族子有以襄毅公墓田售他氏者，捐貲贖之，時宗子俊卿為執金吾，徙都門移書歸其直卻勿受也，所居毀於火，撤壁發藏金追返其原主。[181]

相類似的故事，也發生在曾祖項綱、祖父項銓身上。[182] 看來，項家破壁還錢

的事真實存在，並在當時引為美談。只是後人記載有所偏差，誤植於不同人物。儘管如此，我們仍可看出，項氏家族始終維護家族的品格與榮譽。從項質一代後，都有孝義、醇厚、德被鄉里的美稱，至於瞻族賑窮、勤儉持家之類的事蹟更是屢見不鮮。項質一支不僅生財有道，同時注重德性的修養，這對一個大家族能持續地繁榮昌盛無疑也是至關重要的。

項穆去世後，兒女親家鄭心材為他寫祭文，鄭心材是鄭曉之孫，字敬中，別號思泉，有《鄭京兆文集》十二卷存世[183]。其文曰：

> 翁富五車，學承歆向。黌序名高，掄魁宗匠。伯仲聯飛，翁甘絳帳。門閭日崇，林泉自放。彼曰亢宗，翁曰遺蕩。富貴可期，幡圖善養。皦皦炎炎，遇翁若忘。謑謑訛訛，自輸其誑。轇轕紛紜，片言清曠。深情厚貌，一誠忠諒……[184]

作為項穆最為親近的朋友與親家，鄭心材所撰寫的這段祭文或許是對項穆一生和為人最為真實全面的概括。項穆卒後因子皋謨贈中書舍人。

二、項穆的《書法雅言》

在書法藝術和鑑藏方面，項穆受到天籟閣得天獨厚的藝術滋養。項穆自幼耳濡目染。同鄉都察院右都御使沈思孝（1542–1611）與項元汴是好友，他在〈書法雅言序〉中回憶起少年項穆與長輩學書的情景，他用讚賞的口氣寫道：「時長君德純，每從傍下隻語賞刺，居然能書家也。余笑謂子京曰，此郎異日，故當勝尊。及余竄走疆外，十餘年始歸，德純輒已自負能書，又未幾而，人稱德純能書若一口也。」項穆沉溺於書法，「於晉唐諸名家，罔不該會。而心慕手追者逸少，即稍稍降格，亦不減歐（陽詢）虞（世南）褚（遂良）李（邕），故其於《蘭亭》、《聖教》，必日摹一紙以自程督，雖猛熱涼寒不暫休頓」。他的書法在當時的文人中相當有名氣，「海內識與不識，莫不知有貞玄子義名，獲其書法片楮，寶如拱璧」，[185] 項穆的傳世作品已很少見，臺北故宮博物院收藏有《行楷書五言律詩》扇面（圖7-1，彩圖8），其字法二王，典雅端正，有超逸之趣。此外，在

嘉興南湖攬秀園碑刻中也留有項穆墨跡，使我們可一睹這位「項家千里駒」的風采。此碑文為知府張似良所撰〈嘉興府學義田記〉，應是當時特意請項穆書寫的。（圖7-2）

項穆最為重要的成就是他撰寫的《書法雅言》。本書是一部自成體系的書法理論著作，包括〈書統〉、〈古今〉、〈辨體〉、〈形質〉、〈品格〉、〈資學〉、〈規矩〉、〈常變〉、〈正奇〉、〈中和〉、〈老少〉、〈神化〉、〈心相〉、〈取捨〉、〈功序〉、〈器用〉、〈知識〉等共十七篇。

在開卷的〈書統〉一篇當中，項穆開宗明義即說：「書之作也，帝王之經綸，聖賢之學術，至於玄文內典，百氏九流，詩歌之勸懲，碑銘之訓誡，不由斯字，何以紀詞。故書之功，同流天地，翼為經教者也。」意思是說書法是為了帝王的統治、聖賢的學術、社會的禮法制度、詩歌的勸誡等等功能服務的，因此有著與天地同流的重要地位。由此他從書法的這些功能立論，借用儒家「道統」的觀念，意圖為書法立「統」，即「書統」。這包含兩個方面：

第一，立東晉王羲之為書法正宗。項穆寫道：「幸我稱仲尼（孔子）賢於堯舜，余則謂逸少（王羲之）兼乎鍾（繇）張（芝），大統斯垂，萬世不易。」將「書聖」與儒家尊崇的「孔聖」並列，就是確立了王羲之在書法家的正宗地位。他在〈古今〉一章中，以王羲之書法作為標杆，對歷代書法家做了品評，提出「五格」，即：「一曰正宗，二曰大家，三曰名家，四曰正源，五曰旁流。」這裡「正宗」者，從其評語來看，能做到「大成已集，妙入時中，繼往開來，永垂模軌」的境界，這只有王羲之一人，就像孔子一樣，無人能與其並列。至於「旁流」，可說是「旁門左道」，就「道統」中異端邪說一樣，是他所深惡痛絕的。

第二，提出書法的最高境界，即儒家所崇尚的「中和」之美。項穆在〈中和〉一章中寫道：「圓而且方，方而復圓，正能含奇，奇不失正，會乎中和，斯為美善。中也者無過不及是也，和也者無乖無戾是也。然中固不可廢和，和亦不可離中，如禮節樂和，本然之體也」，這就是將「致中和」的思想作為書法美學的終極追求，這也是本書的中心思想。「致中和」是來自儒家的「道統」觀念，按《禮記‧中庸》中云：「天命謂之性，率性謂之道，修道謂之教」，「喜怒哀樂之未發謂之中，發而皆中節謂之和。中也者，天下之大本也。和也者，天下之大道也。致中和，天地位焉，萬物育焉。」意思是說，人的性情是天生的，要使他不走偏差（發而中節）就需要後天的修養和教育。〈中庸〉裡關於「致中和」的

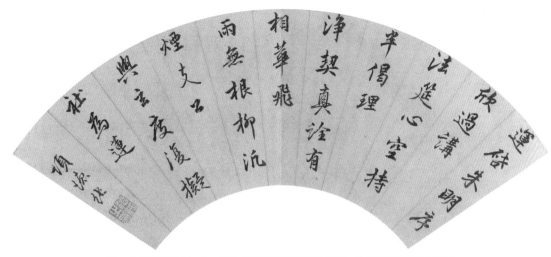

圖7-1｜項穆傳世書法少，此件《行楷書五言律詩》扇面，得見其端正典雅的書風。

圖7-2｜攬秀園中項穆書寫的〈張似良〈嘉興府學義田記〉〉碑文，這件收錄在嘉興南湖革命紀念館編，《南湖攬秀園碑刻》頁265。

觀點是《書法雅言》全書書法美學的理論基礎。

　　提出以上兩個觀點後，項穆在下面的文章中談到達到「致中和」的方法和要求。首先，他因循儒家思想，「修道」同樣是書法達到「致中和」的方法。項穆說：「柳公權曰：心正則筆正。今余則曰：人正則書正。」內心境界與書法形式是統一的。在〈辨體〉、〈形質〉、〈心相〉諸篇中，他大談由於人的心性和情感的不同，表現在書法上會帶有自然的偏狹，為了使之走向正道，唯一的辦法就是要加強內心的修養，使之「致中和」，以達到盡善盡美。

　　項穆在下面的〈資學〉、〈規矩〉、〈常變〉、〈正奇〉、〈老少〉、〈神化〉諸篇當中，進一步將「致中和」的美學思想與書法形式美相聯繫，具體談到了學習方法。首先是論述了天資與後學的關係，他說：「資貴聰穎，學向浩淵。資過乎學，每失顛狂。學過乎資，猶存規矩。資不可少，學乃居先。古人云：蓋有學而不能，未有不學而能者。然學可勉也，資不可強也。」（〈資學〉）學習書法貴有天資，一旦離開後學就會寫得顛狂無章法；後學如果缺少天資，書法會顯得過於規矩。天資與後學兩者之中，前者不可求，後者更為重。明白這個前提和道理，在後天學習的過程中，他又特別強調要有「規矩」，沒有規矩就不能成方圓，這是最基礎的。但他也看到，方圓本身就是對立的統一，其中有「常」與「變」、「奇」與「正」、「老」與「少」的變化，通過「致中和」做到「從心所欲不逾矩」，這就達到「神化」的境界。

　　對於古代傳統的學習，項穆在〈取捨〉、〈功序〉兩章中引示，他認為在對學習前人過程中要「擇長而師之，所短而改之」。在學習的順序上指出，「始也專宗一家，次則博研眾體，融天機於自得，會群妙於一心」、「捨其所短，取其所長，始自平整而追秀拔，終自險絕而歸中和」。他還提出初學者容易犯的錯誤，所謂「三戒」、「三要」：「初學分佈，戒不均與欹；繼知規矩，戒不活與滯；終能純熟，戒皆狂怪與俗。」「第一要清整，清則點畫不混雜，整則形體不偏邪；第二要溫潤，溫則性情不驕怒，潤則挫折不枯澀；第三要閑雅，閑則運用不矜持，雅則起伏不恣肆。」

　　項穆在〈器用〉一章中談到書法的材料與工具問題，指出筆、墨、紙、硯都要講究，「四者不可廢一，紙筆尤乃居先」。又說「夫工欲善其事，必先利其器」，這其實也是在提醒書法的學習者要有嚴謹端正的學習態度，精益求精。

　　在該書的最後一章〈知識〉中，項穆認為學書者同時也要懂得鑑賞。他提出

了「耳鑑」、「目鑑」、「心鑑」三個概念：「若遇卷初展，邪正得失，何手何代，明如親睹，不俟終閱，此謂識書之神，心鑑也。若據若賢有若帖，其卷在某處，不恤貨財而遠購焉，此盈錢之徒收藏以誇耀，耳鑑也。若開卷未玩意法，先查跋語誰賢，紙墨不辨古今，只據印章孰賞，聊指幾筆，虛口重贊，此目鑑也。」要達到鑑賞的最高境界「心鑑」，就要修養出孔子那樣的「中和」氣象，以「中和」的態度去學習，這樣才能同時達到「善書善鑑」。至此，項穆再次將他的書法理論「致中和」與儒家的「中和氣象」相統一，完成了他整部書的論述。

　　《書法雅言》殺青以後，首先獲得了他的兩位好友支大綸和沈思孝的好評。支大綸〈序〉中說：

> 雅言一篇，揚榷百氏，批竅中綮，服膺逸少（王羲之），而願為蘇（軾）米（芾）忠臣，心畫一語，尤軼〈書譜〉、〈書述〉而窮其奧，真可羽翼正韻而祇通皇頡者。

沈思孝〈敍〉中則說：

> （是書）上下千載，品第周贍，進乎技矣！至若放斥蘇（軾）米（芾），詆落元稹（倪瓚），更定陣數語，乃項近書家不敢道者。

但清代書畫鑑藏家張丑在《清河書畫舫》中則有不同看法。其談到米芾時說：

> 南宮（米芾）之書，資學兼到，故能楷法唐，行草入晉。一時名賢李（建中）、蔡（襄）、蘇（軾）、黃（庭堅）皆莫能及。乃至詆顏（真卿）、柳（公權）、貶旭（張旭）素（懷素）則過矣。近日項穆德純纂《書法雅言》，放斥蘇（軾）米（芾）極意詆訾之，當是口業報耶？[186]

清《四庫全書》的編纂者評價為：

> 《書法雅言》大體以晉人為宗，而排斥蘇軾、米芾為棱角怒張，倪瓚書寒儉。軾、芾加以工力，可至古人，瓚則終不可到。雖持論稍為過高，

而終身一藝，研求至深，煙楮之外實多獨契，衡以取法乎上之義，未始
非書家之圭臬也。[187]

　　這些評論都很中肯，尤其是以《四庫全書》的評價最為全面且允當。特別
是指出其「研究至深」、「實多獨契」，對於明代後期書法著述等抄襲前人之風來
說，尤其重要。值得關注的是，項穆在書中批評蘇軾、米芾、黃庭堅的地方引起
了人們的爭論，作為朋友的支大綸、沈思孝是為之辯護的；張丑的態度則以譏誚
持否定態度，而《四庫全書》則認為其持論稍過。

　　事實上，項穆批評蘇、米，是對現實有針對性。在書中，他對與之同時或
稍前一些的書家十分不滿。這不只是他一個人的意見。明代書學總的來說是上承
元代的復古主義運動，在觀念上表現為對帖學的全面崇尚，其中以元代趙孟頫的
影響最為直接。趙孟頫崇尚晉唐、追求「古意」和「法度」，並將王羲之、王獻
之作為準繩。項穆《書法雅言》正是這一時期的代表性專著。明代中後期則出現
反對帖學的思潮，向宋代書法的「尚意」回歸，表現在實踐上就是促使蘇軾、米
芾、黃庭堅追求率意的書風籠罩書壇，這就引來項穆、豐坊等尊帖學為正統一派
的反對。項穆在〈書統〉中說：

　　自祝（允明）、文（徵明）絕世以後，南北王、馬亂真，邇年以來，競
　　仿蘇、米，王、馬疏淺俗怪，易知其非；蘇、米激勵矜誇，罕悟其失。
　　斯風一倡，靡不可追，攻乎異端，害則滋甚。

在〈規矩篇〉中談到草書時，他說：

　　後世庸陋無稽之徒，妄作大小不齊之勢，或以一字而包絡數字，或一旁
　　而攢簇數形。強合鉤連，點畫混沌，突縮突伸。如楊祕圖、張汝弼、馬
　　一龍之流。且自美其名曰梅花體。

　　這裡他一連點了四個人的名字。王，可能是指王問；馬，即馬一龍；楊祕
圖，即楊珂；張汝弼即張弼。那麼，當時的其他人是怎樣認識這幾個人的書法
呢？在王世貞《藝苑卮言》和近人馬宗霍《書林藻鑑》卷十一的記載當中，可知

一二。[188]

張弼（1425–1487），字汝弼，號東海翁，華亭人。成化二年（1466）進士，授兵部員外郎，出守南安。《明史・文苑傳》謂：「工草書，怪偉跌宕，震撼一世。」王鏊認為他：「草書尤多自得，酒酣興發，頃刻數十紙，疾如風雨，矯如龍蛇，欹如墜石，瘦如枯藤。狂書醉墨，流落人間，雖海外之國，皆購其跡，世以為張顛覆出也。」祝允明的評價是：「張公始者尚近前規，繼而幡然瓢肆。雖名走海宇，而知音駭歎，今且以一人而重。」

王問（1497–1576），字子裕，學者稱之為仲山先生，無錫人。嘉靖十七年（1538）年進士，官至戶部主事。《藝苑卮言》謂：「問有高名，作行草及署書無所師承，而風骨遒勁。渴筆縱體，往往與《醉翁亭記》（蘇軾書）法同。」又說其：「飛白遒逸勁迅，神采飛動。行草則多渴筆，令人思顛旭醉素。」王錫爵評其曰：「問書類顛米芾，又類黃涪翁（庭堅）。」

楊珂，字汝鳴，餘姚人，諸生。曾從王守仁學，隱居秘圖山，自號秘圖山人。《藝苑卮言》中謂其：「珂初亦習二王，後蓋放逸，柔筆疏行，了無風骨，所謂南路體也。」豐道生（豐坊）則說：「楊珂書如胠篋偷兒，探頭側面。」

馬一龍（1499–1571），字負圖，號孟河，溧陽人。嘉靖二十六年（1574）進士，為南京國子司業。《藝苑卮言》謂：「一龍用筆本流迅，而泛字源，濃淡大小，錯綜不可識，拆看亦不成章。」豐道生則說：「馬孟河如盲師批命，不辨點畫。」《書史會要》評云：「一龍作字，懸腕運肘，落管如飛，頃刻滿幅，自謂懷素後一人。然評者謂其奇怪為書法一大變。」

從上面的品論來看，這些被項穆視為異端的人也同時為王世貞、豐坊評為「多自得」、「無所師承」、「了無風骨」、「錯綜不可識」、「如盲師拼命」。項穆在對這一現象的探本尋源中，認為他們是學習了蘇軾、米芾，且為「東施效顰」之舉，不知取捨。由此，他歸於罪蘇、黃、米諸大家，再上而尋至張旭和懷素，這就毫不奇怪了。今天楊珂和馬一龍的書法作品很難尋覓，想是他們因受到社會批評，故不為收藏家重視之故。而王問和張弼的作品，大概如祝允明所說「書以人重」，在一些博物館裡尚有收藏。如故宮博物院（北京）藏有王問《草書寶界山楊上歌》、張弼《草書梯雲樓歌》。

正如好友沈思孝所評論的，項穆的《書法雅言》在書論的體例和思想上，是唐代孫過庭《書譜》的繼承。他因循《書譜》中將儒家的倫理道德規範與書法

美學相結合，提出了「致中和」的書法美學理論。同時，他又受到時代的影響，延續了元人復古的思想，樹立東晉王羲之為書法正宗。在十七個篇章中，他將這一美學思想和書法實踐展開了充分的論述，體系完整，觀點獨到，論述詳盡，這在明代的書法史論中是較為少見的。同時，《書法雅言》又是項穆在書法創作和實踐當中的理論結晶，在這部書的理論論述過程中，對於古代書家不乏精闢細膩的剖析和詳解，對於書法學習當中所遇問題的講解也極為中肯，因此，可以說，《書法雅言》也是一部書法學習的教科書，至今仍舊對於書學愛好者具有現實的指導意義。

三、項穆的子孫

項皋謨，項穆之長子，號酉山，自稱酉山居士，好修篤行，終日讀易，著有《學易堂筆記》。項皋謨是光祿寺少卿鄭履淳的女婿，鄭履淳是鄭曉之子。這也就是說鄭曉將女兒許配給項篤壽、又將孫女許配給了項皋謨。鄭、項兩家有著兩輩人的姻親關係。項皋謨的學問受到鄭曉的影響是自然的，鄭曉《禹貢圖說》即是由項皋謨點校、鄭曉之孫鄭京兆編集。

項公定，項皋謨子，項穆之長孫。他是李日華的學生，好鑑藏。從李日華的記載中可以發現，在他這一輩中，家中仍舊有不少書畫珍品。天啟四年（1624），李日華曾經到項公定觀賞其藏品，其中包括有王羲之草書、懷素草書、宋徽宗松枝、馬和之毛詩圖、吳鎮竹石、陳簡齋詩卷、元僧誠道寫竹、以及元張伯雨、趙孟頫、鄧文原、康里巙巙，明宋克、祝允明、唐寅、文徵明父子、豐坊等諸家書法名作，共「二十餘函」。當時，項公定興之所至，又將家藏祖父項元汴的竹石及仿李成山水一併拿出欣賞。[189]

意不在畫畫乃佳
·項德新

　　項德新（1571–1623）字復初，號又新。項元汴第三子。項德新曾與李日華一同受業於南京國子監祭酒馮夢禎。項德新的堂號為「讀易堂」，也說明了他潛心讀書、詩畫的志向。在好友李日華和汪砢玉的印象中，項德新是個治學嚴謹而刻苦的翩翩君子，李日華〈項又新讀易堂社義序〉記載：

　　余與項又新先後從馮具區先生遊。……嗣後先生謝政。長湖山間。諸彥
　　益集。又新往往追躡之。塵端杖底。所聞密諦為多。因一意剪落他嗜，
　　精研本業。每筆酣志滿，躊躇四顧，間潑餘瀋，作枯木篠石，以盡其
　　傲，無他營也。[190]

　　汪砢玉在筆記中每當寫到項德新的創作或收藏時，經常會用欽佩和痛惜的語氣緬懷這位故去的友人。汪砢玉收藏的項德新《墨荷圖》被認為是最得意之作，其上有李日華題詩。回憶起當年三位好友共同品鑑書畫的時光，汪砢玉在書中仔細地記錄了項德新忘情書畫的情形，並寫弔唁：

　　項君復初為墨林公第三子，博雅好古，翩翩文墨間，與余契厚有年。每
　　過余齋頭或趺梅根話月，或躋松巔語風，或移燈寫石影，或剪燭辨花
　　色，揮毫染素忘倦。余亦時詣其讀易堂，出所藏書畫玩好鑑賞不休，意

甚洽也。不意癸亥冬日余自北還項君已謝人間世矣。爲繹韻唁之云：鬥
酒無從共論文，廿年雅誼付斜曛。黃金臺去空還我，白玉樓成竟召君。
詩卷曾題梅上月，畫圖猶帶竹邊云。堂留讀易看多構，莫歎人琴不再
聞……[191]

「博雅好古、偏偏文墨間」可以看作是項德新一生最為真實的寫照。在一幅
為汪砢玉畫所作《墨竹圖》圖中，項德新談到自己讀易和繪畫創作的生活，題詩
云：

桐陰洗硯墨生香，又道清閒又道忙。
忙裡閒情人不識，一枝風筱破愁腸。[192]

詩畫如其人，李日華、汪砢玉所言不為虛詞。

項德新擅繪山水、竹石。《嘉興府志》記載：「工繪事，得荊關法，尤善寫
生，流傳最少，海內得其片紙珍為拱璧。」[193] 李日華評價德新畫竹是「師法仲
圭，得其手寫竹譜廿幅，天真爛漫，真奇品也」。[194] 從傳世作品看來，項德新主
要學吳門，多取法元吳鎮、倪瓚，意境清幽脫俗。清代書法家陳奕禧在看到他的
《秋山雲樹圖》軸（圖8-1）[195] 時，寫下了當時看過此圖的感受：

鑑賞名繪每使人清心忘世，由乎妙手筆墨既精意象並臻夐絕也。吾禾項
又新爲墨林先生之從子，根柢於古人，法度最深復以高簡雅淡之情見諸
寄託，意不在畫而畫乃佳，試觀此幀之神韻趣致使，知前輩風流非後人
能及，不覺京華熱地今日疎簾小閣間竟是深山寒壑矣。

題跋中的「從子」，應是第三子之誤。優越的身世背景使項德新無須為塵俗
所憂，終日潛心詩文書畫，也使得他的作品具有一種傲世之情與脫俗氣息。目前
其傳世作品有《桐蔭寄傲圖》軸、《喬嶽丹霞圖》軸、《竹石圖》軸（以上均藏北
京故宮博物院）、《絕壑秋樹圖》軸（上海博物館藏）、《秋江漁艇圖》軸（上海
古籍書店藏）、《仿王紱枯木竹石圖》軸（首都博物館藏）、《梅竹圖》扇面（四
川省博物館藏）等。

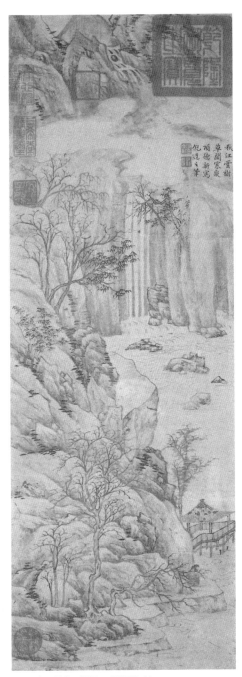

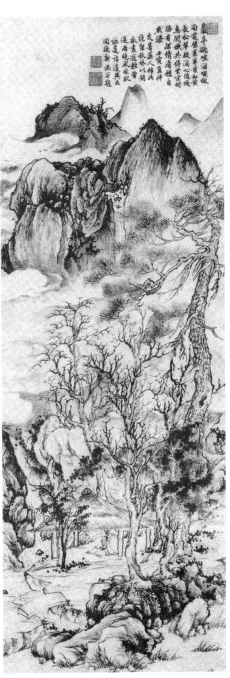

圖8-1｜項德新《秋江雲樹圖》軸
紙本 墨筆 65×23公分
此軸藏於臺北故宮博物院。

圖8-2｜項德新《絕壑秋林圖》軸
紙本 墨筆 105.6×34.5公分
此軸藏於上海博物館。

　　《絕壑秋林圖》軸（圖8-2）創作於萬曆三十年（1602），項德新時年三十一歲。畫上題詩云：

> 岩亭聽喧溜，嘯傲面霞壁。衰草葉初黃，長松翠疑滴。
> 心隨飛鳥閑，機共停雲寂。拊膝有深情，清襟自然滌。
> 壬寅夏仲，炎暑蒸人，作此絕壑秋林以銷永晝。
> 輕雷送雨，曉風涼肌，然是語遣興云。項德新畫並題。

　　圖中描繪夏日山居之景象。近景山腳下，草木繁陰，板橋茅亭，一文士於其間臨流而坐，隱者自樂。中景雲煙繚繞，一株古松拔地而起，直通雲霄。遠景雲霧穿梭於山巔之間，瀑布飛流直下，響徹山谷。全圖構圖飽滿，頗具氣勢。山石畫法繼承董源披麻皴，山巔多礬頭。在雲霧的渲染和山石的皴染上，墨色的運用變化掌握得恰到好處，使得兩者相得益彰，突顯山雨欲來之氣勢，具有感染力。樹木畫法上較為寫實，松樹的畫法精細。是項德新在學習元四家和北宋山水過程中的探索之作。

　　《桐陰寄傲圖》軸（圖8-3）創作於萬曆四十五年（1617），項德新時年四十七歲。畫上自題：

> 重陰覆林麓，寒聲下碧墟。繡衣高蓋者，於此意如何。
> 丁巳長夏暑盛，在西齋北窗，桐陰遠坐如水，寫是寄傲。項德新。

　　後鈐「德新之印」。畫中描繪的是秋天的景色，近景一湖秋水，湖面清冷，坡岸桐木寥落，樹葉凋零，沿岸翠竹叢生。湖面對岸山石高聳，雲霧繚繞，山下幽谷，竹林茂密，秋水潺潺，在孤寂的秋林中，溪流之音響徹山谷。畫面追求倪雲林畫中的清高孤寂、清曠蕭散的氛圍，也是畫家此時的心境寫照。「繡衣高蓋者，於此意如何」，這是作者對仕宦者的提問，也是在表明自己的追求。此圖畫面上汲取倪雲林一河兩岸式的構圖，但增加了由近及遠的竹林、從山谷中奔流而下的溪流、高低錯落的絕壁陡石等等，內容顯得飽滿寫實，顯然是受到宋人的影響。山石的皴染融匯黃公望、吳鎮兩家，並參以倪雲林畫法，用筆凝練厚重。翠竹清潤的墨色，畫面中心湖面的留白，在對比中突出表現出了山水的清靜沉寂。

圖8-3 | 項德新《桐陰寄傲圖》軸
紙本 墨筆 57.2×27.1公分 北京 故宮博物院藏

圖8-4 | 項德新《秋江漁艇圖》軸
紙本 墨筆 91×33公分 上海古籍書店藏

是項德新用心經營的一幅作品。

　　相對於筆墨語言，「元四家」作品中的隱逸思想對項德新的影響更深。《秋江漁艇圖》軸（圖8-4）創作於癸亥天啟三年（1623），項德新此年去世。此圖以唐代詩人儲光羲的〈漁父詞〉為題材而創作。畫上題詩曰：

澤魚好鳴水，溪魚好上流。漁梁不得意，下渚潛垂鉤。

亂荇時礙楫，新蘆復隱舟。靜言念終始，安坐看沉浮。

素髮隨風揚，遠心與雲遊。逆浪還極浦，信潮下滄洲。

非爲徇形役，所樂在行休。

　　「元四家」之一的吳鎮（1280–1354），擅長畫漁父圖和竹石、梅花。他創作了多幅《漁父圖》，畫中均表現了江南名山景色，在平靜的湖面上，小舟上的漁父或鼓棹、或垂綸，給人以遠離塵俗之感。表現其孤高傲世，放蕩江湖的隱士生活。項德新此圖在主題和畫法上均學吳鎮。畫面近景為開闊平靜的湖面，一望無際。湖心中三葉漁舟垂釣，淺汀蘆葦，錯落蕭疏。畫右下角山崖上有兩株古木挺秀。中景湖面蜿蜒，沿岸坡石上古木掩映下，一士子在亭子內臨水而讀。遠景高山起伏，山腳下有寧靜的村落、房舍散落於山崖之間。山石的皴法多為披麻皴，言簡意賅，苔點及樹木的畫法運墨自然瀟灑。另外，在構圖上借助湖面的蜿蜒曲折，增加了深遠的層次，同時突出江南水鄉的特色，給人以可遊可居之感，表現了對於北宋李成、郭熙一派的繼承。此圖雖然是項德新去世那一年所畫，但其畫風仍舊保持謹嚴精到的風格。

　　項德新的墨筆竹石、梅花以簡潔和氣韻取勝。《竹石圖》軸（圖8-5）是一幅信手得來的小品，畫上自題：「項德新寫于讀易堂」，鈐「德新之印」、「復初」。畫面中一棵梧桐，幾杆修竹，襯以庭院中的湖石，言簡意賅。雖然是一幅小作，但在刻畫每個物象的時候還是非常講究，比如湖石每個層面的向背、梧桐枝椏的轉折交錯、梧桐、湖石與修竹的前後關係等等，筆法繼承文徵明，遠承吳鎮，疏放而不失嚴謹，閒雅之趣躍然紙上。

　　項德新畫竹，遠學元四家吳鎮，近學則是王紱，有《仿王紱枯木竹石圖》軸（圖8-6，彩圖9）存世。王紱（1362–1416），字孟端，號友石生，又號九龍山人。擅畫山水、竹石；山水師法王蒙、倪瓚，題材多為隱逸。墨竹則參酌倪瓚、柯九思兩家之長，筆墨功力深厚，意韻蕭散清逸，對明代吳門畫派影響深遠，故董其昌稱譽他為明代畫竹的「開山手」。項元汴所藏同時代的作品中，除了沈、文、唐、仇「明四家」外，就是王紱了，所藏作品有《湖山書屋圖》軸（東京博物館藏）、《畫鳳城餞詠圖》軸（臺北故宮博物院藏）、《林泉道古圖》卷、《竹石圖》軸、《竹石圖》冊等。[196] 在文派風格籠罩下，其墨竹圖往往得文雅秀逸之趣

圖8-5│項德新
《竹石圖》軸
紙本 墨筆
59.3×28.5公分
北京 故宮博物院藏

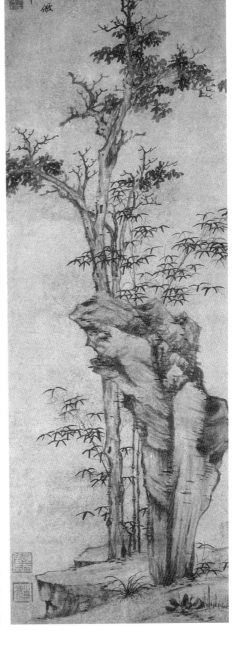

圖8-6│
項德新
《仿王紱枯木竹石圖》軸
紙本 墨筆 88.5×30公分
首都博物館藏

圖8-7｜項德新《梅竹圖》扇面 金箋本 設色 22.9×15.4公分 四川省博物館藏

和書法的意味，而項德新的墨竹更接近於王紱畫風，追求畫面中一種沖淡清幽，簡樸清新的意韻。

　　《梅竹圖》扇面（圖8-7）是一幅以古梅為主要表現對象的作品，扇面左側古梅一株，伴以墨竹。梅樹主幹粗壯，枝椏橫斜，梅花盛開。遠景處畫面幾近正中，又襯以一輪冷月，意境清幽，暗香浮動，給人清冷孤傲之感。右側款識：「項德新寫於香雪齋」。項德新在圖中顯然著重於意境的創造，他曾仿照家中所藏南宋揚无咎的《四梅圖》卷，這一過程對於他的影響是不言而喻的。

天籟閣中文孫 ・項聖謨 附項奎 | 第9章

一、項聖謨的生平與創作

　　項聖謨，字孔彰，號易庵、胥山樵、松濤散仙等。出生於明萬曆二十五年（1597），清順治十五年（1658）去世。在這短暫的六十二年期間，社會先後經歷了明王朝的衰落與滅亡、滿洲的入關和清王朝的建立。社會的變遷，朝代的更迭給生活在這一時期的文人士大夫的思想帶來了巨大的影響，他們的命運無可避免地產生了翻天覆地的變化。項聖謨的生平和創作大致可以明清易代為界限，他大部分時間是生活在明朝晚期，在清朝生活時期為十四年，由此，下文將其生平分為明朝晚期與清朝初期兩個階段，以他在不同時期的名號為線索加以介紹。

1、明朝晚期的「天籟閣中文孫」

　　項聖謨是項元汴第六子項德達之子，故他有一方印「天籟閣中文孫」，一生以此為榮，也一直在使用這方印章。出身於這樣的收藏世家，父輩們對於書畫的投入和熱愛潛移默化地影響到這個天資聰穎的孩子，項聖謨還是兒童時期就對繪畫產生了濃厚的興趣。他在三十三歲時創作的《松濤散仙圖》卷的題識中回憶道：「余髫年便喜弄柔翰，先君子責以舉子業，日無暇刻，夜必篝燈，著意摹寫，昆蟲草木，翎毛花竹，無物不備，必至肖形而止。」項聖謨的繪畫天分很高，又極為刻苦，少年時期就已經開始臨摹家中所藏的唐代《盧鴻草堂圖》冊，

以及王蒙、黃公望的作品。對臨古代各家真跡，這大概是除了帝王之外，只有
「天籟閣中文孫」才具有的優越條件，這樣的經歷不僅為項聖謨打下了堅實的童
子功，並且也培養了他此後在繪畫藝術方面的自信。

　　作為「天籟閣中文孫」，項聖謨不僅繼承祖父輩的書畫收藏，同時也接受了
天籟閣的良師益友。直到明亡四十八歲之前，項聖謨始終活躍在嘉興、松江畫壇
的菁英圈中。他曾畫有一張《尚友圖》（順治壬辰年，1652年，上海博物館藏，
圖9-1），追憶自己四十歲時期（1635）的書畫生活和師生情誼。此圖為一幅群
像，項聖謨作山水、嘉興肖像畫家張琦作人物。項聖謨自題曰：

> 項子時年四十，在五老遊藝林中，遂相稱許。相師相友，題贈多篇。滄
> 桑之餘，僅存十一。今惟與魯竹史往返，四人皆古人矣。因追憶昔時，
> 乃作《尚友圖》，各肖其神。……

又題詩云：

> 五老皆深翰墨緣，往還尚
> 論稱往年。相期相許垂千
> 古，畫脈詩禪已並傳。

　　從題跋中可知，圖中所畫的五
位陶醉於書畫的儒雅長者分別是董
其昌、陳繼儒、李日華、魯得之、
釋智舷，項聖謨本人的像位於最
後，以示對五位畫壇前輩的敬仰。
魯得之是李日華的學生，除了他之
外的另外四家，均與項聖謨的祖、
父輩有著密切的書畫往來，是項聖
謨家的常客，可以說是看著項聖謨
成長起來的長輩。據李鑄晉先生的
考證，項聖謨四十歲時，五老皆已

圖9-1｜項聖謨《尚友圖》軸
紙本 設色 38.1×25.5公分 上海博物館藏

年邁，智舫也已作古，因此，「《尚友圖》並非直寫當時之雅集，而係紀念當時嘉興松江藝林之想像構成之圖像」。[197] 這雖然不是一次真實場景的寫照，但可以說是項聖謨當時藝林生活最為真實生動的記錄，在另一個方面，項聖謨也是在標榜自己的書畫師承。如題跋所言，在項聖謨的諸多作品中會經常看到董其昌等五人的大段題跋。他們不僅是項聖謨書畫創作的老師，也是他選擇人生道路的典範。

項聖謨的青、壯年時代是在晚明這個多事之秋度過的。這一時期皇權削弱，官僚體系鬆散，黨爭激烈，天啟年間宦官魏忠賢（1568–1627）專政，朝野一片混亂，魏黨對於東林黨人的打擊極為兇狠，東林黨人的主要成員是士大夫階層，而活動範圍是在江南地區，這對於江南文人打擊不小。晚明文人雖然對於出世為官失去熱情，但他們的思想仍舊囿於儒家思想的範疇之內。於是，為了能夠逃避各種政治鬥爭帶來的危險，出現了以「乞休」方式的亦宦亦隱、以「山人」形式的非世非隱，以及士商相混等多種生活方式。

在項聖謨的師友中，董其昌、陳繼儒和李日華是文人士大夫中最具影響力的人物。董其昌官至禮部尚書詹事府詹事，李日華官至南京禮部主事，兩人雖然都曾在兩都為官，但均「乞休」，多年閒居在家。他們既擁有功名，實現了學而優則仕的人生價值，又可以閒居在家，書畫自娛享受博物清名。陳繼儒則隱居山林，以「山人」自居，往來於各類文人官宦之間，大隱於市，是一位聲望極高的隱士，「三吳名下士爭欲得為師友」。[198] 萬曆二十七年（1599），董其昌創作《己亥子月山水圖》卷，記錄了與友人陳繼儒泛舟江湖的一次聚會，董其昌還在卷中題詩曰：

> 岡嵐屈曲徑交加，新作茆堂窄亦佳，
> 手種松杉皆老大，經年不踏縣門衙。[199]

能夠「經年不踏縣門衙」，拋卻仕途中的煩惱和束縛，漫無目的地乘風遊蕩，這不僅是董、陳二人內心中的「世外桃源」。也是當時許多文人士大夫嚮往的生活。

生活在這樣的時代背景之下，項聖謨自然受其影響。但是作為世代簪纓的項氏家族成員，出世為國效力才是最為正確的選擇。況且，項聖謨的祖、父輩雖然家境富足，但步入仕途一直是個還未實現的理想。父輩們自然將希望寄託於項聖

圖9-2｜項聖謨《秋林讀書》軸 英國倫敦 大英博物館藏

謨。因此他在青年時期一度到北京國子監讀書。但是，晚明的太學已見馳廢而不受重視，由太學生進入仕途的前景不大。在這樣的形勢之下，項聖謨斷然放棄了國子學，全身心致力於書畫創作。

泰昌元年（1620），項聖謨二十五歲，他以「隱逸」為主題創作了一幅山水畫《松齋讀易圖》軸（北京市文物管理委員會藏），這是目前所見到的他較早的作品。圖中，項聖謨以熱情奔放的筆墨和充滿理想的詩文讚美了隱士的自由生活。第二年秋天（天啟癸亥，1623年），項聖謨遊覽白嶽（今安徽休寧境內齊雲山），途中所見的山水自然風光和田園生活景色增添他對於隱居生活的嚮往，回來後即創作了《秋林讀書》軸（圖9-2，彩圖13，大英博物館藏）。他在題跋中抒發了自己的志向：

……茲偶坐疑雨齋中，朔風短晷，壺酒爐香，閱圖史以閒情，據琴書而興感。援毫作此，聊以適意。得如此一室，讀書於中，吾願足亦。何必日營營於塵市間，而自苦為也。嗟嗟！人亦畏矣，將誰與偕？吾將與牧童、樵叟、漁父、老僧、笑傲煙水，怡情物外，薄酒浩歌、烹茶清話……當斯時也，吾

政不知作何等狀以副之。若而有人肯許我許否，世有聞此言而不樂從者乎。我不敢必，亦不敢期，從吾所好。

明天啟五年至六年間（1625–1626），項聖謨三十歲，「因讀陸機、左思招隱詩，有興於懷」創作了《招隱圖》卷（美國洛杉磯美術館藏）（圖9-3）。陸機、左思是魏晉時期的士大夫，這一時期的士大夫身處亂世，難以與統治者合作，孤芳自賞，將隱逸當成是人生的另一種價值追求，同時「隱逸」為主題的招隱詩也為這一時期特殊的文學景觀。陸機、左思的《招隱詩》給項聖謨以很大的啟發，他選擇以「招隱」為創作主題，畫後又作詩二十首，詩畫相得益彰，非常鮮明地表明自己的心境和志向。他在詩文一開始就寫道：

入山非避世，端為遠浮名。泉石多緣分，煙靄維性情。

潛麟自無餌，林鳥不曾驚。應有銷塵夢，從茲罷請纓。

正如詩文所言，項聖謨的「隱居」並不是為了逃避現實社會。「招隱」包括兩種含義：一是不離開人們的社會生活；二是不離開明王朝國家，他仍舊是明王朝的忠臣，只是不入仕途而已。這兩點成為了項聖謨今後「借硯田以隱」的基本態度。

項聖謨的「借硯田以隱」與董其昌等人的處世之道相似，因此他開始創作《招隱圖》卷的時候就請教於董其昌，畫卷中的「超逸之風」得到董其昌的認可和鼓勵。項聖謨回去後繼續花了九個月時間終於完成，他又去見董其昌，董氏急著問他：「前觀此卷後，又開得幾層丘壑，耕得幾頃煙雲？」項回答：「因未得尋山侶，志未竟也。今將借硯田以隱。抒懷適志，亦足了生平，蓋世人於出處之際，不能割裂，以世念未銷也矣。」董氏聽後會心地笑了。[200]

《招隱圖》卷也得到了陳繼儒、李日華的認同。陳繼儒在此卷中題跋：「路入迂詰，勢轉嶔崴。綯茆穴土，鮮潔無塵。餐穀茹芝，清淡有味。一展卷間，名利之心，滌除盡矣。」李日華是項聖謨的老師，也是其妻子的伯父，因此兩人也有親戚關係。李日華在題跋中更是大加讚賞，認為他的創作是與董其昌等人所倡導的文人畫一致的「繪林正脈」。

崇禎元年（1628），項聖謨三十二歲時被徵用到北京為皇宮繪「九章法服」，

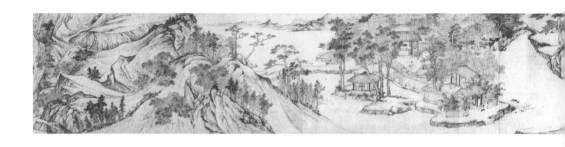

圖9-3｜項聖謨《招隱圖》卷 美國 洛杉磯美術館藏

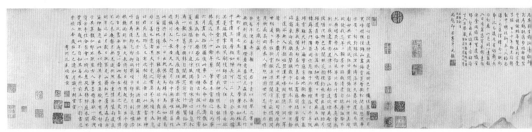

圖9-4｜項聖謨《松濤散仙圖》卷 美國 波士頓美術館藏

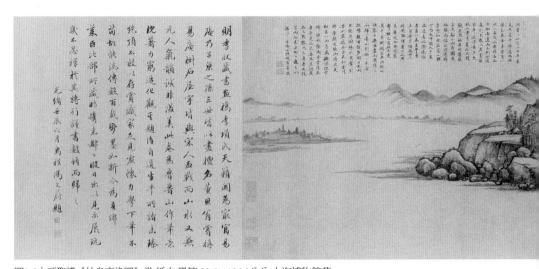

圖9-5｜項聖謨《林泉高逸圖》卷 紙本 墨筆 33.6×126.2公分 上海博物館藏

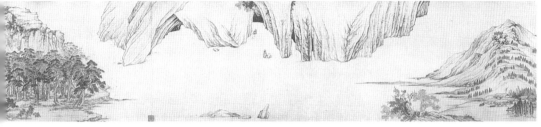

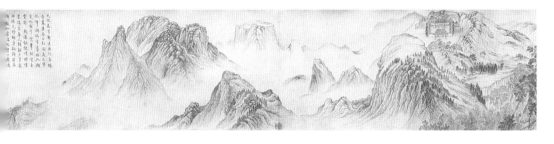

這可能與時任太僕寺少卿的李日華有關。三月，兩人同行奔赴北京，一路「經齊魯，出長城，歷燕山，遊媯山，又入長安」，[201] 共用了九個月，途中雖是風沙撲面，然而項聖謨陶醉在北方獨特的山水風景當中，不停地駐足寫生，李日華形容他說：「孔彰於籃輿中咿唔自得，遇老樹奇石，岡巒綿邈處輒跳而下以盡其變，軒軒然如掠波之鶴。」[202] 在京城期間，項聖謨即開始創作《松濤散仙圖》卷（圖9-4，美國波士頓美術館藏），描繪「林密山村遠，炊煙萬壑間」的山林風光。這雖然沒有以「招隱」為題，但在詩文當中仍舊明確地表明瞭「人皆慕高第，我獨羨村居」、「放蕩成狂士，蕭間號散仙」的創作主題和處世態度。此次赴京，項聖謨居住的時間不長，由於在一次騎馬中不慎將右臂摔傷，因此很快就回到了嘉興老家。自此，直到明亡之前，這位「天籟閣中文孫」在家鄉過著優越的「翰墨中遊戲，清虛自絕塵」的歸隱生活，他性格伉爽豪邁[203]，人如其畫名，是一位自由自在的「松濤散仙」。

　　項聖謨的好友魯得之、李肇亨年齡相差不遠，是共同成長起來的書畫摯友。魯得之（1585–1660），字魯山，後更字孔孫，號千巖，錢塘人，僑寓嘉興，為李日華弟子，以畫竹著稱。李肇亨，字會嘉，又號醉鷗，李日華之子。工詩文，善畫山水，有詩文集《夢餘錄》傳世。項聖謨曾輯錄李日華父子詠竹詩文《墨君題語》，此書中還有魯得之畫竹及松蘭。此外，項聖謨曾為魯得之創作《林泉高逸圖》卷（圖9-5，上海博物館藏），其中生動地記載三位畫友的雅集趣事：

　　　與魯魯山交二十年來，見其虛中好道略無倦色，然余未嘗有一水一石及
　　　之者非吝也。自知吾道尚未到絕頂處，然不敢以存賞識家耳。近得黃子
　　　久《秋山蕭寺》真跡，又縱觀祖君所舊藏子久《溪山雨意圖》卷，始能
　　　自信。正得意時，魯老知余在寫山樓下，乃大叫闖入，於寒溫悲喜之
　　　際遂論書畫。以為生平曾未得余寸楮為世人所笑：誰為魯山之與易庵交
　　　也？余因索紙橫幾寫此。未竟其半，李醉鷗出名酒飲之。快聚之樂，酒
　　　盡雨飛，懷之而歸。魯山則依依不捨，把臂數百餘步。明日大雨不絕，
　　　忽聞林外有聲，則魯山笠屐而至，不知余從醉夢間便聽雨待旦矣。松窗
　　　一白急為盥沐捉管，峰巒林壑漸出雲陰矣。魯老見之色喜，及烹茶之點
　　　綴乃已。魯老大悅冒雨而去，又明日題之以歸。[204]

　　從題跋中的語氣來看，雅集的時間應該是在明末的崇禎年間，三位摯友的情誼可見一斑。此外由「從近得黃子久《秋山蕭寺》真跡」一句，可知項聖謨也參與收藏。他還託付友人協尋祖輩曾收藏的王紱《萬里長江》卷。[205] 在項聖謨的隱居生活當中，關於收藏的記載僅見於這兩條，可以看出，項聖謨在財力上已經無法與祖父項元汴相比，但在明末這段生活較為安逸的時期，他一旦有機會，應仍傾力收藏的。

　　在項聖謨的繪畫成長歷程中，除了師從董其昌等人之外，大自然是他的另一位重要的老師。項聖謨是一位喜好壯遊的畫家。豐富的遊歷不僅使項聖謨增添對於自然山水的體悟，提高繪畫技巧的表現能力，更重要的是開闊了這位藝術家的胸襟和創造力。自崇禎元年的北遊之後，崇禎七年（1634），他與表弟遊覽富春江，包括他晚年清順治十一年（1654）的福建之行，每次歸來後，盡作山水長卷，並書以大段題跋記錄一路自然景觀、風物人情和感悟。具體體現在畫作的，便是筆墨所蘊含旺盛的創造激情和想像力。

2、明亡後的「江南在野臣」

　　崇禎後期，農民起義風起雲湧，滿洲後金勢力步步入侵，再加上連年的乾旱災情，內憂外患使這個已處於風雨飄搖中的王朝變得危機四伏。面對明王朝的日益衰落，項聖謨表現出對於國家命運的憂慮，他借助一幅《萱花》表達內心真實的想法（圖9-6，旅順博物館藏《花鳥》冊之一），在題詩中他寫道：「中庭日虛朗，寫此欲何求。總見宜男色，難忘天下憂。」萱草又叫宜男草，又稱忘憂草，本來是指不

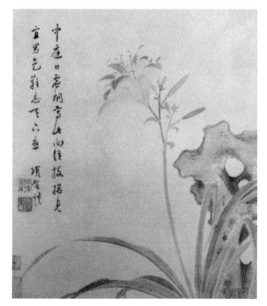

圖9-6｜項聖謨《萱花》《花卉圖》冊之一
紙本 設色 每開31.5×26.8公分 旅順博物館藏

圖9-7│
項聖謨《朱色自畫像》
私人收藏

忘記對父母年老的憂慮，項聖謨把他轉化成對於國家與民族的擔憂。崇禎十七年（1644）正月，項聖謨似乎預感到明王朝的覆滅，進而創作《三招隱圖》卷，其中題詩中云：「隱居何所修，修卻幾多憂。天下非完世，人間那破愁。況當今日事，總不及扁舟。」[206] 詩跋中反映出極度的悲觀情緒。

崇禎十七年（1644）甲申年，李自成領導的農民革命軍在三月十九日攻進北京，建立了「大順」政權，崇禎皇帝朱由檢自縊於煤山（景山），明王朝滅亡，這就是歷史上著名的「甲申之變」。當項聖謨聽到這個消息時，悲憤成疾。為了表示對明王朝的懷念，他請人為自己畫了一幅肖像（圖9-7，彩圖15）[207]，背景山水由自己補繪。畫中人物抱膝而坐，背倚靠著一株大樹，肖像部分全用墨筆白描勾出，不用色彩，而大樹及遠處的山巒全用硃色。他借用「朱」與「硃」的諧音，表示自己永遠都是明王朝的人。還題有兩首七言律詩：

剩水殘山色尚朱，天昏地黑影微軀。
赤心焰起塗丹臛，渴筆言輕愧畫圖。
人物寥寥誰可貌？谷雲杳杳亦如愚。
翻然自笑三招隱，孰信狂夫早與俱。

一貌清臞色自驚，全憑赭粉映鬚眉。
因慚人面多容飾，別染煙姿豈好奇。
久為傷時神漸減，未經哭帝氣先垂。
啼痕雖拭憂如在，日望升平想欲癡。

卷末題記道：

崇禎甲申四月，聞京師三月十九日之變，悲憤成疾，既甦乃寫墨客，補
以朱畫，情見乎詩，以紀歲月。江南在野臣項聖謨，時年四十八。

他不僅在畫中運用獨特而強烈的表現形式，並且在題記中強調明王朝的紀年，以「江南在野臣」自居。

李日華之子李肇亨在《夢餘錄》中記載了這幅《朱色自畫像》的創作背景，

並作〈題項易庵朱圖道影〉詩一首，前有小序云：

> 易庵子痛崇禎甲申三月十九之變，有詩云：「剩水殘山色尚朱，天昏地
> 黑影微軀。」因倩張君玉可墨寫小影。作悲哽之態。而自以辰朱佈景，
> 樹石巒洞然皆赤。志存國姓，以表忠懷，敬題其左：「項子名臣裔，忠
> 懷一倍深。感時思奮袂，慟帝每沾襟。墨影留悲憤，朱圖矢頌音。溪山
> 存血性，草木著丹心。國姓仍光大，神州豈陸沉。願言當寧者，宸宸好
> 書箴。」[208]

北京失陷後，位於留都南京的明朝皇族與官員建立了南明政權，但是大勢已
去，明王朝已經沒有挽回的可能。然而江南士子在悲慟之中仍舊懷著「日望升平
想欲癡」的希望。李肇亨在甲申年除夕賦詩一首，也表達了同樣的情感：

> 手披殘曆意愴然，猶是先皇舊紀年。
> 歲月忽遷多難後，江山仍在震鄰邊。
> 一生誦法思酬國，半世行藏欲問天。
> 明日春風吹閶闔，中興誰矢未央篇。[209]

隨著清王朝的穩固和強大，這樣的故國之思不再可能如此明確地表達出來，
甚至會淡忘，但這幅珍貴《朱色自畫像》在有清一代始終為項氏家秘密收藏。[210]

明亡以後，項聖謨的作品不再署以朝代的紀年，僅署干支。目前所見他最後
一幅署朝代紀年的作品，是崇禎十六年九月所作《菊竹圖》扇面，落款為「崇禎
癸未重陽後一日」。[211] 自此以後，到他臨終前的十五、六年間的所有作品中都不
見有清代順治的紀年。

3、清初的「大宋南渡以來遼西郡人皇明世冑之中嘉禾處士」

隨著明王朝的滅亡，清兵也步步逼近北京城，全國處於一片混亂之中。平
西伯吳三桂引清兵入關，李自成到山海關指揮戰鬥失利，於四月二十八日撤出北
京，大順政權曇花一現，僅僅存活了四十天。五月二日，清兵佔領北京，十月順

治皇帝定都北京，清政權開始了入主中原的統治，之後向南方進擊。全國由原來的激烈的階級矛盾，一下子轉為激烈的民族戰爭。

　　清順治二年（1645）清兵殘酷地摧毀揚州之後，於五月十五日進入南京，南明弘光王朝覆滅。閏六月，清兵至嘉興。他們一路屠殺掠奪，並進行高壓統治，強行頒佈「剃髮令」，棄明朝衣冠。湖州、嘉興人民在明王朝官員的帶領之下奮起抗爭，展開了激烈的血戰。二十六日，嘉興城破，清兵屠城。這就是歷史上的「乙酉兵事」。嘉興城破之後，許多明王朝的官員以身殉國，景況十分慘烈。項聖謨的堂兄弟項嘉謨，字向彤，一字君禹。他在青少年時期，與項聖謨一樣，曾經追隨董其昌、陳繼儒、范允臨學習詩詞歌賦，後學習從父項夢原（希憲），投筆從戎，任薊遼守備，後不知何故乞歸回鄉。在明崇禎《嘉興縣誌》中留有他的《燈煙雨樓賦》。辛酉兵事中，項嘉謨不願降清，帶著兩子和一妾，懷抱著書卷跳天心湖自殺。項聖謨一家也遭到搶劫，清順治五年（1648），項聖謨在失而復得的《三招隱圖》中記載了這段慘痛的經歷：

　　……明年夏（順治二年），自江以南，兵民潰散，戎馬交馳，於閏六月
　　廿有六日，禾城既險，劫火熏天。余僅子身負母並妻子遠竄。而家破
　　矣。凡余兄弟所藏祖君之遺法書名畫，與散落人間者，半為踐踏，半為
　　灰燼。……

　　「乙酉兵事」使整個項氏家族遭到毀滅性的打擊。隨著清王朝的建立，這個七葉顯貴的簪纓世家繁華散盡。順治三年（1646）秋，項聖謨「因感甲申乙酉之事」，創作了一幅《紅樹秋山圖》冊頁（圖9-8），[212] 圖中描繪一人獨立山坡，對面秋木成林。左上角題詩云：

　　前年未了傷春客，去歲悲秋哭不休。
　　血淚灑成林葉醉，至今難寫一腔愁。

　　甲申年的亡國之痛、乙酉兵事帶來的家破人亡，不堪回首，在項聖謨的眼中，秋天是荒涼凄慘的悲傷景色，紅、黑、黃三色相間的秋葉是血與淚暈染而成。這樣的悲慟心情時時出現在他的創作當中，他在《三隱圖》的提示中再次表

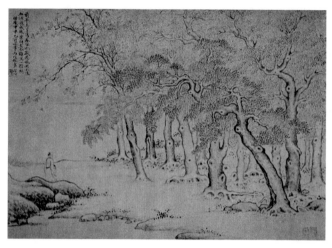

圖9-8｜項聖謨
《紅樹秋山圖》冊頁
私人收藏

示出對於故國的深切懷念：

> 自寫隱居後，乾坤日夜殘。圖中誰面目，影裡漢衣冠。
> 若按江山景，何時復舊觀。自寫隱居心，如夢到如今。
> 故國危亡久，孤臣離亂深。終朝猶度歲，長夜幾呻吟。

　　儘管清初統治者對於江南士子採取懷柔政策，但項聖謨志不仕清，選擇隱居。他的心情不平靜，時常借助詩畫，用各種藝術形式將滿腔的悲憤傾瀉出來。順治八年（1651），項聖謨創作了一幅《天寒有鶴守梅花圖》卷[213] 和扇面（圖9-9），這不是一般隱逸題材當中的《「梅妻鶴子」圖》，他以沖寒傲雪的梅花和高蹈孤引的仙鶴象徵那些不肯向清王朝屈膝的人們，表明自己的心跡。在這一幅圖上，他加蓋了三方閒章，其一是「大宋南渡以來遼西郡人皇明世冑之中嘉禾處士」、其二是「大宋南渡以來遼西郡人」、其三是「天籟閣中文孫」。前兩方印章在他的作品中僅見於這一幅，而這一幅畫上沒有上款，可見不是送人的。將三方印章的內容相連在一起，其用意非常明顯。北宋滅亡於金，而如今的清，正是金人的後代，項氏祖先正是北宋滅亡時護駕逃到南方定居的。項聖謨此時提到他的祖先，可見他對於清的仇恨之深。即使是在清政府的懷柔政策之下，他也堅決不與新王朝合作，始終認為自己仍舊是明王朝的臣子，是明王朝的一名處士。

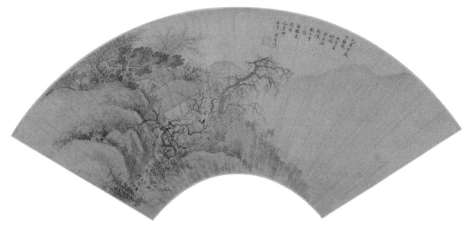

圖9-9｜項聖謨《天寒有鶴守梅花圖》扇面 紙本 設色 20.1×55.2公分 北京 故宮博物院藏

　　項聖謨在清初的生活十分清貧，《嘉興府志》中記載：「家貧志潔，每鬻畫以自給，然意有不可，雖纏帛羔雁未嘗顧也。」[214] 他在《三招隱圖》的題詩中也記錄了此時清貧的隱居生活：

　　自寫隱居詩，悽然誰所知。百年如瞬息，一字幾憂時。
　　只為謀生拙，徒勞肥遯思。自寫隱居樓，八窗暖翠浮。
　　市商從子好，耕織與妻謀。苟免饑寒色，人間何所求。

　　他還創作一幅《琴泉圖》軸（圖9-10，北京故宮博物院藏），畫面下方是幾只水缸和罐缶，一架簡單的木桌上擺放著一張古琴，意境淒涼。上方則是一首題詩。圖中未署年款，但從第一句「我將學伯夷，則無此廉節。」一句可知是入清之後的作品。詩中以伯夷、柳下惠、魯仲達等十位古人自比，表明了自己此時孤寂淡泊的心境。
　　入清後，項聖謨的活動主要是在嘉興，所結交多為嘉興各方文人士大夫。雖然他以明王朝的「處士」自居，但卻不反對友人仕清。所結交的朋友當中有隱士李肇亨、魯得之、呂天遺、孫聖蘭；也有明朝舊臣，之後仕清的曹溶、吳山濤等人。前文已述，李肇亨和魯得之與項聖謨是有著二十餘年交情的摯友，他們在藝術創作和處世思想上的默契自不必言。呂天遺為弘治時期南京太僕寺卿呂㦂

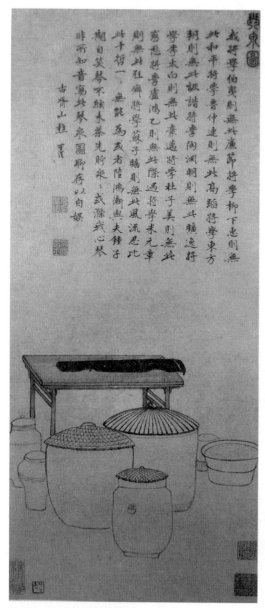

圖9-10｜項聖謨《琴泉圖》軸
　　　　紙本 墨筆 65.5×29.5公分
　　　　北京 故宮博物院藏

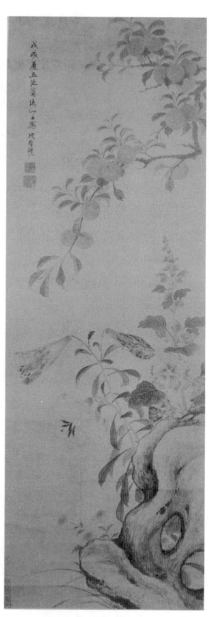

圖9-11｜項聖謨《花果圖》軸
　　　　紙本 設色 95.7×33.6公分
　　　　北京 故宮博物院藏

的後人，五代之前項、呂兩家就有姻親關係（見前文《項忠畫像》題跋）。錢謙益曾為其作詩《題呂天遺菊齡圖》，[215] 由「歎息五侯零落盡，南山芓豆邵平瓜」一句來看，呂天遺與項聖謨有著相同的命運，明清易代帶給他們的是家族的衰亡。呂天遺有著強烈的遺民心理，在清初選擇了清貧的隱居生活。順治十年九月（1653），呂天遺在嘉興創辦黃花社，不知什麼緣故，項聖謨當日未及參加詩社的活動，第二年（順治十一年，1654）七月中秋，他補畫了《黃畫社圖》，並以李肇亨詩句中的「黃」字韻連續兩天題賦詩其上。黃花社的創立，對於項聖謨來說是十分振奮的事情。他在詩中懷著喜悅的心情寫道：「東籬不見南山處，采菊原非種白黃，盈把猶存俱自造，傲霜何苦為誰傷。草堂今日多芳色，文會他年並墨香。我亦補圖題舊句，滿城風雨盡重陽」。[216]

曹溶（1613–1685），字秋嶽，號倦圃，嘉興人，曾經為崇禎十年進士（1637），官御史，甲申之變後仕清，官至廣東布政使。他好藏書和著述，擅長書法，有《靜惕堂詩集》、《崇禎五十宰相傳》等諸多文集存世。曹溶與當時的鑑藏家孫承澤、書法家王鐸、戲曲家李漁、著名文人錢謙益、龔念慈、吳偉業等人都有交往。他的藏書樓「靜惕堂」就在南湖，還購買了項家在范蠡湖側的景范廬[217]，由此可知曹溶與項氏家族有著密切的往來。儘管在對於清王朝的態度上，曹溶與項聖謨選擇了相反的道路，但在書畫和詩文創作方面，兩人確是十分投緣的朋友。此外，曹溶與項聖謨侄子項奎亦有書畫往來。

項聖謨入清後的創作因鬻畫為生而產生了很大的變化。然而非常難得的是，生活境況的變化和年齡的增長並沒有阻止他對於書畫創作的探索，仍舊是飽含激情，精力充沛。項聖謨晚年最為重要的事件就是在順治十一、十二年間（1654–1655），五十八歲時到福建進行了一次遠遊，所到之地主要是福州到莆田沿海一地。歸來後即創作了大幅山水長卷《閩遊圖》[218]。項聖謨直到去世的前夕，都始終沒有停下畫筆。順治十五年（1658）的五月，他創作了一幅《花果圖》軸（圖9-11，北京故宮博物院藏），這是他留有干支紀年的最後一件作品。也就是在這一年，他與世長辭了。友人曹溶作〈挽項孔彰〉詩道：

狼藉江南塵尾春，井床梧影碧嶙峋。
風前無復聞長嘯，真作荊關畫裡人。[219]

　　歸隱於山水之間，享受硯田之樂，作「荊關畫裡人」，這正是項聖謨一生的理想。

　　項聖謨又是一位詩人，有《郎雲堂集》、《清河草堂集》等詩集行於世，可惜今已很難見到。不知是否還存於人間。目前，有研究者致力於從他的繪畫作品當中輯錄詩文，這需要海內外學者和收藏家的通力合作，希望這本詩文集早日面世，使我們對於項聖謨的生平事蹟、思想活動、藝術創作等有進一步的認識。

二、項聖謨的繪畫風格及作品

1、詩畫言志

　　項聖謨是一個關注社會、極具思想和個性的畫家。他的創作與社會時代背景、個人身世緊密相聯，在思想內涵上突破了文人畫「虛和蕭散」、「超軼絕塵」的境界，同時也記錄了歷史的變遷。清末文人徐樹銘稱讚他是「詩史之董狐」[220]，他詩文與繪畫是相互補充，密切相關的，因此，「董狐史筆」同樣適用於他的繪畫創作。

　　項聖謨的創作在明清易代前後有很大的不同。在明朝末年，「隱逸」為創作的主旋律，無論是山水畫，或者花鳥畫，作品中都體現出對於繪畫的熱情和探索，意境超逸閑雅；甲申之變後到清初的作品中則具有強烈的故國之思和民族意識，在清政府的高壓之下，他時常以隱喻的手法表現出來，畫面中透露出荒涼、壓抑之感，即使是賣畫之作，也透露出一股清冷高傲的氣息。

　　項聖謨在晚明時期最具有代表性的作品是根據西晉左思與陸機的〈招隱詩〉所精心創作的三個山水畫卷，分別名為《前招隱圖》卷，《後招隱圖》卷，及《三招隱圖》卷。三卷山水畫卷之後都有項聖謨的大段詩跋，詩畫並重，共同反映了他在晚明近二十年間的的思想發展和變化，可以說具有一定的「自傳」性質。項聖謨也表明三《招隱圖》「即不輕出視人，存以自策」，[221] 自己收藏「及懷此以善藏，以俟夫同志」。[222]

　　《前招隱圖》卷（美國洛杉磯美術博物館藏）創作於天啟五年秋冬間，款識「招隱圖。項聖謨畫」，鈐印「項氏孔彰」。畫後有題詩二十首及記文，記錄此圖卷創作過程，卷後有董其昌、陳繼儒、李日華等人題跋（文不錄）。圖卷採取

由近景、中景、遠景，逐步推移的構圖形式。近景以左思〈招隱詩〉「策杖招隱士，荒途橫古今。岩穴無結構，丘中有鳴禽」一句詩境為起首，畫老樹蟠曲，松木成林，湖面清澈，板橋上有人褒衣博帶，策杖而行，後面有童子攜古琴而隨；中景畫大山腳跟，懸崖峭壁與溪流交噬，長松雜樹與村莊茅舍相對。湖面漸為寬敞。往後可見高山全貌，層巒疊嶂，幽壑飛泉，水榭田疇，有二高士於橋上邊走邊談；遠景畫湖天空闊，一望無涯。整個畫面景物由崎嶇入平曠，人物形態有「超逸之風」（董其昌跋文），使人「一展卷間，名利之心，拔除盡矣」（陳繼儒跋文）。

《後招隱圖》卷（圖9-12，臺北故宮博物院藏）創作於崇禎元年之後。詩文和題記為後人割去，僅在開頭處篆書《後招隱圖》四字，末尾書「項聖謨制」四字。《後招隱圖》與《前招隱圖》面貌大為不同，在構圖上，此圖採取透過前景而看遠景的角度，景物一開一合，安排巧妙。畫卷起首便是近景，崖壁倒懸，怪石箕踞，古木森森，表現出山川的奇特，給人以強烈的視覺衝擊和印象；繼而是遠景，景色開闊，蟹洲螺嶼，村落人家，漁舟檣櫓，歷歷分明；繼而再次將鏡頭拉近，陡壁高岩，迫人眉睫。巨穴幽深，似可聽到溪流的回聲。忽而又突起一峰，上不及頂，大有仰止之勢。透過山背，可以暫時看到遠處平曠處的佛寺亭榭，垂柳人家。最後再次回到遠景，環湖連山疊翠，岸邊激浪，岩畔危亭，峰頭高塔，天際飛帆，無限風光。高阜處有人獨立遠眺，似是畫家本人的寫照。畫面給人以壯闊濃烈之感，如果《前招隱圖》是向人表示歸隱的志向和林泉超逸之趣，那麼《後招隱圖》在創作思想上變得更加成熟灑脫，在這裡，他將歸隱的思想溶化在對自然熱烈的歌頌之中。

《三招隱圖》原作不存，今存詩跋[223]，創作於崇禎十七年（1644）正月。項聖謨在題記中寫道：「余嘗畫前後《招隱》二圖，……並皆長卷。積之歲月，而成此卷，為甲申王正試筆之第一課也。……幾二浹旬，此圖始成，方念荊、楚、衡陽之近事，又當浙、越搖搖……而深有所慨焉，命之曰《三招隱圖記》。」畫卷之後，項聖謨根據南朝沈約上下平韻賦作《隱居詩》三十首，詩文中流露出對於社會動盪和明王朝的隱憂。

崇禎朝末期，項聖謨除了「隱逸」主題的作品之外，還有一些作品運用隱喻的手法，表現出對於國事的焦慮之情，和對於時局的看法。如崇禎十年（1638）冬天，項聖謨創作了一套《雜畫圖》冊（四川博物館藏），其中一開上畫一名官

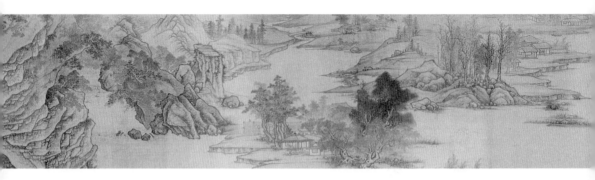

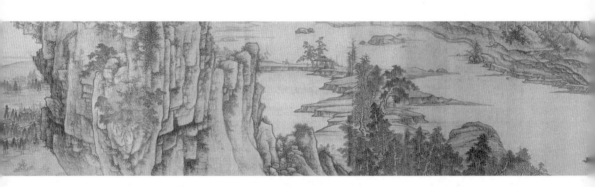

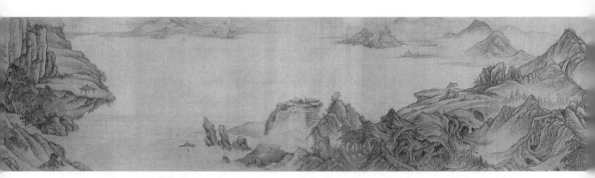

圖9-12│項聖謨《後招隱圖》卷，絹本墨筆，32.4×772.5公分，此卷與圖9-3《前招隱圖》對照，無論筆法與
構圖有各自的面貌。

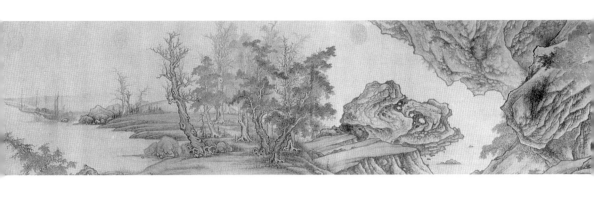

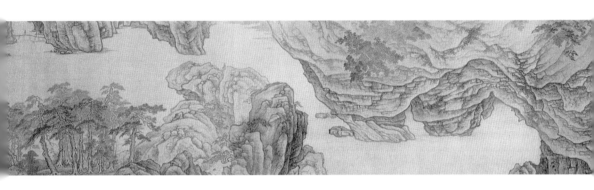

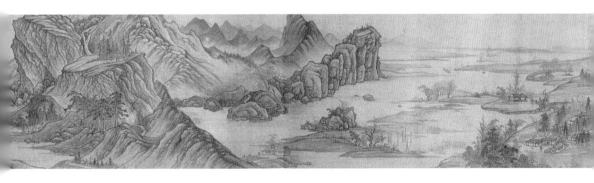

圖9-13｜項聖謨《鬥雞》《雜畫圖冊》之一 紙本 墨筆 30×48.8公分 成都 四川省博物館藏

吏坐觀兩隻公雞鬥架（圖9-13），畫上題詩道：「此老傑然坐大隄，凝眸袖手氣
成霓。至今虜事無奇策，那使閒情看鬥雞。」崇禎年間爆發大規模的農民起義，
於此同時，佔據東北的後金（清）勢力已經完成了內部統一，正虎視眈眈地窺
伺著關內明王朝的土地。崇禎十年（1638）九月，清兵攻打守衛京師的重要關
口——牆子嶺關（今北京密雲縣東八十里），兵部尚書的楊嗣昌為了集中軍力鎮
壓農民革命，極力主張議和，致使丟掉許多城池，清兵不久即攻克高陽（今屬河
北保定高陽縣），打通入關的道路，朝野一片混亂。這裡項聖謨以「鬥雞」暗指
明政府對於農民起義的鎮壓，所抨擊的「此老」，不是一般的官吏，而是朝廷中
的決策人物。

　　崇禎十四年（1641），清兵再度大規模進攻，明朝的又一邊防重鎮——錦州
失陷，薊遼總督洪承疇投降。明政權同時受到李自成領導的農民革命和清兵的兩
方面威脅。這一年，他在一開《花鳥圖》冊中再次以鬥雞為題材（旅順博物館
藏），題詩道：「邊廷未罷兵，山雞亦好鬥。鼓氣以司晨，豈顧北門守。」顯然這
裡的「山雞」是指的農民革命軍，在他看來，應該終止這種鬥爭，來共同對付異
族的侵略。「山雞」應當安分守己，在缶簍邊尋得快樂。又題詩道：「山家自有太

圖9-14｜項聖謨《老樹鳴秋圖》《山水六段》之一 冊頁 25.2×45.2公分 北京 故宮博物院藏

平年，只合棲遲樂缶邊。廚下豈容雞鬥慣，屋頭可使雀時穿？」這裡用屈原詩句「燕雀烏鵲，巢堂壇兮」的典故，直指朝廷中的奸佞之臣，當明政權面臨危亡之時，廟堂之上，怎能容許燕雀築巢穿飛？

　　同年創作的另一套《山水》冊[224] 中，有一開《老樹鳴秋圖》（圖9-14），畫中兩株枯老的樹木臨風而立，一陣秋風過後，落葉紛紛而下，有的落在地上，有的漂沒在水中，景色淒涼。他在畫上題詩道：「老樹鳴秋到枕邊，起來落葉滿前川。未隨浪去非留戀，豈道江南別有天。」他以老樹象徵著明王朝，樹葉象徵百姓。在明王朝內外交困的時局下，項聖謨敏銳地感覺到江南表面的平靜已經維持不長了，而明王朝的滅亡已經是時間的遲早問題了。

　　甲申之變之後到清朝初期，由於生活的變故，項聖謨鬻畫為生，其創作有了一些變化。一部分為折枝花鳥畫和較為寫實的江南景色，表現天朗氣清，惠風和暢的景觀[225]，為買家好尚所需；還有一部分重要的作品鮮明地表達了強烈的故國之思和民族意識，是畫以自存或贈與友人的，代表性作品如前文介紹的《朱色自畫像圖》軸，《天寒有鶴守梅花圖》卷，《紅樹秋山圖》軸、以及《松濤散仙圖》軸（謝彬畫肖像）、《大樹風號圖》軸、《且聽寒響圖》卷等。

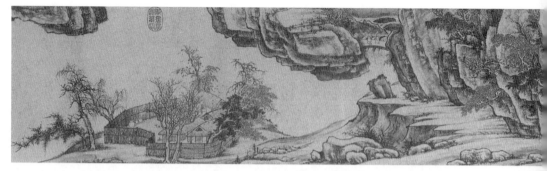

圖9-15｜項聖謨《且聽寒響圖》卷 紙本 墨筆 29.5×406公分 天津市藝術博物館藏

　　《且聽寒響圖》卷（圖9-15，天津市藝術博物館藏）創作於順治四年（1647）冬季，當時項聖謨避難至嘉善縣武塘，與住在當地的故交孫香王相往來，此圖應其請而作。孫香王，名聖蘭，字子操，明崇禎十六年（1643）考中進士，未及授官，就趕上了明王朝的滅亡。清王朝建立後，孫香王隱居不仕，大約卒於清康熙十二年（1673）。他是與項聖謨屬於同一流人物，是肝膽相照、同氣相求的朋友。

　　畫面中描繪冬季江南的景色。開首畫枯木寒林，樹下巨石背後露一亭子，一人策杖正走過石板橋，另一個人坐石磯之上，回首遙望遠處，二人正是作者與友人的自身寫照。往後，山崖迎面而立，陡峭不可登，山下有路，二人再次出現在溪橋上，邊走邊談。溪邊近岸處，有一所庭院，竹籬茅舍，寨門緊閉，雜樹掩映。茅舍面湖，放眼望去，水天空闊，無邊無垠，其中沙鷗群集，舟帆片片。全幅畫面於靜中有動，一派蕭瑟，寂寞荒涼。畫卷項聖謨自題詩云：

剗藤如雪淨無痕，肝膽何人走聲價。
笑入林丘隨分過，算除棋酒圖些暇。
恒思采蕨問終南，豈必聽秋登太華。
行者坐者少機鋒，泉分石兮安草舍。
目流寒影若凝霜，意到天涯欲命駕。
一似馳驅千嶺間，直教頃刻萬峰下。

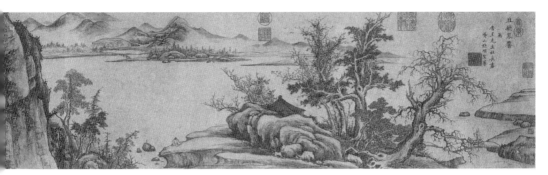

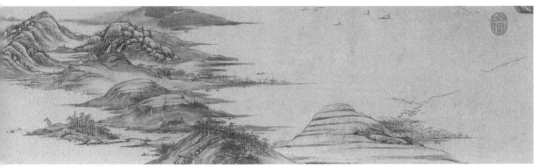

白雲臥袖翠霏微，紫氣含輝碧落蟀。

渺渺山河幾出塵，沉沉日月猶長夜。

籌燈點染疑夢游，展卷逍遙共神化。

爲蝶爲莊總不知，是空是色難假借。

因君欣賞眞好之，囑管傾心歸鄴架。

　　清初，清政府一邊鎮壓人民，同時也採取懷柔籠絡賢才。在這樣的背景之下，項聖謨創作了《且聽寒響圖》卷。他以寒風凜冽、寂寞荒涼的冬景爲主題隱喻清政府的統治；「且」是「姑且」之意；作者將自己與友人放置於冬景之中，尚能逍遙自適地暢遊山水，其含義是表示他們不畏清政府的統治，毅然採取不與之合流，我行我素的處世態度。項聖謨在詩文中亦用商人伯夷、叔齊采薇的故事作典，表示了他們在國亡之後不屈的立場，只是採取的方式與伯夷、叔齊不同而已。此圖構思嚴謹，筆法周密，構圖新穎別致，所描繪的意境和表達的主題，含蓄深邃，是一幅耐人尋味、富有思想性的好作品。

圖9-16｜項聖謨《古松圖》冊，《寫生冊》之第五幅，紙本
設色，23.5×16.5公分，作於1646年。

項聖謨擅長畫樹，他畫中的老樹，看似笨拙，實則寓巧於拙，通過運用寓意和象徵的手法，賦予樹木以堅忍不拔的生命力，以此寄託強烈的情感。如北京故宮博物院的《老樹鳴秋》中落葉凋零紛飛的老樹、臺北故宮博物院的《古松圖》[226]中「翻盆易地志不移」[227]的盆松（圖9-16）、《秋林紅樹》中「血淚灑成林葉醉」的秋林、《朱色自畫像》當中用朱色染紅的山水樹木、《大樹風號圖》軸中粗壯挺直的老樹等。故國之思、曠達超然之情在秋、冬季節蕭疏、荒涼的景象中突顯得更為凝重。

《大樹風號圖》軸（圖9-17，彩圖14，北京故宮博物院藏）是項聖謨最具有代表性的作品，畫意取自南北朝時庾信〈哀江南〉賦中「日暮途遠，人間何世。將軍一去，大樹飄零。壯士不還，寒風蕭瑟」的詞意而作。圖中近處為陂陀，中間一株大樹參天獨立，充滿畫面絕大部分。其主杆粗壯挺拔，有剛強不屈之勢，樹枝繁密橫生，蟠曲虯結，塞滿空間，不見一片葉子卻有風動之感。樹下有一老人，隻身一人，攜杖背向而立，如同一尊雕像。他仰首遙望遠處青山和落日餘暉，徘徊行吟，似不忍離去。畫面右上自題七言絕句一首：「風號大樹中天立，日薄西山四海孤。短策且隨同旦莫（同暮），不堪回首望菰蒲。」詩情畫意，傳達出一種沉鬱、悲憤、孤寂、感愴的思想情趣，給人以強烈的鬱悶、壓抑之感。此圖無年款。根據畫上題詩，推測應是創作於入清後不久。「日薄西山四海孤」、「不堪回首望菰蒲」，正是當時項聖謨當時所面臨的境遇。「風號大樹中天立」正是畫家自身的寫照，他同時在畫後用了兩方印章「未喪斯文」和「項孔彰留真跡與人間垂千古」，將畫

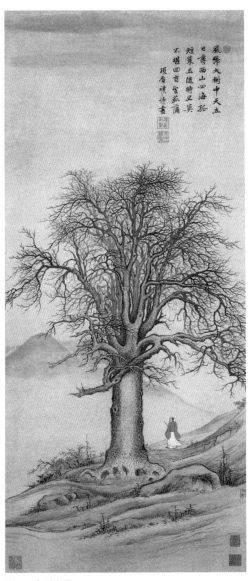

面的衝擊力推向高潮。

　　《大樹風號圖》軸在構圖和形象處理上運用了誇張、對比等手法，突破了一般文人畫蘊藉含蓄的特徵，給人們的視覺造成強烈的衝擊力，並引起共鳴。二十世紀三十年代，同樣是在國家興亡的危急時刻，魯迅先生以同樣的心情將畫中的詩文書寫成條幅贈與友人。這種影響力是鍾情筆墨的文人畫無可比及的，令人肅然起敬。

2、取法於宋，取韻於元

　　明末清初的畫壇是吳門畫派的延續，董其昌積極倡導文人畫，提出「南北宗論」。他將禪宗的南北兩個宗派，比喻繪畫史中自唐以來的山水畫不同風格，提出唐代王維和李思訓為南北兩派的祖師。以五代荊浩、關仝、董源、巨然、米芾、米友仁父子以至元四家之黃公望、王蒙、倪瓚、吳鎮為南宗正統；以宋代趙伯駒、伯驌和李唐、劉松年、馬遠、夏圭為北宗一派。尚南宗，貶北宗，認為南宗屬文人畫派，是畫家「正統」，北宗是「行家畫」，僅有技能，缺乏表現。董其昌還進一步提出文人畫當具「士氣」，他說：「士人作畫，當以草隸

圖9-17│項聖謨
《大樹風號圖》軸
紙本 設色
115.4×50.4公分
北京 故宮博物院藏

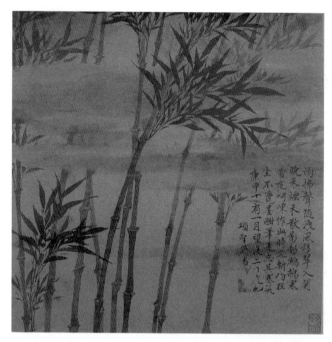

圖9-18｜
項聖謨《山水蘭竹》之一
（原十二開）冊頁
紙本 墨筆 每開25.2×24.6公分
北京 故宮博物院藏

奇怪字為之，樹如屈鐵，山似畫沙，絕去甜俗蹊徑，乃為士氣。不爾，縱儼然
及格，已落畫師魔界，不復可救藥矣。」[228]「讀萬卷書，行萬里路，胸中脫去塵
濁，自然丘壑內營」，[229] 由於董其昌的地位和活動能力，「南北宗」論在當時影響
十分深遠，師法元人山水，講求以詩文和書法入畫的「士氣」成為一種潮流。清
代，這一文人畫風為皇家所推崇，在形式上注重師法傳統，講求「摹古」，被奉
為「正統畫派」。

　　在這樣的時代風氣之下，又有著項氏家族的背景，項聖謨自幼秉承家學，繪
畫自然受到了吳門畫派的影響。張庚《國朝畫徵錄》上說：「（項聖謨）善畫，
初學文衡山，後擴展於宋而取韻於元。」這個評價大體上介紹了項聖謨向傳統學
畫的過程和畫風的演變。他早期學習從沈周、文徵明的畫入手，又得到董其昌等
人的指點，繼承元四家的文人畫傳統，奠定了他作品中秀逸雅致、無甜俗之氣的
文人畫特質。不過，項聖謨在青年時期很快就跳出了吳門畫派和董其昌的局限，
轉而向更為寬廣的傳統學習。由於家富收藏的優越條件，他有機會觀摩到古代名
家作品，所學各家不僅有董源、米芾、元四家，還有仿北宋范寬、燕文貴、南宋

的馬遠、夏圭、劉松年等人的作品，元人當中，還有仿唐棣、盛懋[230] 的作品。廣泛的學習使項聖謨擺脫了「南北宗」論的成見，增長了見識，從不同畫派和風格中汲取營養，豐富其繪畫的表現力。這在他在二十四歲時創作的《山水蘭竹》冊（蘇州博物館藏）和《松齋讀易圖》軸（北京文管會藏）可見一斑。

《山水蘭竹》冊（圖9-18）創作於泰昌元年（1620），是項聖謨存世作品中較早的一件作品。這一年冬天，伯父項德新來家中做客，在項聖謨眼中，這位伯父更像是位嚴謹和善的老師。於是，他在畫冊中題識道：「雨拂聲隨浪，風移翠入蘭。曉來煙未散，影動鷗鴣寒。雪夜呵凍作此，時又新伯在座，不覺墨酣筆走，忘其寒矣。」此圖冊畫以山水、蘭、竹為題材。從畫面中，開首的三開即以竹為題，晨間之竹、雪中之竹、水中之竹，各具姿態，筆墨瀟灑，畫到興之所至，項聖謨題道：「雪窗醉筆，未免草草，觀者當於形骸外求我也，一笑！」這正是元代文人畫家倪雲林所言：「余之竹聊以寫胸中逸氣耳，豈復較其似與非，葉之繁與疏，枝之斜與直哉！」[231] 的另一種闡述。畫冊中的山水，描繪的是文人隱逸的理想場所，或山齋讀書、或煙波垂釣。具體畫法上將山石的結構，樹木、舟船都描繪得非常精細，雖然在筆墨技巧上還顯得稚嫩，但可以看出其功力已經相當扎實。同時，畫冊中所散發的文人畫底蘊，也可以看出項聖謨具有相當高的文化素養。這與他的伯父項德新的影響有很大的關係。

《松齋讀易圖》軸是同年創作的另一幅畫軸。畫中近景坡岸上長松古木，挺拔而立；沿著山根溪流上達中景山崗，可見密林中有茅舍數間，其間一隱士倚案讀書，旁屋有童子烹茶；遠景群山層疊，樹木蔥鬱，隱約可見有一塔，意境清幽。此圖在畫法上不同於《山水蘭竹》冊中注重筆墨表現有所不同，畫中山水結構繁密，景物安排有條不紊，用筆嚴謹細密，可以看出是作者有意將宋代山水畫的結構與元人的氣韻和筆墨相融合，「取法於宋，取韻於元」，從而創作自己獨特的風格。這一風格成為了他此後山水畫創作的主要特徵。

項聖謨「取法於宋，取韻於元」的創作風格得到董其昌、陳繼儒等人的認可。項聖謨在二十六歲到二十九歲時創作了一套仿宋元諸家的山水畫冊頁，取名為《畫聖》冊。其中寫道：

　　古人論畫以取物無疑為一合，非十三科全備未能至此。范寬山水神品，
　　猶借名手為人物，故知兼長之難。項孔彰此冊乃眾美畢臻，樹石屋宇花

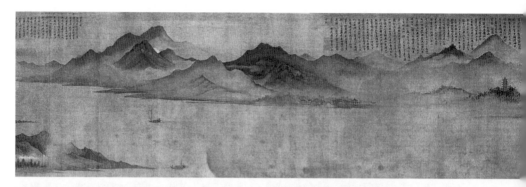

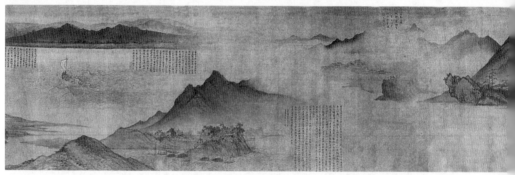

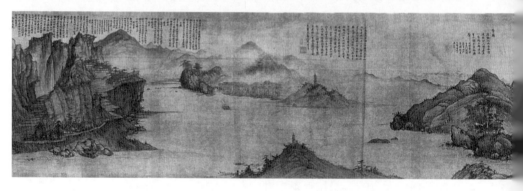

圖9-19│項聖謨《剪越江秋圖》卷
絹本 設色 34.5×688公分 北京 故宮博物院藏

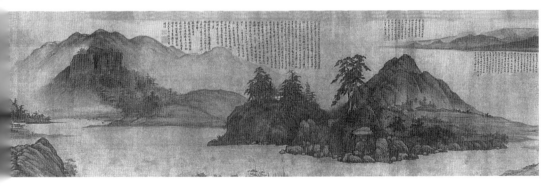

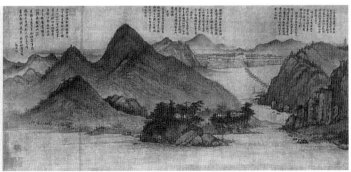

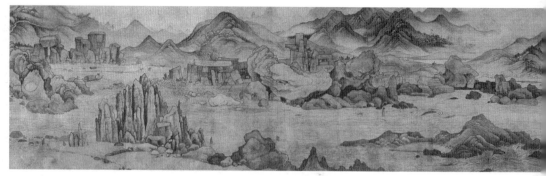

圖9-20│項聖謨《閩遊圖》卷 局部 絹本 設色 31.5×269.3公分 旅順博物館藏

卉人物皆與宋人血戰，就中山水又兼元人氣韻，雖其天骨自合，要亦功
力深至，所謂士氣作家俱備。項子京有此文孫不負好古鑑賞百年食報之
勝事矣。[232]

　　所謂「士氣」是指文人畫當中蘊含的文化底蘊和講求筆墨情趣的形式。「作
家」是指行家、畫師所具備的高超的繪畫技能。董其昌在評價中使用「行家」，
是對項聖謨兩個方面的肯定：一是他對於古代繪畫各類畫科、各家技法的全面掌
握；二是對於他在繪畫中吸取了宋畫的風格，講求造型準確、用筆周密的肯定。
這兩個方面也恰恰是明末文人畫所缺乏的基本訓練。畫壇領袖董其昌「士氣作家
兼備」的這段評價，不僅在當時是對一個青年畫家的莫大鼓舞，同時也得到了鑑
藏家的認可。

　　項聖謨對於宋人山水畫的學習，不僅是一味臨摹，他體會到了其中的精髓，
這就是宋人注重對於自然山水的真實體驗，進而真實地反映山水的本來面目和意
境。項聖謨重視遊歷，以此增加對於自然景物的認識和感受。這一點與董其昌相
同，董其昌說，「畫家以古人為師，進此當以天地為師。」在形式表現上，兩人
都是「集大成，自出機杼」，各具不同。董其昌是通過自然山水的靈感來發揮筆
墨情趣；項聖謨則師法自然山水，以求在畫面的結構與刻畫當中真實生動地再現
其動人的景致，通過再現的山水本身的震撼力，傳達自己的思想和感受，使人觀
後不僅身臨其境，而且很快即與作者有心靈上的溝通。這在他創作的多幅山水圖

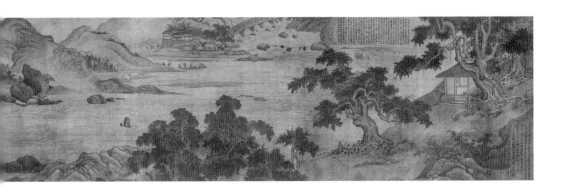

卷，如《三招隱圖》卷、《剪越江秋圖》卷、《閩遊圖》卷等中表現得尤為突出。

　　《剪越江秋圖》卷（圖9-19，北京故宮博物院藏）明崇禎七年（1634）八月，項聖謨與表弟作了一次富春江的專程旅行。在旅途中，他一邊遊覽山水，一邊創作畫稿。《剪越江秋圖》卷為絹本，水墨設色。畫卷中共十六處題記，其中短文記事十二段，長、短詩二十二首。這些詩文和題記使我們瞭解其行程中所遇景觀和事件，也能體會他創作時激動的心情和感觸。這幅畫卷完全是按照他旅行的足跡來畫的，從杭州附近的江幹畫起，沿富春江溯流而上，經富陽、桐廬到達建德，然後進入新安江，抵淳安縣，再轉入武強溪，到遂安，全程約五百華里。途中所歷嚴子陵釣臺、伍子胥廟、富春山、七里瀧、龜石灘等名勝古跡和山水險要之處都一一畫出，詩、文、畫都是紀實之作。觀覽此圖，使人在不經意間就走入畫中山水，江波、漁艇、古塔、青峰、鄉村、牧童、激浪、急風等等景物在朝霞與暮色、晴日與煙雨中穿梭變幻，令人目不暇接，再品讀畫中文字，如同隨作者一同經歷了這次不尋常的旅行。項聖謨創作這幅畫卷時年僅三十八歲，正是精力旺盛的時候。他後來在這幅畫中題道：「雖云道與年而俱進，第恐聰明不及鈐，則又將若之何。」在藝術家創作生涯中，往往會隨著年齡的增長，經歷和感情都不及以往，項聖謨也發出了這樣的感歎，認為再想如此地對景寫生、現場構思的大型作品是很難了。

　　項聖謨是自謙的，他晚年創作的《閩遊圖》卷（圖9-20，彩圖12）中可以看出仍舊有著蓬勃的朝氣和創作熱情。此圖創作於清順治十一年（1654）、十二年

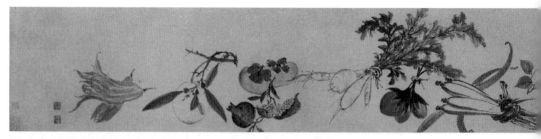

圖9-21｜項聖謨《蔬果圖》卷 紙本 墨筆 29.2×279.5公分 北京 故宮博物院藏

之間。《閩遊圖》卷以細膩的筆法，全景式的構圖，描繪了閩中的風景和民俗。
畫卷開首畫村鎮渡口，古老的榕樹，枝葉繁茂，其中一株，獨立溪邊，團團如傘
蓋，其下可息可臥。其後，溪水橫貫整個畫面，兩岸群山起伏，臨岸怪石參差錯
落，溪水險灘形成的漩渦激浪與山石一樣多變。整個山、水、樹、石，都與他過
去所畫山水長卷中的造型不同，有種新奇的感覺。畫中人物安插很多，漁者、
縴夫、腳夫等等各有情態，充滿了生活氣息。談到這幅畫的創作，項聖謨寫道：
「此寫閩中榕荔溪石之勝也。夫榕荔之千奇萬怪，各有木理，尚可形容，至若溪
石，莫可名狀，非畫不能傳其神，及畫而又非畫之所備，甚矣，畫之難也！因極
溪石之變，以采畫法之常，聊縮千里之觀，以成一時之興。」《閩遊圖》完成之
後，項聖謨即邀老友李肇亨來觀賞，李肇亨為其撰寫了長篇詩賦，並用「奇觀妙
染，動人心目」來評價這幅作品。

　　「取法於宋，取韻於元」也適用於項聖謨創作的花鳥畫。他的花鳥畫取材
廣泛，除了文人畫家擅長的梅蘭竹菊「四君子」，生活中所見的蔬果、螃蟹、
公雞、竹筍、菖蒲等等皆可入畫。「取韻於元」來自於沈周、文徵明的傳統，
三十七歲創作的《蔬果圖》卷（圖9-21，北京故宮博物院藏）可作為代表，畫
中項聖謨自題道：「石田（沈周）翁常喜畫蔬果，種種肖似，余自幼臨摹，十得
一二。雨窗偶興，戲作種種，雖不善為藏拙，猶勝博弈之用心，一笑。」此圖描
繪白菜、枇杷、藕、桃、荸薺、苦瓜等近二十種蔬果，構圖安排得錯落有致，雖
然是日常食用的蔬果，文雅秀逸的筆墨之中卻洋溢著濃厚的書卷氣，這也是項聖
謨花鳥畫的主要基調。

　　項聖謨非常重視宋人花鳥中的寫生，這使得他的花鳥畫不僅具有溫和儒雅的

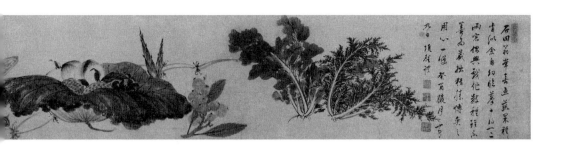

書卷氣，更不乏一種來自於大自然的生動傳神的氣韻，「士氣作家兼備」。在一幅《春花圖》卷中，他總結了花鳥畫創作的體會：

> 繪畫之事，雖曰難於氣韻生動，以予意參之，山水之氣韻易動，花卉之氣韻難生，有以意取者，有必欲即真者。因物賦彩，法不可亂。非若山水概以雲煙藏拙。而其間天喬蒼老，有姿有骨，有色有香。香固難傳，余皆可得，故曰寫生。茲偶作春花五種，漫書數言，然亦能道不能為耳。[233]

描繪花卉的姿態與顏色比較容易，而表現花卉的香氣與氣韻則是十分困難的，因此必須「因物賦形，法不可亂」。想要做到這一點，就必須透過對景寫生觀察，以捕捉物象的細節與微妙變化，如花瓣的暈染、花葉的輾轉反側等等，在這些生動自然的變化中表現花卉氣韻生動之趣，這正是宋人非常重視的創作法則之一，項聖謨顯然是受到宋人的啟發。

項聖謨入清之後創作的大量花鳥畫將「元韻」與「宋法」結合得更為完美自然，形成了獨特的風格。這體現在兩個方面：第一，是寫生技法上的爐火純青，能夠準確而細膩地描繪出大自然賦予各色花卉、禽鳥豐富的生動情態。用筆凝重秀逸，設色淡雅，整個調子和氣氛，總有一種冷豔暗香浮動。《菊花圖》軸（圖9-22，北京故宮博物院藏）是項聖謨在五十八歲時應友人之請而作，圖上自題道：「吾里呂氏善種菊，余嘗攜畫具過更生堂，對真傳其數本，有聞之丹石盟兄，乃以此紙屬畫，為之漫筆，時甲午寒食後五日也。」畫幅右下角畫菊花一

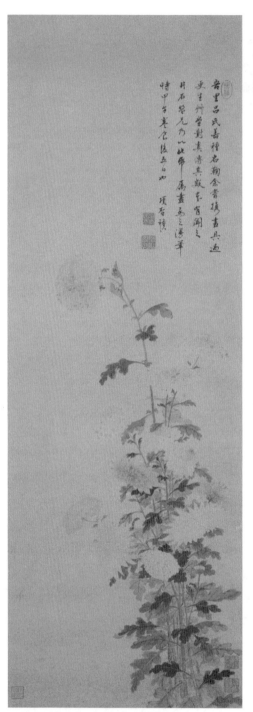

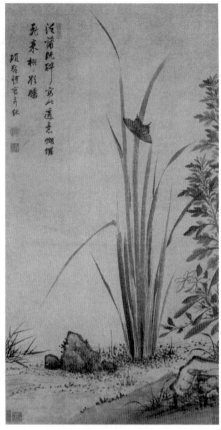

圖9-23｜項聖謨《蒲蝶圖》軸
　　　紙本 墨筆 111.8×57.8公分
　　　北京 故宮博物院藏

圖9-22｜項聖謨《菊花圖》軸 紙本 設色 98x33.8公分 北京 故宮博物院藏

叢，枝葉繁茂，花枝上開滿參差錯落，白、黃、粉紅各色綻放的菊花偃仰有態，自得天趣。在技法上此圖純用色彩作沒骨法，極少用墨，用筆瀟灑而穩健，色彩淡雅清新，生動地表現出文人畫崇尚的沖和恬淡的蕭散氣質，令人不覺想東晉陶淵明《飲酒》詩句「采菊東籬下，悠然見南山」。然而，畫面中那些生動寫實的菊花又讓人感覺這意境不是遠離人間煙火的，而是我們日常生活中所見的天然雕琢之美。項聖謨花鳥畫的第二個特點，是簡潔的構圖和大膽的剪裁。這類作品有很多，如《大樹風號圖》軸、《荷花圖》軸（北京故宮博物院藏）、《蒲蝶圖》軸（圖9-23，北京故宮博物院藏）等。《蒲蝶圖》軸是項聖謨晚年的代表作，圖中畫池塘近岸，淺水瀠環，菖蒲一叢，挺立如劍。菖蒲上停立一隻蝴蝶，頭朝下，張開雙翅，近岸還襯托著其他的花草。畫中自題四言詩一首：「泛蒲既醉，寫此適意，蝴蝶飛來，栩栩欲睡。」從詩中可知，這是他畫於五月端陽節的酒後。從畫風上斷定，應是他接近晚年的作品。《蒲蝶圖》的構圖上大膽新穎，由於菖蒲這種植物的造型簡單鋒利，很難表現文人畫中秀逸、溫和的特質，因此在文人畫家的作品中，菖蒲一般作背景，很少將其放到畫面的主要位置，而這幅畫將菖蒲畫在主體位置上，這完全要靠筆墨功夫。他用較淡的墨和寬筆觸作蒲葉，用濃墨細膩的筆法畫出蝴蝶，這一對比，頓時使簡單、笨拙的菖蒲變得生動巧妙。對於近岸上的雁來紅和其他水草，他進行了大膽的裁剪，只求其意，不求其整，只用它來襯托主體。在構圖的平穩上，題詩起到了不可分割的作用。由此，詩、書、畫三者從內容到形式，都有機地統一成整體。所以這張畫，初看時覺得很笨拙，仔細玩味，就發現作者處處地方均用盡心思，使人過目不忘。

縱觀項聖謨的生平與繪畫創作，可以看出，兩者是密切聯繫的。明亡之前，優越的項氏家族背景，使他有條件選擇「借硯田以隱」的生活方式，在繪畫上，可以不為時尚審美所驅使，積極探索，形成自己的繪畫風格。明清易代，他借助繪畫抒發強烈的國破家亡之痛，創作出不少感人的作品。可以說，恰恰是項聖謨生活的這個時代，造就了他的藝術成就，這或許就是「國家不幸詩家幸」在項聖謨的身上的充分體現吧。

作為「天籟閣中文孫」的項聖謨，正如瞭解這個家族的董其昌所言「項子京有此文孫不負好古鑑賞百年食報之勝事矣」。出生在項氏家族，不僅擁有了天籟閣優越的繪畫條件，更為重要的是繼承了這個家族對於書畫的熱愛。項聖謨是一個勤奮、多產的畫家，傳世和見於著錄的作品將近六百餘件。與祖父項元汴一

樣，他對於繪畫始終懷著一顆敬仰虔誠之心，吳山濤在項聖謨《秋聲圖》軸中留下了這樣一段生動的記載：

> 孔彰先生爲予老友，作畫必凝神定志，一筆不苟，予常嗤其太勞。君曰：我輩筆墨，欲流傳千百世，豈可草草乎？旨哉其言也。[234]

項聖謨在他的印章「項孔彰，留真跡，與人間，垂千古」中也鮮明地表明這樣的志向。

項聖謨去世後，他的繪畫作品逐漸為清代宮廷所收藏，甚至乾隆帝還臨摹他的《松濤散仙圖》卷和《大樹風號圖》。歷史往往會給人以驚喜，雖然清政權摧毀了世代簪纓的項氏家族，但在書畫藝術上，恰恰相反，項氏家族的書畫鑑藏家使得清王朝的統治者不得不為他們的收藏和繪畫藝術折服。

三、子侄項奎

清初，在項氏家族當中，還有另一位以繪畫著稱的畫家 —— 項奎（1623–1702），他是項聖謨的子侄，項徽謨子，項德達孫。字天武，號子聚，又號東井，自稱牆東居士、水墨處士。項奎工詩文，善山水，兼長蘭竹，著《晚鹽堂集》。少年時，他與朱彝尊（1629–1709）為同學，故朱彝尊在其《水墨小山叢桂》中題詩道：「少年席研項生同，每到秋行桂樹叢。今日天涯展圖畫，忽驚身是白頭翁。」[235] 項奎主要是生活在清順治、康熙年間，此時，項氏家族基本上恢復安定。曹溶在詩中描述此時「項氏園」的清貧隱居的生活：

> 曲洞迷秋徑，叢篠覆石斑。滿城無尺阜，此地即深山。
> 興到嵐光密，幽多翠色還。主人空鎖鑰，輸我日窮攀。[236]

項奎的隱居生活不乏詩文書畫的好友，其中與葉燮交往最深。項奎七十歲時曾囑託葉燮為其撰〈生壙志銘〉。[237] 葉燮（1627–1703）清初詩論家，晚明著名文學家葉紹袁之子，字星期，號己畦，嘉興人。晚年定居江蘇吳江之橫山，世稱

横山先生。葉燮為康熙九年（1670）進士，十四年任江蘇寶應知縣。任上，參加平定三藩之亂和治理境內被黃河沖決的運河。不久因耿直不附上官意，被藉故落職，後縱遊海內名勝，寓佛寺中誦經撰述。主要著作為詩論專著《原詩》，此外尚有講星土之學的《江南星野辨》和詩文集《己畦集》。在葉燮所撰〈牆東居士壙志銘〉中，他記錄了項奎淡泊於世的隱居生活，並說明他的處世思想：

> （居士）家貧，力貧以事父母……居士不好名，愛讀書，工詩，精繪事，世所遂為名高，具居士無弗憂，意泊如也。終日一榻一几，戶外不知有居士，居士亦不知有戶外。晚歲自稱為牆東，人亦稱牆東居士。其言曰：古人有避世之王君公者，王君公以東牆為避世，予則以東牆為入世。夫牆之義有二：一以蔽為義；一以界為義。舉世有不可見聞者，有不忍見聞者，自有此蔽，則無日入我耳矣。舉世滔滔東流，日下自有此界，而流有所限也。且牆之西不知幾千里而莫得所止也。此牆之東，百里即東海之濱，昔伯夷之所也，我之牆以內者也。海上有逐臭之夫，時或踰牆而入，我揮之牆以西廣漠之野而已矣。夫面牆為聖人所非，然不日見堯於牆，又不日循牆而走，為作聖之基，牆亦何負我之有，安用避世以為高哉。[238]

「牆東居士」，其意取自後漢王君公「遭亂獨不去，儈牛自隱。時人謂之論曰『避世牆東王君公』」的典故（《後漢書‧逸民傳‧逢萌》）。但項奎說他不是以「東牆」為避世，而是以之為「入世」。他認為牆有「遮擋」和「界限」兩種意義，「遮擋」即不聞不見那些「不可見聞」和「不忍見聞」的東西；人心中自有對待事物的原則和界限，不須特意避世去劃分「界限」，為其所累。項奎的這一思想是基於當時的社會背景的。康熙時期，為了社會安定和籠絡人才，清朝政府對於江南文人採取懷柔政策。和他的伯父項聖謨一樣，項奎沒有參與仕途，選擇了隱居生活，但他與一些清朝的官員有著密切的書畫聯繫。

項奎與清初著名鑑藏家高士奇、曹溶亦為好友。

高士奇（1645–1704），字澹人，號瓶廬，又號江村，浙江平湖人，官至禮部侍郎。工書畫，精於考證，收藏甚富。有《江村銷夏錄》、《江村書目》。項奎八十歲時，高士奇曾畫梅作詩以贈：

我住東湖曲，芳鄰有項斯，常懷天籟閣，遠寄歲寒枝。

白髮仍多興，烏衣更有誰，疏慵今太甚，載酒會何時。[239]

曹溶（1613–1685），字秋嶽，號倦圃，嘉興人。在明清兩代都為高官，到了清代官至廣東布政使。好藏書和著述，並擅書法，有《靜惕堂詩集》、《崇禎五十宰相傳》等諸多文集存世。曹溶與當時的鑑藏家孫承澤、書法家王鐸、戲曲家李漁、著名文人錢謙益、龔念慈、吳偉業等人都有交往。他的藏書樓「靜惕堂」就在南湖，還曾經購買項家在范蠡湖側的的景范廬。[240] 他與項聖謨、項奎的往來也十分密切。曾有〈同山子青士東井過竹然梅�三十韻〉[241] 與項奎唱和，並多次在項奎的作品中題詩。[242]

項奎與吳之振亦有密切的往來。吳之振（1640–1717），字孟舉，號柳丁，別號竹洲居士。晚年又號黃葉老人、黃葉村農，浙江石門（今桐鄉）人。康熙時舉貢生，以貲為內閣中書科中書，亦不赴任。性坦率豪爽，淡泊名利。築別墅於石門城西，因愛蘇軾名句「家在江南黃葉村」，便命名為「黃葉村莊」。吳之振生平銳意於詩，兼工書畫。晚年謝絕交遊，詩益精細。書法得晉人精髓，瀟灑圓勁，人多寶之，每墨跡未乾即為親朋攫去。撰有《黃葉村莊詩集》、《德音堂琴譜》等。項奎晚年曾為其作《黃葉村莊圖》卷，圖卷以吳之振的黃葉村莊為主題，佈局縝密，用意孤高，禿而不枯，密而不紊，深得友人的喜愛。圖中還有吳之振自題詩以及清代著名鑑藏家宋犖、高士奇、閻若璩等曾為之題跋。[243]

由以上項奎的交遊來看，他在當時的文人當中還是比較活躍的，尤其是與當時的鑑藏大家曹溶、宋犖、高士奇、閻若璩等人的交往值得注意，這些收藏家的手中都有天籟閣的藏品。不過從資料上看，不見他們有收藏方面的往來。項奎已然無力購藏書畫，但他的書畫創作卻得到這些鑑藏家的認可。

項奎擅長山水，學元四家，好用禿筆，意境超逸；兼長蘭竹，筆墨秀雅，頗得元人枯淡之趣。他的山水畫品很多都是描繪嘉興當地的山水風情，如煙村、釣船、谷雨、江浪、鶯燕等等。此外，他也擅長表現文人雅士的閒居生活，在繪畫題詩中時常以陶淵明東籬采菊、盧仝烹茶、米芾墨戲為典故，作品寄託了一種釋然超脫的意味，筆調也更加輕鬆靈動。他自號「玩儂」、「老玩」，來表明自己以遊戲筆墨、寄情山水之樂的思想情懷。傳世作品有《春山柱杖圖》[244]、《寒潭靜坐圖》軸（瀋陽故宮博物院藏）、《樂志論圖》軸（中國文物總店藏）、《山水松

泉圖》軸、《山意林風圖》軸（中
國歷史博物館藏）、《山寺松泉
圖》軸（四川大學藏）、《煙巒晚
翠圖》軸（上海博物館藏）、《山
水》冊（北京故宮博物院藏）等。
從作品中的款識上看，項奎有大量
的作品是應人之邀而作，由此推斷
他可能是以賣畫為生。

　　《煙巒晚翠圖》軸（圖9-24）
可說是項奎最為出色的傳世作品。
畫面近景畫雜樹小橋，中景樓閣
亭子，遠景峰巒聳峙，意境清幽
出塵。畫上方題：「菌閣憑虛竹木
稠，峰巒紫翠晚煙收。高人藏密
幽深處，自與羲皇作臥遊。」畫面
氣勢宏大，結構繁複，筆法嚴謹細
膩，有可遊可居之感。樹石畫法學
項聖謨，從中可以看到家族傳承的
影響。

　　另一件值得注意的作品《山
水圖》冊（圖9-25，北京故宮博物
院藏），共十二開，描繪春夏秋冬
不同的山水和場景中所展現的文人
隱逸生活，也是項奎自身的真實寫
照。例如，圖冊第一開就描繪了一
個畫家嚮往的隱居場所，圖中近景
長松茅舍，對岸懸崖，亂石流泉，
意境清幽絕俗。他在題詩中表明：
「白雲堆裡漱鳴玉，紫翠巘前寫好
風。剩有先生讀書屋，愚溪應得住

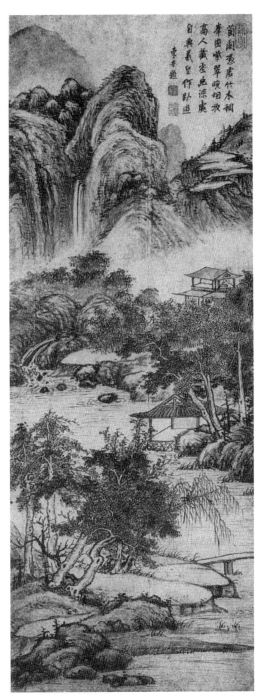

圖9-24｜項奎《煙巒晚翠圖》軸
紙本 墨筆 88.9×32.4公分 上海博物館藏

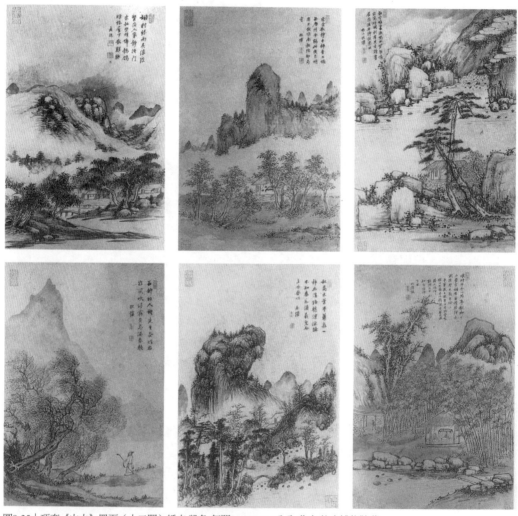

圖9-25｜項奎《山水》冊頁（十二開）紙本 設色 每開39.3×25.5公分 北京 故宮博物院藏

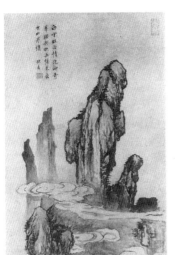
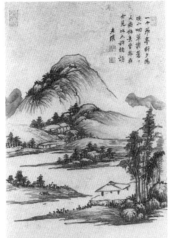
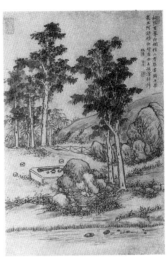

愚公。」第三開，春景山水描繪雲霧繚繞中寧靜的山村景象，煙村綠柳、罂箔人家、鵝鴿雞豚、桑柘織機，詩文中表現了畫家對於清淨、無為的生活的熱愛。第四開，以近景寫實的方法，描繪畫家自己的園林生活。畫中有一竹林似窩狀，內有茅舍，二人對坐清話。題詩曰：「琅玕千個一茅亭，歇腳於中養鶴翎。有客攜琴彈古調，孫登天籟自泠泠。」又記道：「吾家藏古鐵琴乃晉孫登制，銘曰天籟，因以顏閣，今琴流落人間，泠泠餘調正不知在誰指下也。」詩文中流露出項奎對於舊時家園的追憶和感傷。同樣的情緒在第七開中再次出現，畫面仍舊採用近景寫實的手法，描繪夏日庭院，梧桐樹下的桌案上，一張古琴靜靜地放在上面，似是敬候知音。旁邊有茗碗、書冊之屬，桌案邊又有三張簡單的石凳。院落空寂無人，只能聽到山林中的風聲和流水的聲音。而第六開，項奎顯然是仿照項聖謨的《大樹風號圖》軸而作，圖中畫柳樹迎風而舞，一人策杖而行，題詩曰：「五柳何人種，先生無姓名。好風吹綠霧，黃鳥漏春深。」在此，《大樹風號圖》原本所體現的悲壯憤懣的強烈情感，在項奎溫和蘊藉的筆墨和詩文中已經完全不見，秋日中的「大樹風號」已經變成了「好風吹綠柳」，策杖而行的老人，在此也回歸到自然，成為悠然見南山的陶淵明。

　　此圖冊作於康熙二十五年（1686），項奎時年六十四歲，是他晚年應「禪兄」之邀而完成的精心製作。從第十二開題跋中「取謝彬所寫小照同裝一本，亦快事也」一句，推測圖冊應該還有一開與謝彬合作的行樂圖，惜不知去向。謝彬（1601–1681）是明末肖像畫家曾鯨的得意門生，所畫人物脫俗而傳神，他曾與項聖謨合作畫過《朱葵石像》，《松濤散仙圖》等，可見，他與項氏叔侄合作的行樂圖受到了當時文人士大夫的普遍歡迎。

　　比起祖輩，項奎不是十分幸運。天籟閣的衰微使得他與普通的文人畫家一樣，少有機會接觸到古代大家的作品。再加上賣畫為生，在創作上不得不按照時人的需求作畫，因此他的繪畫沒有太多的突破。其畫風屬於當時所流行的「正統」文人畫派，即董其昌所倡導的「文人畫」。

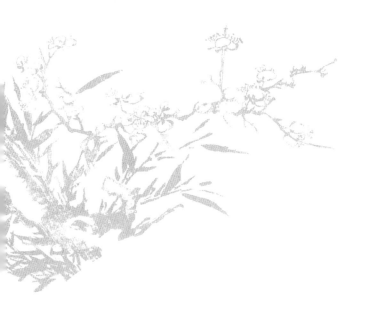

結語 第10章

　　嘉興項氏，自項忠為家族聲望立基，項銓為家族積財創業，到項元汴以富可敵國的收藏，可謂是家族的極盛時代。其中，項氏家族那些在官場上的風雲人物隨著時代的變遷漸行漸遠，人們不再記憶和提及他們，唯獨項元汴不同，不但後世經常提及，且名聲愈受肯定，連乾隆帝都念念不忘。然而，對於鑑藏界而言，正如《紅樓夢》所言「沒有不散的筵席」，風水總是輪流轉。

　　萬曆十八年（1590），項元汴去世。這位嘉興最具眼力、最活躍的鑑藏家的離世，對於嘉興畫壇來說是個損失。項元汴的藏品和財產分給他的六個兒子，於是，天籟閣的藏品開始分散，項氏家族的經濟實力明顯削弱。僅從鑑藏方面上講，項元汴的子孫無論是在財力，還是能力顯然不及先輩，一些藏品從他們手中開始流出。與此同時，在天籟閣滋養下的一批鑑藏權威繼之脫穎而出，古書畫藏品開始另一輪的流轉。

　　明代後期的畫壇和鑑藏界，影響最大就屬董其昌和他宣導的文人畫理論「南北宗論」。董其昌與項氏家族的關係非同一般，從他青年時代到項元汴家觀摩學習，到中年時期與項元汴子侄以書畫品鑑往來，到晚年與元汴之孫項聖謨師友般的交往，所以董其昌親眼見證項元汴家族的發展。進一步可以說，項氏家族豐富的收藏滋養了董其昌的藝術，而董其昌的「南北宗」論又直接影響到項元汴子孫兩代的藝術創作。

　　與董其昌同享高齡的還有另一位鑑藏家也是書畫家 —— 陳繼儒（1558–

1639）。在諸多書畫著錄當中，兩人的名字如影相隨。陳繼儒與董其昌一樣，是項氏家族三代人的朋友或師長。對於項元汴的子孫輩來說，與這位名士的往來也提高了他們的聲望，是值得榮耀的事情。

在嘉興地區，最具聲望的鑑藏家是項氏家族的世交李日華（1565–1635）和汪砢玉（生卒不詳）。在項元汴生前，這兩位嘉興名家還是以晚輩的身分與其交往，當時李日華的父親李應筠、汪砢玉的父親汪愛荊是天籟閣的座上客。天籟閣不僅滋養了兩人的書畫素養，三家的感情也極為交好。此後，項、李、汪三家在子孫輩結為姻親，李日華長孫娶項聖謨女，孫女嫁給了汪砢玉兒子。姻親關係成為這三個鑑藏家族互通有無的重要紐帶。

這一時期，鑑藏界中還有另一支不斷擴大的生力軍，即徽商藏家。隨著他們經濟實力的增強，參與鑑藏的人數逐漸增多。除了寄籍外地並在鑑藏圈已相當知名的詹景鳳、汪砢玉之外，新一代的收藏家在徽州本地成長起來，如吳其貞、程季白等。他們都擁有世家的背景，憑藉雄厚的經濟實力，逐步擴大藝術藏品。吳其貞擅長鑑藏，著有《書畫記》。程季白與李日華、董其昌、項又新等人均有交往，而他所收購的天籟閣藏品也不在少數。

在天籟閣的影響之下，項元汴的子姪輩大多熱衷鑑藏和書畫創作，與鑑藏界主流一直保持密切的往來，但是在明後期書畫市場競爭日益激烈的情況下，已經失去了競爭力。當然，作為世族大家，項元汴的子姪們基本上都過著閒適奢華的生活，直到項元汴孫輩的時候，仍舊擁有優越的經濟條件。項元汴的姪子項鼎鉉甚至為了獲得蘇軾《書廬山寶書》，而不惜以一座莊園進行交換。[245] 但比起往日的天籟閣，此時項氏家族的收藏能力已經遜色許多。項鼎鉉的新宅被李日華譏諷為「堆聚湊蹙，如三日媳婦裝妝梳，非不金翠炫目，於淡冶之趣無一點也」。[246] 由此可見，在明末江南造園盛行的時代，項鼎鉉的「裝修」的確是有些寒酸，更不要說是陳設古董珍玩了。

項元汴子姪輩的經濟實力不如往昔，可能是由於他們仕途受挫，在求學或買官的過程中花費大量錢財的緣故，此外他們在理財方面似乎也缺乏經驗。而天籟閣藏品逐漸外流，具體流散情況不明，我們只能從他們友人的文集或日記尋得一絲痕跡。當人們閱讀這些記載時，無不為天籟閣惋惜，而世事變遷所帶來的人與物的聚合離散又令人感到無奈。

就項元汴三子項德新為例，他的故事在好友汪砢玉《珊瑚網》記載最多。其

中一筆記載，萬曆二十三年（1595），即項元汴去世後五年，陳繼儒曾到項德新家中觀賞藏畫，並在筆記寫下所閱作品，其中包括有：趙千里四大幅；馬和之畫〈毛詩〉、〈鶉鵲〉等篇及〈破斧〉章一卷；錢選《青山白雲圖》、《歸去來圖》；趙孟頫《觀瀑圖》、顧安《修篁圖》、王蒙《詠石圖》、《丹山瀛海圖》；趙善長《山居讀易圖》、徐賁《林泉高逸圖》等。當然，這些作品僅僅是陳繼儒該次所見的記錄[247]；之後，項德新又購得吳鎮《聖湖十景》冊，這似乎是《珊瑚網》記載項德新唯一一次購藏記錄。項德新五十三歲去世，他的後代似乎也無力再繼續收藏，大部分藏品流出讀易堂。天啟丁卯年（1627），吳鎮的《聖湖十景》冊被汪砢玉從其家人手中購得，兩年後，李日華在題跋時，不得不發出「黃公酒爐」之感。[248]《珊瑚網》中類似「項德新故物」一詞經常出現，可見汪砢玉也收藏不少項德新的故物，他談到趙孟頫《玩花仕女圖》時說：

> 是圖爲項又新（德新）家物，董玄宰嘗共余過之，時懸於讀易堂之松軒，玄宰賞玩不已……無何，又新物故，所藏多散逸。余得其書畫數十種，趙筆其一焉。[249]

　　而項元汴四子項德明也經常出手藏品。董其昌曾從他手裡收購米友仁《瀟湘白雲圖》卷、趙孟頫《鵲華秋色圖》等作品。此後，米友仁的這幅畫就成爲董其昌書畫船中必帶之物，隨時觀摩。董其昌又在《鵲華秋色圖》卷（臺北故宮博物院藏）的題跋記載下當時從項德明出售此圖時的情景：

> 余二十年前，見此圖於嘉興項氏，以爲文敏一生得意筆，不減伯時《蓮社圖》，每往來於懷。今年長至日，項晦伯（項德明）以扁舟訪余，攜此卷示余，則《蓮社》已先在案上，互相展示，咄咄歡賞，晦伯曰不可使延津之劍久判雌雄，遂屬余藏之戲鴻閣。

　　出手如此重要珍貴的藏品，不難體會項德明當時的心情，這其間當然有難言之隱。就在德明去世的那一年（1630），他又將一卷宋代趙令穰的《江鄉雪意圖》托人賣給李日華。這是李日華心慕已久的作品，只是項德明一直沒捨得出手。談到此事，李日華記載道：

趙大年《江鄉雪意圖》卷，項晦甫（德明）物也，嘗托沈德潛爲媒致之
而不可得，耿耿於衷者二十五六年矣。今崇禎庚午之二月，晦甫臥疾，
忽令所善鮑老歸余，既成購，而晦甫即治後事若相付者。余慶物之來而
悵友之速化也。越月，陳眉公先生顧余清樾堂，出觀終日……[250]

在感慨項德明去世的同時，李日華也難以掩飾自己的興奮，第二個月，就邀
請陳繼儒一同觀賞。而李日華等人與項氏公子雅集的場景也只有在這些藏品中去
追憶了。

天籟閣藏品逐漸外流的風聲傳出，引起許多收藏家的注意。徽商程季白就是
其中之一。程季白與董其昌、汪砢玉、項德新等人經常有書畫往來。項元汴的王
維《雪溪圖》、李成《晴巒蕭寺圖》均爲其所得。其中李成《晴巒蕭寺》是從董
其昌那裡輾轉得來的，董其昌於萬曆四十六年（1618）題道：

宋時有無李論，米元章僅見眞跡二本，著色者尤絕。望此圖爲內府所
收，宜元章《畫史》未之及也，右角有「臣李」等字。余藏之二十年，
未曾寓目，兹以湯生重裝潢而得之，本出自文壽歸項子京，自余復易於
程季白，季白力能守此爲傳世珍，令營丘不朽，則畫苑中一段奇事。[251]

除書畫之外，程季白還從項元汴後人購得所收藏的漢代玉印，當時還召集了
李日華父子和汪砢玉來觀賞。[252] 由於程季白受到宦黨魏忠賢的陷害，家財散失不
少。這批漢代玉印流傳到他的兒子程明詔書中時，原來的三百方僅存百方了。[253]

明清的改朝換代是對項氏家族最爲沉重的一擊，特別是在清軍入關之後的乙
酉兵事中，項氏一家在逃難中家產與收藏被清兵搶劫。項聖謨在《三招隱圖》卷
中記錄的這場劫難令人難以與昔日奢華的項氏家族聯想到一起。朱彝尊也在《書
〈萬歲通天帖〉舊事》中記述了當時姑母（項鼎愛之妻）逃難時將這件珍品藏在
枕頭中，才使之倖存的舊事。自此，倖存的天籟閣的藏品流散南北各地，直到清
初，爲新一朝的權勢所得。

對天籟閣的遭遇，姜紹書在《韻石齋筆談》中感歎道：

百餘年來嘉禾被焚，項氏累世之藏盡爲千夫長汪六水所掠，蕩然無遺。

詎非枉作千年計乎，物之尤者應如煙雲過眼觀可也。

清初的項氏家族大多清貧，他們不得不出售僅有的藏品以謀生。朱彝尊記載了當時的這一情況：

予家與項氏世爲婚姻，所謂天籟閣者少日屢登焉。乙酉以後書畫未燼者盡散人間。近日士大夫好古，其家輒貧，或旋購旋去之。大率歸非其人矣。噫！非其人而厚藏書畫之厄終歸於燼而已。[254]

清代康熙年間，天籟閣仍存，卻已是繁華落盡的衰敗景象。朱彝尊在〈還鄉口號〉詩曰：「墨林遺宅道南存，詞客留題尚在門。天籟圖書今已盡，紫茄白莧種諸孫。」其中「紫茄白莧種諸孫」一句，也交待了項氏子孫的大概處境。儘管經濟十分窘迫，項氏家族在文化上的傳承卻依然延續。天籟閣藏品對清代書畫創作、鑑藏乃至今日的影響更為深遠，這是項元汴所料未及的。

翻閱項氏家譜，可以看到在有清一代，項氏家族中仍舊有不少人熱衷於書畫、詩詞歌賦、著書立說，比如：項維仁，約為康熙年間人，《嘉禾項氏清棻錄》記載他「善畫，嗜酒，性孤僻……其畫無師法」[255]，他作畫很怪，都是在風雨時，飲酒極醉之後而畫，之後自焚畫稿，更不與人，可知是位狂放之士。道光年間的項金宣、項鳳書兄弟善書法篆刻治印，項鳳書所畫仕女還頗有名氣。

此外，與項氏家族有姻親關係的朱國祚後人朱彝尊，雖然不是項氏家族有直系血緣關係的親屬，卻與董其昌一樣，是在天籟閣的薰染下成長起來的又一位鑑藏家，曾經收藏有項元汴當年的《趙孟頫千字文》刻石。他曾回憶起少年往事：

阿儂舊住韭溪北，天籟閣中曾數過。

記得千金紈扇冊，童時一日幾摩挲。[256]

朱彝尊（1629–1709）在康熙時期舉博學鴻詞科，是個學者性的人物，為浙西詞派的創始者，又精於金石考證、擅寫隸書，著有《曝書亭金石文字跋尾》，對於興盛於乾嘉時期的碑學產生了一定的影響。

通過天籟閣的藏品，項元汴及其項氏家族對後世的影響，其力度之大，可謂

勢不可擋。首先是，天籟閣的收藏到了清代，先為清代大收藏家宋犖、梁清標、高士奇等人收藏，乾隆時期大部分進入清內府。乾隆帝通曉酷愛漢族文化，尤其喜愛書畫。從乾隆八年（1743）開始，組織書編撰書畫著錄書籍《秘殿珠林、石渠寶笈初編》。由於內府所藏多達萬餘種，此書要求「遴其佳者，薈萃成編」。此後，乾隆五十六年（1791），又繼續編撰了《石渠寶笈、秘殿珠林續編》、嘉慶二十年（1815）編撰了《石渠寶笈、秘殿珠林三編》。據研究者統計，著錄在《石渠寶笈》的天籟閣藏品有三百三十四件。[257] 這些藏品大部分都是清內府所藏書畫的精品。清宮編撰的《石渠寶笈、秘殿珠林》中，尤其對於晉唐宋書畫藏品的評定真偽、等級方面很大程度上接受了項元汴的鑑定意見。這部浩瀚的叢書是今日博物館陳列和藝術史研究中最為重要的文獻依據。

　　時到今日，隨著經濟的高速發展，古書畫市場迎來了又一次高潮。項元汴的收藏印章成為書畫鑑藏中的重要資訊，不僅是真偽的依據，也很大程度地影響到藏品的價格。在最近幾年的拍賣市場上，鈐蓋有項元汴收藏印鑑的的幾幅名作都拍出了極高的價格。例如，中國嘉德2007年春拍中馬麟《梅竹圖》，成交價人民幣385.4萬元；保利2010年一月秋拍中的文徵明為陳淳作《吳山秋霽》卷以人民幣3472萬元成交；2010年保利五周年春拍會上，黃庭堅大字行楷書《砥柱銘》卷以人民幣4.368億元成交，創造了中國書畫拍賣史新紀錄；2011年的北京保利春拍將有一件「元四家」王蒙的《稚川移居圖》亮相，估價就超過人民幣2億元，開創了內地藝術品估價的最高值，並以人民幣4.025億元成交等等。當然，在這些藏品中雖不乏精品，但也有魚目混珠之作。因隨著科技的發展，所偽造的印章越來越逼真，所以，在考察是否經過項元汴收藏的時候，除了瞭解古書畫作品本身的風格外，人們開始關注項元汴及其家族鑑藏。其實，清代的鑑藏大家翁方綱（1733–1818）也有我們今天的感慨，他曾說「嘗憾墨林（項元汴）、蕉林（梁清標）二家之無記錄也」。[258] 因此，對於流散在海內外的天籟閣藏品的整理成為了一項極為複雜卻也是十分有意義的工作。

　　現今，天籟閣與項氏家族深受重視。天籟閣收藏隨時傳遞著歷史和文化的資訊。對於項元汴的家鄉——嘉興而言，隨著人們對於傳統文化的關注，「項元汴」成為一個文化品牌。在建設和保護歷史名蹟的過程中，天籟閣的重建已在中國政府計畫內。至於具體地點還在專業論證中。

　　「瓶山說」認為，瓶山西側是項元汴伯曾祖項忠的故居地，此地舊有項家祠

堂，目前瓶山大門旁邊的「靈光井」原是項家的老井。在這裡建天籟閣可利用瓶山的自然環境和文化氛圍形成一整塊的文化景觀。同時還可以考慮把少年南路、中和街、道前街一帶培育成文物古玩、書畫市場，形成有特色的文化街區。

「南湖說」認為，將天籟閣重建在南湖風景區會景園側的南溪園內，面臨南湖，既可彌補南湖景區內目前尚無一「閣」的遺憾，又可使景區內的煙雨樓、來許亭、淨相戲臺渾然一體。天籟閣移植至南湖景區內，可以為南湖旅遊造景造勢。[259]

天籟閣的重建必然引起嘉興人的自豪感，也勢必推動古書畫更為廣闊的研究，其中包括對藝術家族、收藏世家的研究。是故，無論何種觀點都是令人期待的。

注釋

1. 楊新，〈商品經濟、世風與書畫作偽〉，收錄於《文物》1989年第10期（北京：文物出版社，1989）。

2. （明）王世貞，《觚不觚錄》，《叢書集成新編》第85冊（北京，中華書局，1985），頁408。

3. （明）王士性，〈江南諸省〉，《廣志繹》卷四，轉引自陳江《明代中後期的江南社會與社會生活》（上海：上海社會科學出版社，2006），頁39。

4. 乾隆十六年御制詩〈天籟書屋〉，《御製詩集》三集卷五十一，《景印文淵閣四庫全書》第1306冊（臺北：臺灣商務印書館影印本，1986年，以下簡稱《四庫全書》），頁126。

5. 乾隆四十五年御制詩〈驛致項子京所藏畫卷四種弆之栴檀林之天籟書屋因成長歌紀事〉，《御製詩集》第四集卷七十五，《四庫全書》第1308冊，頁517。

6. 乾隆四十六年御制詩〈題天籟書屋畫卷四種〉之〈米芾雲山煙樹迭己亥舊題韻〉。《御製詩集》四集卷八十二，《四庫全書》第1308冊，頁427。

7. 乾隆四十九年御制詩〈天籟閣〉，《御製詩集》第五集卷七，《四庫全書》第1309冊，頁344。

8. （清）朱彝尊《曝書亭集》，收錄於《四庫全書》第1317冊，頁493。

9. （明）羅炌修、黃承昊纂（崇禎）《嘉興縣誌》卷十九（北京：書目文獻出版社，1991），頁771。

10. 潘光旦〈自序〉，《明清兩代嘉興的望族》（上海，上海書店，1991），頁1。

11. 萬木春，《味水軒裡的閒居者——萬曆末年嘉興的書畫世界》（杭州：中國美術學院出版社，2008），頁124。

12. 前揭潘光旦，《明清兩代嘉興的望族》，頁42-43。

13. 《浙江通志》卷四十一「孝友堂」條，收錄於《影印文淵閣四庫全書》第520冊，頁182。

14. 乾隆十六年御制詩〈嘉興道中雜詠〉，《乾隆御制詩集》二集卷二十四。

15. 趙孟頫，〈泉石散人墓表〉，載於（民國）項乃斌《嘉禾項氏清棻錄》，國家圖書館藏，稿本。

16. 吳晗，《江浙藏書家史略》（北京：中華書局，1981），頁88。

17. 徐賁〈胥山草堂詩〉，載於項乃斌《嘉禾項氏清棻錄》，國家圖書館藏，稿本。

18. （明）項篤壽，《伯兄少岳先生詩集敘》，《項少嶽詩集》，《影印文淵閣四庫全書》第143冊，頁468。

19. （美）牟復禮、（英）崔瑞德編，《劍橋中國明代史》（北京：中國社會科學出版社1992），頁407。

20. 《浙江通志》卷二百八十〈雜記下〉「靜志居詩話項襄毅……」。《四庫全書》第520冊，頁651。

21. 朱彝尊，《明詩綜》卷二十四「項忠二首」，《四庫全書》第1459冊，集部398，頁628。

22. （明）汪砢玉，《珊瑚網》卷四十二〈墨荷〉，《中國書畫全書》第5冊（上海，上海書畫出版社，2000），頁1161。

23. 摘自陸明，《嘉興記憶》（上海：上海辭書出版社，2002），頁32。

24. 多洛肯，《明代浙江進士研究》（上海：上海古籍出版社，2004），頁89。

25. 《浙江通志》卷一百六十七「項經」條，《四庫全書》第523冊，頁435。

26. 《嘉禾項氏清棻錄》卷之一「傳略」，上海圖書館藏。

27. （明崇禎）《嘉興縣誌》卷十三「鄉達」，頁548。

28. 封治國，〈項元汴家系再考〉，《中國畫學》第一輯（北京：紫禁城出版社，2009年10月），頁279。

29. 《嘉興縣誌》卷十四「高行」，頁592。

30. 《浙江通志》卷一百八十七「項元淓」條，《四庫全書》第524冊，頁185。

31. 朱彝尊，《明詩綜》卷七十四〈項真一首〉，《四庫全書》第1460冊集部398，頁669。

32. 汪砢玉，《珊瑚網》卷十八〈國朝名公詩翰前卷〉，《中國書畫全書》第5冊（上海：上海書畫出版社，2000），頁872。

33. （清）卞永譽，《式古堂書畫匯考》卷二十七《項不損臨東坡墨妙亭詩帖》（金箋本）、《項不損毗陵道中詩帖》（行楷書紙本），《中國書畫全書》第6冊，頁631。

34. 《浙江通志》卷四十一「北山草堂」條，《四庫全書》第520冊，頁182。

35. 《六研齋筆記・三筆》卷一，「癸酉秋日項維伯寄示余弱冠時所作六君詠……」，項維伯為項于王之子。《四庫全書》第867冊，頁676。

36. （清）葉燮，〈太學項君暨配張孺人墓誌銘〉，載葉燮《己畦集》，《四庫全書存目叢書》集部第244冊（濟南：齊魯書社，1997），頁158。

37. 方澤，〈壽近谿翁八十〉，轉引自陳麥青〈關於項元汴家世及其他〉，陳麥青《隨興居談藝》（上海：復旦大學出版社，2003）。

38. （明）陳懿典，〈明嘉興縣蔣侯新定均田役法碑記〉，載（崇禎）《嘉興縣誌》卷二十二〈藝文〉，頁933。

39. （明）文嘉，《鈐山堂書畫記》，《中國書畫全書》第3冊，頁829。

40. （明）王世貞，《弇州四部稿》卷一百三十二「俞仲蔚書金剛經」條，《四庫全書》第1281冊集部220，頁201。

41. （明）沈德符，《萬曆野獲編》卷二十六〈玩具〉「晉唐小楷真跡」條（北京：中華書局，1997），頁657。

42. （明）王守仁，〈外集七・節庵方公墓表〉，《王文成公全集》卷二五，《四庫全書》第1265

冊，頁687。

43. 陳榮捷，《王陽明傳習錄詳注集評》〈傳習錄拾遺〉第14條，（臺灣學生書局，明國七十二年十二月），頁389。

44. （明）何良俊，《四友齋叢說摘抄》，《叢書集成》第2809冊，轉引自徐林，《明代中晚期江南士人社會交往研究》（上海：上海古籍出版社，2006），頁14。

45. 陳垣〈士大夫之禪悅及出家〉，收錄於《明季滇黔佛教考》卷三，頁127、129–130，轉引同上注，頁153。

46. （明）顧炎武，〈生員上〉，《顧亭林詩文集》，頁21，轉引同上注，頁10。

47. （明）黃省曾，《吳風錄》，轉引同上注，頁57。

48. （明）王士性，《廣志繹》卷四《江南諸省》，轉引同上注，頁39。

49. （明）方澤，《壽近谿翁八十》，轉引自陳麥青〈關於項元汴家世及其他〉一文。

50. 王世貞，《弇州史料後集》卷三十六〈國朝叢記六〉，轉引自傅衣淩《明清時代商人及商業資本》（北京：中華書局，2007），頁23。

51. （明）彭輅，〈項子瞻詩選序〉，載《沖谿先生集》卷十一，《四庫全書存目叢書》集部第116冊，頁132。

52. （清）盛楓，《嘉禾徵獻錄》〈外紀〉三，《四庫全書存目叢書》史部第125冊，頁650。彭駱《詩社四友傳》，見《明文海》卷四百六。《四庫全書》第1457冊，頁673。

53. 王世貞，〈項少岳先生像贊〉，載《弇州四部稿·續稿》卷一五一；《四庫全書》第1284冊，頁194。《項伯子詩集序》載於《弇州四部稿·續稿》卷四十三，《四庫全書》第1282冊，頁572–573。

54. （明）項元淇，《項子瞻與三弟六箚》，載卞永譽《式古堂書畫匯考》卷二十七，《中國書畫全書》第6冊，頁630–631。

55. （明）皇甫汸，〈少嶽詩集序〉，載項元淇《少嶽詩集》，《四庫全書存目叢書》集部第143冊，頁466。

56. （明）朱謀堊《續畫史會要》，《中國歷代書畫藝術論著叢編》第一冊，頁300。

57. 《少嶽山人與二上人札》、《項少嶽與定湖札》，收於《式古堂書畫匯考》卷二十七，《中國書畫全書》第6冊，頁631。

58. 封治國，〈項元汴家系再考〉，中國國家畫院編，《中國畫學》第一輯，2009年10月。

59. （崇禎）《嘉興府志》卷十三，頁564–565。

60. 《嘉興府志》卷十九〈藝文〉，頁780。

61. （明）郁逢慶，〈文三橋項少嶽煙雨樓詩〉，收於《郁氏書畫跋跋記》卷十二，《中國書畫全書》第4冊，頁669。

62. 項元淇，《少嶽詩集》卷一，《四庫全書存目叢書》集部第143冊，頁474、478。

63. 朱彝尊，《明詩綜》，《四庫全書》第1460冊，頁300。

64. 《項伯子詩》卷，載於明陸時化《吳越所見書畫錄》卷二，收錄於《中國書畫全書》第8冊，頁1034。

65. （明）釋方澤，《冬谿外集》，轉引自陳麥青〈關於項元汴之家世及其他〉，《隨興居談藝》，頁88–112。

66. 《石渠寶笈》卷十二《明人便面畫四》冊第二冊，季羨林、徐娟主編，《中國歷代書畫藝術論著彙編》第7冊（北京：中國大百科全書出版社，1997），頁316。

67. 《項子京荊筠圖》卷，載於《名畫題跋》卷十八，汪砢玉《珊瑚網》，收錄於《中國書畫全書》第5冊，頁1157。

68. 《嘉禾項氏宗譜》〈傳略〉，上海博物館藏。

69. 載於《法書題跋》卷十八，收於汪砢玉《珊瑚網》，收錄於《中國書畫全書》第5冊，頁869。

70. 盛楓，《嘉禾徵獻錄》卷六，《四庫全書存目叢書》史部第125冊，頁355。

71. （明）項篤壽《今獻備遺》，《四庫全書》第453冊，頁503。

72. （清）葉德輝，《書林清話》卷五（北京：中華書局，1957），頁125。

73. 劉九庵《宋元明清書畫家傳世作品年表》（上海：上海書畫出版社，1997）頁207。

74. 《謝樗仙山水長》卷，載於《名畫題跋》卷十六，汪砢玉《珊瑚網》卷四十一，收錄於《中國書畫全書》第5冊，頁1148。

75. （清）吳其貞，《書畫記》卷二（瀋陽：遼寧教育出版社，2001年），頁43。

76. 《華氏閣帖合璧諸跋》，載於《法書題跋》，《珊瑚網》卷二十一，《中國書畫全書》第5冊，頁893。

77. 據《墨緣匯觀》卷一所載「此冊錫山華氏所收藏有真賞華夏二印，後歸項篤壽家」有項氏諸印，頁20。轉引自鄭銀淑，《項元汴之書畫收藏與藝術》（臺北：文史哲出版社），頁116。

78. 「此帖今藏餘家，往在無錫蕩口得於華氏中甫處，少谿家兄重購見貽之物元汴」，《式古堂書畫匯考》卷十八《虞伯生書雍公誅蚊賦並識》卷，《中國書畫全書》第6冊，頁433。

79. 「墨林山人得之仲兄少谿子長手授其值七十金」，《式古堂書畫匯考》卷十六，轉引自鄭銀淑，同注71，頁130。

80. 《元趙孟頫書絕交書一》卷，收於《石渠寶笈》卷四十四，輯於《中國歷代書畫藝術論著叢編》第8冊，頁589。

81. 朱彝尊〈書萬歲通天帖舊事〉，《曝書亭集》卷五十三，《四庫全書》第1318冊，頁244。

82. （清）潘祖蔭，《滂喜齋藏書記》卷二（上海：上海古籍出版社，2007），頁60。

83. 盛楓，《嘉禾徵獻錄》卷六，《四庫全書叢書》史部第125冊，頁357。

84.　董其昌在〈明故墨林項公墓誌銘〉云：「猶子孝廉夢原，六齡失母，（元汴）鞠誨備至」。

85.　董其昌〈明故墨林項公墓誌銘〉，寫於崇禎八年（1635）。原文墨跡收藏在東京國立博物館。

86.　（明）黃承玄《盟鷗堂集》卷十，據陳麥青《關於項元汴之家世及其他》介紹，《盟鷗堂集》有天啟、崇禎間三十卷本傳世，僅上海圖書館、日本內閣文庫各存全帙一部，另有殘本（存五卷）一部在臺灣）

87.　盛楓《嘉禾徵獻錄》卷六「元淇」條，《四庫全書存目叢書》史部第125冊，頁355。

88.　（明）謝肇淛，《五雜組》卷七，人部三（北京：中華書局，1959年），頁200。

89.　《唐摹蘭亭墨跡》，汪砢玉《珊瑚網》卷一，《中國書畫全書》第5冊，頁723。

90.　（清）姜紹書〈項墨林收藏〉，《韻石齋筆談》，收錄於黃賓虹、鄧實編，《美術叢書》第2集第10輯，頁221。

91.　鄭瑉中〈對兩張「晉琴」的初步研究〉，《故宮博物院院刊》1991年第4期。

92.　封治國，〈項元汴嘉興活動散考〉，《新美術》，2009年第2期。

93.　（明）項元汴，《宣爐博論》，《四庫全書》第840冊，頁1066。

94.　見〈明故墨林項公墓誌銘〉。

95.　（明）李培，《水西集》，《四庫未收書輯刊》第6輯24冊，頁238–239。

96.　轉引自陳麥青《關於項元汴之家世及其他》。

97.　見〈明故墨林項公墓誌銘〉。

98.　（明）周履靖，《閑雲稿》卷四，轉引自陳麥青《關於項元汴之家世及其他》，頁107。

99.　（明）陸耀華，〈浙江嘉興明項氏墓〉，《文物》1982年第8期。

100.　文物出土調查報告請參陸耀華〈浙江嘉興明項氏墓〉，《文物》1982年第8期，頁37-41。

101.　汪砢玉《名畫題跋》卷二十三「明內監所藏」條，《珊瑚網》卷四十七，《中國書畫全書》第5冊，頁1208。

102.　沈德符，《萬曆野獲編》卷八「籍沒古玩」條（北京：中華書局，1997年），頁211。

103.　同上注。

104.　（明）張丑《清河書畫舫》卷六下「溜」字號，《中國書畫全書》第4冊，頁247。

105.　（清）吳榮光《辛丑銷夏錄》卷一，記載韓逢禧跋《宋拓定武蘭亭》，《中國書畫全書》第13冊，頁830。

106.　沈德符〈廟市日期〉，收錄於《萬曆野獲編》卷二十四（北京：中華書局，1997年11月），頁613。

107.　沈德符〈好事家〉，收錄於《萬曆野獲編》卷二十六，頁654。

108.　故宮博物院藏《清明上河圖》李東陽題跋。

109.　沈德符，《萬曆野獲編》卷二十六，頁655。

110. 黃朋，〈明代中期蘇州地區書畫鑑藏家群體研究〉，南京藝術學院博士論文，2002年，頁5。

111. （明）王鏊，〈石田先生墓誌銘〉，收錄於《震澤集》卷二十九，《四庫全書》第1256冊，頁440。

112. 轉引自黃朋，〈明代中期蘇州地區書畫鑑藏家群體研究〉，頁31。

113. （明）李詡，《戒庵老人漫筆》卷五「右軍真跡」條（北京：中華書局，1997年），頁173。

114. 劉金庫，《南畫北渡》（河北：河北教育出版社，2008年），頁22。

115. 吳其貞，〈黃山谷行草殘缺詩一卷〉，《書畫記》卷二（瀋陽：遼寧教育出版社，2000年），頁62。

116. 詹景鳳，《詹東圖玄覽編》，《中國書畫全書》第4冊，頁16。

117. 《詹東圖玄覽編》「附錄題跋」，《中國書畫全書》第4冊，頁54。

118. 盛楓，《嘉禾徵獻錄》，《四庫全書存目叢書》史部125冊，頁357。

119. 周道振輯《文徵明集續輯》，頁102，自印本。轉引自封治國文〈項元汴嘉興活動散考〉，《新美術》2009年第2期，頁33。

120. 鄭銀淑，《項元汴之書畫收藏與藝術》，頁47。

121. 文嘉，〈先君行略〉，載於文徵明《甫田集》卷三十六附錄，《四庫全書》第1273冊，頁293。

122. 鄭銀淑，《項元汴之書畫收藏與藝術》，頁180、205。

123. 鄭銀淑〈項元汴收藏大事年表〉，《項元汴之書畫收藏與藝術》，頁235。

124. 董其昌《畫禪室隨筆》卷二，《中國書畫全書》第3冊，頁1016。

125. 「索靖書史孝山出師頌……其一本則文壽承于都下買得，數年後以七十金售與項元汴」，記載於詹景鳳《東圖玄覽編》卷三，《中國書畫全書》第4冊，頁26。

126. （崇禎）《嘉興縣誌》卷十九「藝文」，頁784。

127. 原出自黃惇《中國書法史元明》卷（南京：江蘇教育出版社），頁539，此轉引自葉梅博士論文〈晚明嘉興項氏法書鑒藏研究〉，頁41。

128. 《故宮書畫錄》卷四，頁181。此圖上唐寅畫《採蓮曲》、項元汴畫小景均為偽作。項元汴收藏印十五方均可靠。（參見江兆申著《關於唐寅的研究》，頁120），此轉引自鄭銀淑《項元汴書畫收藏與藝術》，頁137。

129. 卞永譽《式古堂書畫匯考》卷二十四「文三橋與墨林十九札」，《中國書畫全書》第6冊，頁573。

130. 《明祝允明書續書譜》著錄於《石渠寶笈》卷五，《中國歷代書畫藝術論著叢編》第7冊，頁146。

131. 汪砢玉，《珊瑚網》卷四十七「麟湖沈氏所藏」，《中國書畫全書》第5冊，頁1217。

132. 以上項元汴收藏活動參考鄭銀淑，〈項元汴收藏大事年表〉，《項元汴之書畫收藏與藝術》，頁235。

133. 卞永譽，《式古堂書畫匯考》卷十八《虞伯生書雍公誅蚊賦並識》卷，《中國書畫全書》第6冊，頁433。

134. 清・朱彝尊於〈還鄉口號〉中「墨林遺宅道南存，詞客留題尚在門……」一條注云：「項處士元汴有天籟閣，蓄古書畫甲天下，其閣下有皇埔子循屠緒真諸公題詩尚存」，收錄於《曝書亭集》，《四庫全書》第1317冊，頁502。

135. 汪砢玉，《珊瑚網》卷四十二，《中國書畫全書》第5冊，頁1157–1159。

136. 「麟湖沈氏所藏」，收於如同上注，卷四十七，頁1217。

137. 李日華《梅虛先生別錄》，轉引自陳麥青《關於項元汴之家世及其他》。

138. 同上注。

139. 李日華《梅虛先生別錄》，轉引自陳麥青《關於項元汴之家世及其他》。

140. 張丑，〈仇實甫畫項藎臣賢勞圖〉，《真跡日錄》卷二，《中國書畫全書》第4冊，頁401。

141. 高士奇《江村銷夏錄》卷三，《中國書畫全書》第7冊，頁1037。

142. 萬木春，《味水軒裡的閒居者》，頁53。

143. 前揭沈德符，《萬曆野獲編》卷二十六「假古董」條，頁655。

144. 李日華，《紫陶軒又綴》卷二，頁8–9，收於《四庫全書存目叢書》子部第108冊，頁103。

145. 張丑《清河書畫舫》卷七下「燕」字號，「巨然山寺圖」條，《中國書畫全書》第4冊，頁270。

146. 《清河書畫舫》卷十一下「綠」字號，「治平寺僧藏黃鶴山樵松雲小隱圖一卷」條，《中國書畫全書》第4冊，頁360。

147. （明）智舷，《黃葉菴詩草》，《四庫禁毀書叢刊》集部第182冊（北京：北京出版社，1998年），頁304。

148. 見〈明故墨林項公墓誌銘〉。

149. 李日華《紫陶軒又綴》卷二，《四庫禁毀書叢刊子部》第108冊，頁34。

150. 李日華《味水軒日記》卷七，清抄本，轉引自葉梅博士論文〈晚明嘉興項氏法書鑒藏研究〉，頁46。

151. 翁同文〈項元智舷汴千文編號案畫目考〉，收錄於《中國藝術史集刊》第九卷（臺北：東吳大學，1979），頁155。

152. 鄭銀淑，《項元汴之書畫收藏與藝術》，頁84。

153. 同上注，頁92。

154. 同上注，頁93。

155. 同上注，頁208。

156. 李日華，《味水軒日記》「萬曆三十八年二月十日」條，《中國書畫全書》第3冊，頁1115。

157. 姜紹書，《無聲詩史》卷三「項元汴」條，《中國書畫全書》第4冊，頁851。

158. 卞永譽，《式古堂書畫彙考畫》「畫卷」之五，《中國書畫全書》第6冊，頁855。

159. 〈畫家傳〉十三「項元汴」條，《御定佩文齋書畫譜》卷五十七，收於《中國歷代書畫藝術論著叢編》，第58冊，頁434。

160. 沈季友，《檇李詩繫》卷三十二，「定湖老人真謐」條，《四庫全書》第1475冊，頁755。

161. 見〈明故墨林項公墓誌銘〉。

162. 汪砢玉，《項子京荊筠圖》卷，《珊瑚網》卷四十二，《中國書畫全書》第5冊，頁1157。

163. （清）梁章鉅，《退庵金石書畫跋》卷十七，《中國歷代書畫藝術論著叢編》第21冊，頁977。

164. （清）陳焯《湘管齋寓賞編》卷六，黃賓虹、鄧實編，《美術叢書》第四集第八輯（上海：神州國光社，1947秋），頁413。

165. （清）厲鶚，《東城雜記》卷上「項子京芝暘圖」條，《四庫全書》第592冊，頁1000。

166. 李培，〈祭墨林先生文〉，載李培《水西集》，《四庫未收書輯刊》第6輯24冊（北京：北京出版社），頁238–239。

167. 「吾鄉墨林項氏，不獨精於鑒古，書畫皆刻意入古，高氏有其所摹閣本貼，全卷筆意不爽，殆可謂之翻身鳳凰，為王太學寫百穀圖，為東禪寺僧畫梵林圖，皴染色實可登實父之堂，而入六如之室矣。至其竹石墨花，世皆為絕品」，載於清方薰《山靜居畫論》，收錄於《畫論叢刊（下）》（上海：人民美術出版社），頁456。

168. 見〈明故墨林項公墓誌銘〉。

169. 董其昌，〈臨天馬賦書後〉，《畫禪室隨筆》卷一，《中國書畫全書》第3冊，頁1003。

170. 董其昌，〈書後赤壁賦跋〉，載同上注，頁1005。

171. 前揭陳麥青，《關於項元汴之家世及其他》。

172. （明）支大綸，《書法雅言·支大綸序》，《中國書畫全書》第4冊，頁70。

173. 收於李培，《水西集》，《四庫未收書輯刊》6輯24冊（北京：北京出版社影印版，1997年12月），頁10。

174. 封治國，《項元汴家系再考》。

175. 李日華《六硯齋筆記》卷一，《四庫全書》第867冊，頁494。

176. 李日華《味水軒日記》萬曆四十年一月二十九日條，《四庫全書》第3冊，頁1160。

177. 沈季友《檇李詩繫》卷十五，《四庫全書》第1475冊，頁364。

178. 〈貞玄道人元旦詩帖〉，收於卞永譽《式古堂書畫彙考》書卷之二十七，《中國書畫全書》第6冊，頁632。

179. 項乃斌《嘉禾項氏清棻錄》「祠墓」，國家圖書館。

180. （清）許瑤光、吳仰賢纂《光緒五年嘉興府志》（臺北：成文出版社，1970年），頁1438。

181. 出自《浙江通志》卷一百八十七〈人物上・義行八〉「項德純」條，《四庫全書》第524冊，頁185。

182. 項綱曾買郡中陸氏宅，破壁還錢。事見上海圖書館藏《嘉禾項氏宗譜》；項銓事蹟見明・羅炌修、黃承昊：（崇禎）《嘉興縣誌》卷二十二，頁951。

183. 據陳麥青先生介紹，此文集收藏於日本尊經閣文庫，明刊本。陳麥青著《隨興居談藝》，頁98。

184. 見鄭心材〈祭姻家項貞玄先生文〉，《鄭京兆文集》卷七，轉引自陳麥青《關於項元汴之家世及其他》一書。

185. 李培〈貞玄子詩草序〉，出處見參注173。

186. 見《清河書畫舫》卷九下，《中國書畫全書》第4冊，頁312。

187. 項穆《書法雅言》，收於《四庫全書》第816冊，頁243。

188. 馬宗霍《書林藻鑒書林紀事》（北京：文物出版社，1984年），頁174、181、182、183。

189. 李日華，《六硯齋筆記》卷一，《四庫全書》第867冊（上海：上海古籍出版社），頁494。

190. 李日華〈項又新讀易堂社義序〉，載於《恬致堂集》卷十六，《四庫禁毀叢刊》集部第64冊，頁421–422。

191. 《項德新墨荷》，〈名畫題跋〉卷十八，《珊瑚網》，《中國書畫全書》第5冊，頁1161。

192. 《復初墨竹圖並題》，《式古堂書畫匯考》書卷之二十九，《中國書畫全書》第6冊，頁228。

193. 《御定佩文齋書畫譜》卷五十七「項德新」條，《中國歷代書畫藝術論著叢編》第58冊，頁434。

194. 見《名畫題跋》卷二十，《珊瑚網》《中國書畫全書》第5冊，頁1181。

195. 《秋山云樹圖》著錄于《故宮書畫錄》卷五，頁387。

196. 鄭銀淑《項元汴之書畫收藏於藝術》，頁183。

197. （美）李鑄晉〈項聖謨《尚友圖》〉，《上海博物館集刊》第4期（上海：上海古籍出版社，1987年），頁51。

198. 《明史》卷二百九十八，〈列傳〉一八六。

199. （美）翁萬戈藏，刊載於《董其昌畫集》（上海：上海書華出版社，1989年），圖125。轉引自傅申《董其昌書畫船—水上行旅與鑒賞、創作關係研究》，頁220。

200. 項聖謨，《招引圖》卷中項聖謨題記。

201. 項聖謨，《松濤散仙圖》自跋。

202. 李日華，〈項孔彰遊草題辭〉，載於《恬致堂集》卷十七。《四庫禁毀叢刊》集部64（北京：

北京出版社，1998年）。

203. 「孔彰為人伉爽豪邁，其山水多蒼鬱之氣，乃又有此入細精能伎倆，真令人不可測也⋯⋯」，見崇禎七年項聖謨所作《寫生花卉》冊李肇亨跋文，《石渠寶笈三編・問月樓》。

204. （清）龐元濟，《虛齋名畫錄》卷四，《中國歷代書畫藝術論著叢編》第17冊，頁519。

205. 「家藏九龍山人（筆者注：王紱）萬里長江卷約十丈許，惜為有力者負去，山色江聲常隨筆想，二十年來不能復舊觀，寄語仲芬，若遇之，請留以報我。」龐元濟，《虛齋名畫錄》卷一三《項聖謨仿古山水》冊，季羨林、徐娟主編，《中國歷代書畫藝術論著叢編》第19冊（北京：中國大百科全書出版社，1997），頁211。

206. 項聖謨，《三招隱圖》卷圖今已不存，自書題跋藏於湖北省博物館。

207. 李肇亨，〈題項易庵朱圖道影〉，載於《夢餘錄》卷一，北京師範大學編，《北京師範大學圖書館藏稀見清人別集叢刊》第1冊（桂林：廣西師範大學出版社，2007年10月）。

208. 李肇亨，〈崇禎甲申除夕〉，載於《夢餘錄》，北京師範大學編，《北京師範大學圖書館藏稀見清人別集叢刊》第1冊。

209. 同上注。

210. 「此畫素為臺北蔣穀孫先生所藏。據蔣先生言，該畫係民國九年在嘉興項氏祠堂得來者，想必藏之甚久，未敢露面也。」轉引自李鑄晉〈項聖謨之招隱詩畫〉，載於香港中文大學・中國文化研究所・文物館編《明遺民書畫研討會記錄》，頁531-555。

211. 《南畫大成》卷一，頁222。又轉引自楊新《項聖謨》（上海：上海人民美術出版社，1982年12月），頁15。

212. 《紅樹秋山圖》軸據前揭李鑄晉，〈項聖謨之招引詩畫〉一文記載，為瑞士范諾第家藏《甌鉢羅室書畫過目考》著錄。

213. 有關《項聖謨天寒有鶴守梅花圖一卷》，著錄於《石渠寶笈續編》第十冊，乾清宮藏十，頁132，《故宮珍本叢刊》總第441冊。

214. （清）孫岳頒編，《御定佩文齋書畫譜》卷五十七，《中國歷代書畫藝術論著叢編》第58冊，頁434。

215. （清）錢謙益，《牧齋有學集》卷九，《續修四庫全書》第1391冊（上海：上海古籍出版社，2003年），頁78。

216. 項聖謨，《黃花社圖》，（清）陶梁編，《紅豆書館書畫記》卷八，《中國歷代書畫藝術論著叢編》第22冊，頁987-988。

217. 項乃斌，《嘉禾項氏清棻錄》卷二。

218. 「《閒遊圖》，見日本《唐宋元明名畫大觀》影印，按此圖有多種本子傳世，但名稱不一。《石渠寶笈續編》著錄一本，名《閩溪風物圖》，據李鑄晉先生云，今藏日本東京萱暉堂。

又旅順市博物館和中國歷史博物館各藏一卷，名《榕荔溪石圖》。構圖佈局及畫面，作者自題及詩均與《唐宋元明名畫大觀》影印本完全相同，曾見原件，顯係摹本。後有譚貞默、李肇亨二跋，亦為摹出。」引自楊新《項聖謨》（上海：上海人民美術出版社，1982年），頁31，注釋1。

219. 曹溶，《靜惕堂詩集》卷42，轉引自楊新《項聖謨》（上海，上海人民美術出版社，1982），頁16。

220. 項聖謨，《山水詩畫》冊（1646年作）著錄於龐元濟《虛齋名畫錄》卷十三，收於《中國歷代書畫藝術論著叢編》第19冊，頁200。

221. 《三招隱圖》中項聖謨題記。

222. 《前招隱圖》中項聖謨題記。

223. 原作不見，著錄於《穰梨館過眼錄》卷三十一，後幅題跋收藏於湖北省博物館。

224. 此冊今存六開，裝裱成卷，北京故宮博物院藏，名為《山水六段》卷。

225. 前揭李鑄晉，《項聖謨之招引詩畫》。

226. 此圖為項聖謨1646年畫贈給友人胡幼蒨的《寫生》冊中的一開《古松》，臺北故宮博物院藏。

227. 《古松》圖頁中的題記：「幼蒨有盆松，古怪之極。余喜而圖之，翻盆易地，志不移也。」

228. 董其昌，《畫禪室隨筆》卷二〈畫決〉，《中國書畫全書》第3冊，頁1013。

229. 同上。

230. 項聖謨，《仿古山水》冊，著錄於陸心源，《穰梨館過眼錄》卷三十一，《中國歷代書畫藝術論著叢編》第38冊，頁449。

231. 倪瓚，《清秘閣全集》卷九，轉引自陳高華編，《元代畫家史料彙編》頁683，杭州出版社，2004年。

232. 卞永譽，《式古堂書畫匯考》〈畫卷〉之五《項易庵畫聖》冊，《中國書畫全書》第7冊，頁857。

233. 《石渠寶笈三編》，《故宮珍本叢刊》第453冊（海口：海南出版社，2008年），頁403。

234. 項聖謨，《秋聲圖》作於1636年，北京市文管會藏。

235. 朱彝尊，《曝書亭集》卷十三「題項秀才（奎）水墨小山叢桂」，《四庫全書》第1317冊，集部256冊，頁542。

236. 曹溶，《靜惕堂詩集》，頁198–123，轉引自劉金庫，《南畫北渡》，頁132。

237. 葉燮，〈牆東居士生壙墓誌銘〉，載《己畦集》，《四庫全書存目叢書》，集部第244冊（濟南：齊魯書社，1997年），頁161。

238. 項乃斌，《嘉禾項氏清棻錄》卷三，中國國家圖書館藏。

239. 〈寄項東井：年八十時以畫梅相寄〉，李濬之編《清畫家詩史（一）》乙上，周駿富輯，《清代傳記叢刊》第75冊，（臺北：明文書局，1985），頁458。

240. 項乃斌，《嘉禾項氏清棻錄》卷二。

241. 曹溶，《靜惕堂詩集》，頁198–252，轉引自劉金庫《南畫北渡》，頁132。

242. 《靜惕堂詩集》，頁198–121，轉引自劉金庫《南畫北渡》，頁132。

243. （清）李玉棻，《甌鉢羅室書畫過目考》卷一，《中國歷代書畫藝術論著叢編》第3冊，頁534。

244. （清）金媛輯，《十百齋書畫錄》亥集，《項奎春山柱杖圖》「丙寅寒□，為魯瑤道兄正之……」《中國書畫全書》第7冊，頁740。

245. （明）陳繼儒，《陳眉公先生全集》卷五十《書廬山寶書》，湖北省圖書館藏明崇禎刻本。轉引自封治國《項元汴嘉興活動散考》，頁31。

246. 李日華，《味水軒日記》萬曆四十一年一月十一日條，《中國書畫全書》第3冊，頁1193。

247. 汪砢玉，《名畫題跋》卷一，收錄於《珊瑚網》，《中國書畫全書》第5冊，頁1217。

248. 《名畫題跋》卷二十，《吳仲圭寫明聖湖十景》冊，《中國書畫全書》第5冊，頁1181。

249. 《名畫題跋》卷七，《中國書畫全書》第5冊，頁1055。

250. 李日華，《六研齋筆記二筆》卷三，《四庫全書》第867冊（上海：上海古籍出版社），頁617。

251. 《名畫題跋》卷十九，《宋李成晴巒蕭寺圖》，《中國書畫全書》第5冊，頁1164。

252. 《名畫題跋》卷二，《文與可晚靄橫看》卷，《中國書畫全書》第5冊，頁1011。

253. 吳其貞，〈洪谷子山水圖絹畫一大幅〉，收錄於《書畫記》卷一（瀋陽：遼寧教育出版社，2000年1月），頁31。

254. 朱彝尊，〈項子京畫卷跋〉，《曝書亭集》卷五十四，《四庫全書》第1318冊，頁261。

255. 項乃斌，〈項維仁畫記〉，收錄於《嘉禾項氏清棻錄》中。

256. 朱彝尊，〈論畫和宋中丞十二首〉之一，《曝書亭集》卷十六，《四庫全書》第1317冊，頁581。

257. 鄭銀淑，《項元汴之書畫收藏與藝術》，頁5。

258. 吳升，〈翁方綱撰吳氏書畫記序（原題曰大觀錄），《大觀錄》，《中國歷代書畫藝術論著叢編》29，頁8。

259. 丁燕，〈嘉禾古城「飄天籟」〉，《嘉興日報》2004年8月13日。

附錄一
項氏家族譜系表

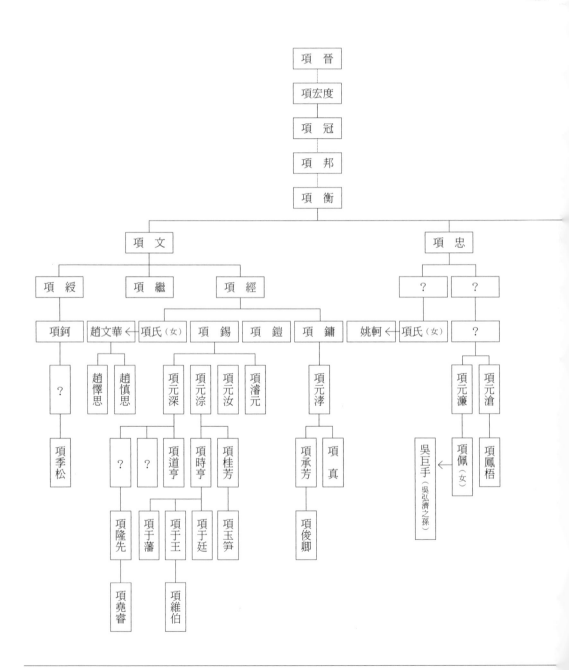

項質

項綱

陳氏 → 項銓 ← 顏氏

鄭氏（鄭曉之女）→ 項篤壽　　項元淇　　項元汴

項德楨　項德棻　　項德基　項恒嶽　項德裕　項道民　　項德達　項德明　項德成　項德純　項德新　項德宏　項氏（女）

沈瑤華（沈德符之妹）→ 項鼎鉉　項鼎愛 ← 朱氏（朱國祚之女）　　項聖謨　項嘉謨　項欽謨　項徽謨　項蘭貞（女）　黃卯錫

項翼　項心　　項奎

附錄二
明代項氏家族進士、官職及主要事跡一覽表

姓　名	中進士時間	官職及主要事跡
項　忠	正統七年（1442）	字藎臣，號喬松。 歷刑部郎中、陝西按察使、右副都御使。成化中進右都御使、拜刑部尚書，尋改兵部。致仕。 倜儻多大略，練戎務，強直不阿，敏於政事，卒諡襄毅。
項　經	成化二十三年（1487）	字誠之，號怡安。授南京福建道御史，出為太平知府，一意撫循，流亡者來歸者萬計。移至臨江，歲饑，發庫金，立和糴之法，以賑濟災民。時宦官劉瑾用事，意請其為吏部，遭到項經拒絕。以江西右參政致仕。
項　錫	嘉靖二年（1523）	字秉仁，號瓶山。歷官至南京光祿寺正卿。
項治元	嘉靖三十五年（1556）	原名元淙，禮部員外郎。
項　�	嘉靖四十一年（1562）	字秉容，號南沙，刑部主事。
項篤壽	嘉靖四十一年（1562）	官至兵部郎中，好藏書，家有萬卷樓。刊刻之書頗豐，如鄭曉《今言》、《鄭端公奏議》、黃伯思《東觀餘論》等。著有《小司馬奏草》、《今獻備逸》、《金史論贊》。
項承芳	萬曆十一年（1583）	初名成方，子達甫，漕運理刑主事。
項德楨	萬曆十四年（1586）	字庭堅，號元池。 官至河南副使。 著有《名臣寧攘要編》、《皇明弼直錄》、《續名臣記》、《大政志》、《易州新志》。
項鼎鉉	萬曆二十九年（1601）	字孟煌，號扈盧。 選翰林院庶吉士時被彈劾，有《呼桓日記》。
項俊卿	萬曆癸卯（1603）	字伯英。錦衣衛指揮同知與千戶兩襲。
項夢原	萬曆四十七年（1619）	字希憲，號玄海。官至刑部侍郎，有《宋史偶記》。
項鼎愛	崇禎七年（1634）	字聲國，號仲展。授雅州（今四川雅安）知州。

附錄三
襄毅公家訓

民國稿本《嘉禾項氏清芬錄》北京國家圖書館藏

　　我賴祖宗積德，得至大官，且叨世祿。子孫怙侈滅義者，必不能無，故此預戒。凡有聖賢成訓，不必再言矣。今後子孫襲爵者，當謹守禮法，以保其位。傳業者當制節謹度，以保其家。富者不可恃富驕奢，貧者不可因貧氾濫。取予要明白，恩義全保，鄰里要和睦，交遊要慎擇。兄弟不可因小忿而爭訟，爭訟則家破矣。親戚不可因貸借貸而傷情，傷情則義絕矣。馭童僕當恩威並施，處佃戶要恤其匱乏，錢糧要早完，徭役要早辦。夫婦妻婢之間要處置得宜，勿令爭妬。有子有孫者，不教之讀，即教之耕，勿令懈怠荒窓，以啟喪家之端。謹內外之別，勤盜賊之防。嗚呼，知之匪艱，行之惟艱，惟我子孫尚師聽之。

　　每年春秋二祭之時，房長主祭族長捧讀家訓以為常。

附錄四
董其昌撰
明故墨林項公墓誌銘

　　墨林項公墓誌銘　陶隱君論書曰，不為無益之事何以悅有涯之生，世無達者鮮知其解，其檇李項子京乎。公蒙世業，富貴利達非其好也，盡以收金石遺文圖繪名跡，凡斷幀只行悉輸公門，雖米芾之書畫船、李公麟之洗玉池不啻也。而世遂以元章伯時目公之為人，此何足以知公。元章論書以端明為畫字，蔡卞為得筆，伯時故遊蘇門，蘇助之羽翅，黨事起，尋負之，一死一生之際豈有達人之觀哉。子京夷然大雅，自遠權勢，所與遊皆風韻名流翰墨時望，如文壽承、休承、陳淳父、彭孔嘉、豐道生輩，或把臂過從，或遺書問訊，淡水之誼，久而彌篤。此外則寧狎飛鳧、弗親軒蓋。郡守某以年舊請見，雖復倒屣，殊乖鑿枘，為數日不怡，其介特如此。先是吳中好古之家，浸尋疲於勢要搜括，公以翰墨徜徉，竟厥世不為他嗜，以故廉者不求，貪者不顧，人以是服遠識。緣斯以觀公之賢於元章、伯時，不已多乎。公名元汴，字子京，項之先汴人也，以扈宋居秀胥山里為甲族。自襄毅公以來，七葉貴盛。有以孝廉令長葛者曰綱，綱生贈吏部郎銓，銓有丈夫子三人。長，上林丞元淇；次東粵少參篤壽；公其季也。少而穎敏，十歲屬文，不難究其家學。已念贈公既背養，而太宜人苦節，即仲致身王塗，不遑將母。「吾寧以青氈故，重遠子舍乎」。於是絕意帖，括顓奉太宜人色養。親自浣滌，終身孺慕。少參公忠孝大節，公有助焉。公居恒以儉為訓，被服如寒畯如野老，婚嫁燕會、諸所經費，皆有常度。至於贍族賑窮，緩急非罪，咸出人望外。曰：「吾自為節縮正有所用之也。」戊子歲大祲，饑民自分溝壑，不恤扞網。公為捐廩作縻，所全活以巨萬。郡縣議且上聞，牢讓不應，終不以為德。市閭巷聲，有司益重之。公雖蚤謝咕嗶，謂祖父遺經，堂構斯在。不欲令子弟亦如達生之趣。有六子，各受一經，嚴為程課。猶子孝廉夢原六齡失母，鞠誨備至，孝廉蔚為名儒。而諸子彬彬，皆不愧王謝家風雲。公畫山水學元季黃公望、倪瓚，尤醉

心於倪，得其勝趣。每作縑素，自為韻語題之。書法亦出入智永、趙吳興，絕無俗筆。人爭傳購，初稱「墨林居士」，皇甫子循作〈墨林賦〉以貽之。晚年意在禪悅，與野衲遊，因感異夢，更顏其齋為「幻浮」且手題椑樿，比於司空表聖之志生壙者，洵稱達人矣。憶予為諸生時遊檇，李公之長君德純寔為夙學，以是日習於公。公每稱舉先輩風流及書法繪品，上下千載，較若列眉。余永日忘疲，即公亦引為同味，謂相見晚也。公與配錢孺人歿數十年，而次君德成圖公不朽，屬余以金石之事，余受交公父子間不可不謂知公者，何敢以不文辭。他若生卒姻婭之詳、子姓曾玄之屬，其京山先生行狀中，不覆載。銘曰：「易著謙吉，老稱儉寶。孰藉高明，而甘枯槁。孰秉素心，而事幽討。今遊古初，神傳象表。越山嘯傲，長水潦倒。清虛之鄉，達人所保。有嗇其躬，施及國莘。有杆其容，藝窮文巧。死何如生，大夢獨曉。向平猶惑，彭祖為夭。史銘諸幽，聊識其小。舟壑之藏，窪臼可考。」

墨林雅士名滿吳越見，余此誌亦具其神照。次孫相訪請余書，且以鐫石，亦王謝子弟家風也。書此應之。崇禎八年乙亥子月，董其昌題。

附錄五
項氏家族文化歷史年表

西元	年號	文化歷史活動
1421	永樂十九年（辛丑）	項忠生。 明王朝遷都北京。並派鄭和第六次下西洋。
1442	正統七年（壬午）	項忠中進士。
1449	正統十四年（己巳）	英宗率兵與蒙古先在土木堡展開戰役，明軍戰敗，英宗被俘。項忠隨英宗北征，一同被俘。皇太后立皇子朱見深為皇太子，時方二歲。土木之變，明王朝陷入危機，于謙力主保衛北京，誅宦官王振黨羽，王振下獄。隔年，英宗回京；1457年發生「奪門之變」。
1463	天順七年（癸未）	項忠任大理寺卿後改為右副督御史，巡撫陝西。
1468	成化四年（戊子）	項忠平定陝西開城土官滿俊叛亂，後升為右都御使，掌都察院事。
1470	成化六年（庚寅）	川、鄂、陝交界的荊、襄流民起義，明年，政府派數十萬大軍鎮壓，項忠平定湖北李原領導的荊、襄流民起義軍，進左都御史。 吳門畫家文徵明（1470–1559）、唐寅生（1470–1524）。 昆山畫竹高手夏昶卒（1388–1470）。
1474	成化十年（甲午）	項忠升為刑部尚書，不久代替白圭為兵部尚書。 同年，吳門畫家、沈周老師杜瓊卒（1396–1474）。
1476	成化十二年（丙申）	正月置西廠，宦官汪直領之。五月，大學士商輅、兵部尚書項忠彈劾汪直，罷西廠。六月，復設西廠，商輅致仕。 項銓生。 宮廷畫家呂紀生。
1477	成化十三年（丁酉）	項忠聯絡九卿彈劾宦官汪直，反被汪直誣陷而革職。後汪直被貶，項忠復職，不久致仕。
1500	弘治十三年（庚申）	項元淇生。 同年，唐寅因科場案被累，被革黜。 文學家、書法家吳承恩生。

1502	弘治十五年（壬午）	項忠卒，年八十二，贈太子太保，諡襄毅公。
1509	正德四年（己巳）	吳門畫家領袖沈周卒（1427–1509）。 吳門老畫師周臣卒（1426–1509）。 此年，王守仁平定寧王朱宸濠叛亂。同年，他在貴陽書院講「知行合一」、「致良知」說，王學形成並逐漸擴大影響。
1521	正德十六年（辛巳）	項篤壽生。 吳門畫家徐渭生（1521–1593）。 花鳥畫家周之冕生。
1525	嘉靖四年（乙酉）	項元汴生。 吳門畫家宋旭生。
1526	嘉靖五年（丙午）	吳門畫壇領袖王世貞生（1526–1590）。 吳門書法家祝允明卒（1460–1526）。
1528		禮部侍郎、收藏家韓世能生（1528–1598）。
1530	嘉靖九年（庚寅）	寧波藏書家范欽（1506–1585年，字堯卿，號東明）建藏書樓天一閣。 華亭何良俊《四友齋畫論》成書。 文學家李夢陽卒（1473–1530）。
1531	嘉靖十年（辛卯）	無錫收藏家明安國卒（1481–1531）。
1532	嘉靖十一年（壬辰）	范欽中進士，官至兵部尚書。
1533	嘉靖十二年（癸巳）	吳門畫家王寵卒（1494–1533）。
1534	嘉靖十三年（甲午）	太倉王錫爵生（1534–1614）。
1535	嘉靖十四年（乙未）	吳門文人王穉登生（1535–1612）。 吳門申時行生（1535–1614）。
1536	嘉靖十五年（丙申）	吳門文學家、鑒藏家王世懋生（1536–1588）。
1538	嘉靖十七年（戊戌）	浙派畫家張路（平山）卒（1464–1538）。
1540	嘉靖十九年（庚子）	九月望日，項元汴跋唐寅《秋風紈扇圖》。
1541	嘉靖二十年（辛丑）	仇英五十九歲時畫《仿周昉聚蓮圖》，為最早記載仇英為項家作畫的作品。 同年明代著名學者、翰林院編修焦竑生（1541–1620）。 泰州學派創始人王艮卒（1483–1541）。
1542	嘉靖二十一年（壬寅）	項元汴作《仿黃筌花卉卷》。春仲，再跋唐寅紈扇圖。又，項元汴從昆山周六觀處購得李唐《夷齊像》。 嘉興沈思孝生（1542–1611）。

		仇英仿作《清明上河圖》。
1544	嘉靖二十三年（甲辰）	項穆（德純）生。 吳門畫家陳淳卒（1483–1544）。 無錫真賞齋主人華夏（生卒不詳）中進士。
1545	嘉靖二十四年（乙巳）	文徵明為項篤壽作《行書春興二首卷》，篤壽時廿五歲。
1546	嘉靖二十五年（丙午）	項元汴裝裱《石曼卿大字楷書古松詩墨蹟》並跋「嘉靖廿五年墨林子裝襲，原價值十五金。」
1547	嘉靖二十六年（丁未）	吳門六十老人謝時臣作山水長卷送與項元淇。 仲冬，仇英為項元汴作《臘梅水仙圖》、又臨《宋元六景冊》於博雅堂，1570年元汴裝裱此畫，並跋。 宮廷畫家丁雲鵬生。
1548	嘉靖二十七年（戊申）	項元淇與方澤等人結詩社。 明代著名妓女畫家馬湘蘭生（1548–1604）。
1549	嘉靖二十八年（己酉）	項元汴裝裱《遊昭春社醉歸圖》並跋。
1550	嘉靖二十九年（庚戌）	張鳳翼（1550–1636）題項元汴《善財頂禮軸》。
1551	嘉靖三十年（辛亥）	六月，項元汴購錢選《梨花卷》於錢塘張都閫處並跋。 文彭題仇英摹《清明上河圖》。 書法家邢侗生（1551–1612）。
1552	嘉靖三十一年（壬子）	春三月，項元汴裝裱沈周《韓愈畫記卷》並跋。上有文徵明書。 又購得張即之《李衎墓誌銘》於昆山周六觀，並跋。 同年，仇英卒（1494–1552？）
1553	嘉靖三十二年（癸丑）	二月，項元汴購王寵《書離騷並太史公贊卷》於池灣沈氏，並跋。用金二十兩。同年，創作《雙樹樓圖軸》。
1554	嘉靖三十三年（甲辰）	項穆（得純）生。 春，顧從義拜訪項元淇，項元淇書詩以贈。從項元淇詩文中看，兩人已有較長的交往。
1555	嘉靖三十四年（乙卯）	項銓八十歲壽，釋方澤作《壽近溪項翁八十》。 項篤壽長子項德楨生。 項元汴重跋王寵《書離騷並太史公贊卷》。 華亭董其昌生（1555–1636）。 此年，倭寇犯嘉興，方澤在《壽近溪項翁八十》中提道項氏一家抗倭之事。
1556	嘉靖三十五年（丙辰）	項元汴從文徵明家購得張雨《自書詩冊》並跋。此圖冊拖尾有吳寬、黃雲、文徵明諸跋。

		項元淙（治元）中進士，二甲六十四名。
1557	嘉靖三十六年（丁巳）	項元汴於春既望，得吳鎮《竹譜》並題卷於吳門文氏並跋。中秋，購趙孟堅梅竹卷譜於吳江史明古（史鑒）孫裝裱並跋。同年，又購得燕文貴《秋山蕭寺圖》卷於吳門王文恪（王鏊）家並跋。 文徵明八十八歲，應項元汴之請，小楷書《古詩十九首》、《陶潛田園詩四首合冊》。又為華夏作《真賞齋圖卷》。
1558	嘉靖三十七年（戊午）	項篤壽中舉。 項元汴跋趙孟頫《道德經》上、下合卷。 文彭時年六十，赴嘉興就秀水訓導職。九月廿三日，文彭為項元汴跋宋度宗手敕卷。同年為項元汴書《草書傲園雜興詩》，該作品被項元汴收藏並加以千文編目。又為項元汴跋《陸放翁手簡二通》。 華亭文人陳繼儒生（1558–1639）。
1559	嘉靖三十八年（己未）	春二月，項元汴購得趙孟頫書、沈周、文徵明補圖的《蘇軾煙江疊嶂圖詩卷》於錢塘丁氏。同年，得元揭傒斯《揭文安公雜詩卷》並跋；購蘇文忠書《嵩陽居士帖》於松陵史氏並跋；重裝裱趙孟頫《甕牖圖卷》並跋。 同年，文彭時年七十一歲，為項元汴作《草書雅琴篇卷》、《採蓮曲》，又為項元汴跋懷素《老子清靜經卷》。 另，此年吳門畫壇領袖文徵明卒。
1560	嘉靖三十九年（庚申）	春日，項元汴購虞集書《誅蚊賦卷》於無錫華夏並跋，曰「此帖今藏余家，……少溪家兄重購見貽之物」。 同年，文嘉等摹刻宋、元、明名家法書，成《停雲館法帖》十二卷。
1561	嘉靖四十年（辛酉）	吳門畫家仇英卒，年六十九。同年，兵部右侍郎范欽以避嚴嵩父子還鄉，在寧波建天一閣，此為我國現存最古的藏書樓。
1562	嘉靖四十一年（壬戌）	項銓卒（1476–約1562）。 項篤壽中進士，以父艱，居數年，授刑部主事。 春，項元汴購《俞和雜詩卷》於無錫安桂坡孫仲泉處並跋；同年仲秋既望，跋《宋高宗賜岳飛批答卷》；秋八月，得《宋太宗書蔡行敕卷》於范氏並跋。
1563	嘉靖四十二年（癸亥）	王穉登著《吳郡丹青志》。 吳門畫家徐渭因胡宗憲被捕入獄，清名受誣，加上夫妻不和，以致精神失常。

1564	嘉靖四十三年（甲子）	項元汴從陸完手中購得米芾《苕溪詩帖》並裝池；重裱祝允明《急就行草懷知詩帖》，此卷購於文嘉，用價二十金；跋王羲之《平安、何如、奉橘帖》。 五月，豐坊為項元汴作《臨右軍二帖扇》。
1565	嘉靖四十四年（乙丑）	冬，項元汴購《韓魏公像》卷於王文恪公孫峰山處「用價十二金」。 嚴嵩被抄家，鈐山堂收藏書畫計三千餘件，全部籍沒入宮。文嘉奉命清點其所藏。 又，王世貞撰《藝苑巵言》成書，1572年重訂。 嘉興李日華生（1565–1635）。 書畫家、詩人程嘉燧生（1565–1643）。
1566	嘉靖四十五年（丙寅）	秋，項元汴裝池仇英臨趙伯駒《浮巒暖翠圖》。冬，購楊宗道臨各帖於洞庭王文恪家並跋。 同年，冬月，項篤壽購得宋刻本《東觀餘論》，授之元汴。 又，項篤壽刻鄭曉《今言》、宋版《東觀餘論》。此年鄭曉卒（1499–1566）。 同年，文嘉《鈐山堂書畫記》成書。 沈思孝中進士。 徐渭寫《自為墓誌銘》，企圖自殺未遂。 書法家彭年（孔嘉）卒（1505–1566）。
1567	隆慶元年（丁卯）	權臣、收藏家嚴嵩卒（1480–1567）。
1568	隆慶二年（戊辰）	文嘉《鈐山堂書畫記》成書。 同年，肖像畫家曾鯨生（1568–1650）。
1569	隆慶三年（己巳）	八月朔日，項元汴跋王羲之《此事帖》。同年項元汴用價五十金從無錫明安國處購買《每思帖》。
1570	隆慶四年（庚午）	仲春，項元汴裝裱《仇英臨宋元六景冊》並跋；春三月，項元汴跋《趙雍畫面壁圖軸》；項元汴購褚奐臨詛楚文冊於吳趨並跋；項元汴重裱《懷素書老子清靜經卷》於幻浮齋。 項元淇與方澤於精嚴寺作詩，共度除夕之夜。 項德棻（夢原、希憲，1570–1630）生。 項德成大約生於是年。 文學家李攀龍卒（1514–1570）。
1571	隆慶五年（辛未）	孟夏望前二日，項元汴跋楊凝式《夏熱帖》。 項德新生。 顧從德《集古印譜》（又名《印藪》）成書。

1572	隆慶六年（壬申）	春王正月，項元汴跋《蘇軾陽羨帖》。 同年，項元淇卒（1500–1572）。 又，張居正此年始為首輔。
1573	萬曆元年（癸酉）	中秋望前九日，項元汴跋《趙孟頫書心經》冊。 同年，文彭卒（1498–1573）。
1574	萬曆二年（甲戌）	孟秋朔，項元汴從吳趨陸氏處購得《張即之正書金剛般若波羅密經跋》。 同年，董其昌結識項穆，並遊檇李。 又，文從簡生（文徵明曾孫、文嘉孫，1574–1648）。
1575	萬曆三年（乙亥）	文嘉為項元汴跋《趙孟頫高上大洞玉經卷》。 項鼎鉉生。 韓世能之子韓逢禧生。 書畫家、篆刻家李流芳生（1575–1629）。
1576	萬曆四年（丙子）	春仲，項元汴得僧法常《花卉翎毛卷》於武陵丁氏並跋。 同年，詹景鳳來嘉興拜訪項元汴，觀其所藏。
1577	萬曆五年（丁丑）	項元汴於夏六月跋《趙孟堅畫蘭》；又跋《唐墨蘭亭墨蹟》，文嘉跋於同年七月三日；八月，項元汴重裝馬琬《幽居圖卷》並跋。 同年，項德楨著手項忠年譜的整理和編撰，萬曆二十六年在項皋謨手中完成。 又，吳門畫家錢穀約是年卒（1508–1577）。
1578	萬曆六年（戊寅）	項元汴為李日華作《玉樹圖》，時李日華與項穆、項德新為縣學同學；項元汴作山水並詩；七月廿四日，項元汴跋龔開《駿骨圖》卷。 文嘉為項元汴慶壽，作《山水圖》（美國普林斯頓大學收藏）。 《萬曆野獲編》作者嘉興沈德符生（約1578–1642）。
1579	萬曆七年（己卯）	秋日，項元汴重裝俞紫芝《和臨十七帖》並跋。 同年朝廷詔毀天下書院。嘉、隆時講學盛行，為張居正所惡，故有此禁，共毀六十四所。
1580	萬曆八年（庚辰）	項元汴作《放蘇軾壽星竹軸》。 王世懋作行書《歸田閒居二賦卷》。
1581	萬曆九年（辛巳）	張居正推行「一條鞭法」。
1582	萬曆十年（壬午）	項元汴仲冬八日，跋唐代吳彩鸞書《唐韻冊》；冬至日跋唐尉遲乙僧《天王像卷》。

		同年，張居正卒（1525–1582）。 文嘉卒（1501–1582）。
1583	萬曆十一年（癸未）	項元汴裝裱唐孫虔禮書《景福殿賦卷》；夏日，臨懷素《千字文》卷。
1584	萬曆十二年（甲申）	仲夏端陽後，項元汴楷書《孫虔禮景福殿賦》於拖尾。 同年，跋自作《雙樹樓》。 項德裕作仿米芾山水。 此年，朝廷籍沒張居正家。居正敗後，言官貢訐大臣成風。
1585	萬曆十三年（乙酉）	錢塘（今浙江杭州）山水畫家藍瑛生。 文震亨生（文徵明曾孫、文彭孫），崇禎初為中書舍人。 明亡，絕食而亡，年六十一，謚節愍。 書畫家黃道周生（1585–1646）。 李日華弟子魯得之（孔孫）生。
1586	萬曆十四年（丙戌）	項德楨、黃承玄同年中進士。 項篤壽卒（1521–1586）。 同年，范欽卒。 陳繼儒隱居小昆山，絕意仕途。
1587	萬曆十五年（丁亥）	嘉興汪砢玉生。 詹景鳳書《草書千字文冊》於秦淮水上。 同年，海瑞卒（1514–1587），南京為之罷市送喪。
1588	萬曆十六年（戊子）	嘉興鬧饑荒，項元汴賑濟災民，「全活以巨萬」。 王世懋卒。
1589	萬曆十七年（己丑）	項元汴畫《山迴松深圖》。同年，董其昌中進士。
1590	萬曆十八年（庚寅）	秋日，項元汴畫《枯木竹石冊》；此年，項元汴卒（1525—），年六十六。 同年，王世貞卒（1526–1590），年六十五。 又，二月十二日，朝中，內閣大臣申時行請免講之日，仍進經筵講章，以備皇上觀覽，此後經筵遂永罷。
1592	萬曆二十年（壬辰）	清初四王之首王時敏生（1592–1680）。 收藏家孫承澤生（1592–1676）。
1593	萬曆二十一年（癸巳）	王錫爵提出「三王並封」，項德楨與同郡岳元聲、陳泰交聯合顧憲成等人面詰首輔王錫爵，反對「三王並封」。 同年，項德裕跋項元汴畫《荊筠圖》。 又，此年，書法家倪雲璐生。

		畫家徐渭卒（1521–1593）。 醫藥學家李時珍卒（1518–1593）。
1595	萬曆二十三年（乙未）	陳繼儒在項德宏家觀賞《懷素千字文冊》及蘇軾等宋名家書帖二十三件，以及馬遠《梅花冊》二十六幅。又於六月初四日觀觀賞項德新收藏名跡十一幅，此次同去的還有項德棻。 女畫家文淑生（1595–1634）。 畫家周天球卒（1514–1595）。 又，明世宗殺權臣嚴世蕃，削其父嚴嵩為民。嚴嵩兩年後，病死墓舍。
1597	萬曆二十五年（丁酉）	項聖謨生（1597–1658）。 書畫家楊文聰生（1597–1646）。
1598	萬曆二十六年（戊戌）	項穆（德純）做《元但詩帖》。 畫家陳洪綬生（1598–1652）。 清初四王之一王鑑生（1598–1677）。
1599	萬曆二十七年（己亥）	三月，項德達到杭州拜訪馮夢禎，馮夢禎邀請其同看桃花；四月初一，項德明、項德達攜《定武蘭亭》等名跡拜訪馮夢禎。同年，應項俊卿之請，為項元淇撰寫墓誌銘。 同年，董其昌京任職翰林院編修並充皇子將官。
1601	萬曆二十九年（辛丑）	項鼎鉉中進士。 項德新作《寒林清溪》。
1602	萬曆三十年（壬寅）	項德新作《絕壑秋林圖軸》、《岩亭聽泉圖軸》。 同年，跋項元汴所藏《鵲華秋色圖》。 肖像謝彬生。 思想家、文學家李贄以「惑亂人心」罪被捕，自殺獄中（1527–1602）。
1604	萬曆三十二年（甲辰）	董其昌在項氏家觀賞《瀛山圖》。同年，觀項夢原所藏王詵《瀛山圖》及宋元明名跡六件，仇英仿宋人花鳥山水畫冊一百幅。
1606	萬曆三十四年（丙午）	項鼎鉉妻子沈無非（沈德符之妹）去世。 宋旭卒（1525–1606）。
1609	萬曆三十七年（己酉）	項德達卒。 畫家黃向堅生。
1610	萬曆三十八年（庚戌）	六月四日，李日華拜訪項德弘，觀賞其藏畫；七月二十九日，再次拜訪項德弘，觀賞其藏畫；十一月二十九日，李日華拜訪項德明、項德弘兩家，觀賞其藏品。

		「清初四僧」之一弘仁生（1610–1664）。 文學家李漁生（1610–1680）。 文學家袁宏道卒（1568–1610）。 此年，東林黨人影響日盛，忌者日多，時攻之者有齊、 楚、浙三黨。
1612	萬曆四十年（壬子）	項夢原中舉人。 「清初四僧」之一髡殘生（1612–1692）。 文學家、收藏家周亮工生（1612–1672）。 東林黨首領顧憲成卒（1550–1612）。
1613	萬曆四十一年（癸丑）	項德新作《喬嶽丹霞圖》。 畫家法若真生（1613–1696）。 張鳳翼卒（1527–1613）。
1616	萬曆四十二年（丙辰）	松江發生民抄董宦案，萬餘民眾燒毀董其昌豪宅，聲討其 橫行鄉里。 同年，給事中上疏以為「朝廷無紀綱，遠方無吏治，士大 夫無人心。」此「三無」正為反對明末政風與士風。 此年，努爾哈赤建立後金。
1617	萬曆四十五年（丁巳）	春仲，董其昌到嘉興，與項德新、汪砢玉在其舟中觀賞 《唐宋元寶繪冊》計二十幅。第二日，董其昌與雷仁甫、 沈商丞至汪砢玉家，帶有黃子久畫二十冊與汪愛荊觀，越 宿，始返。 李日華《味水軒日記》成書。 又，此年是神宗朝最後一次京察，齊、楚、浙三黨盤踞言 路，此年借考察京官，大肆斥逐東林黨人。至此，朋黨之 爭愈演愈烈。
1619	萬曆四十七年（己未）	項夢原中進士，二甲第五名。同年中秋後三日，項德弘 （玄度）將《王羲之瞻近帖》以兩千金售與張觀宸。又將 王羲之《平安・何如・奉橘帖》以三百金售與張觀宸。
1620	泰昌元年（庚申）	項聖謨作《松齋讀書易圖》、《山水蘭竹冊》。
1622	天啟二年（壬戌）	項德成卒（約1570–）。 項聖謨作蘭譜卷、《畫聖》冊。 同年，書法家鄭簠生。
1623	天啟三年（癸亥）	項德新卒。 同年，荷蘭殖民者入侵澳門。
1623	天啟三年（癸亥）	項聖謨作《秋林讀書圖》。 項奎生（1623–1702）。

		文學家袁宏道卒（1570–1623）。
1624	天啟四年（甲子）	項聖謨作《甲子夏水圖》冊頁。同年，朝內楊漣、左光鬥劾魏忠賢二十四大罪，國子監祭酒蔡毅中率太學師生千餘人請究魏忠賢罪。閹黨王紹徽以東林黨一百零八人擬《水滸》人物，編成《點將錄》。
1625	天啟五年（乙丑）	項聖謨作《前招隱圖卷》。 董其昌、陳繼儒題項聖謨畫《甲子夏水》冊頁、《乙丑秋旱圖》冊頁。 同年，朝內行宗室限祿法。又毀首善書院，並詔毀天下書院，東林書院首當其禍。又，閹黨魏忠賢獨攬大權，興大獄，楊漣、左光鬥、魏打中等均受酷刑死。
1626	天啟六年（丙寅）	項聖謨作《招隱圖卷》、《天香書屋圖》。 陳繼儒跋項聖謨《招隱圖卷》。董其昌上書〈引年乞休疏〉，獲准歸家。 「清初四僧」之一朱耷生。 又，魏忠賢以聚徒講學的罪名逮捕周順昌等五人，引其蘇州市民暴動。此後五人投案就義，葬於虎丘山旁，稱「五人之墓」。
1627	天啟七年（丁卯）	項聖謨作《楚澤流芳圖卷》、《南山松石圖軸》、《梅花》扇頁。 李日華跋項聖謨《招隱圖卷》。 汪砢玉從項又新家購得吳鎮《聖湖十景冊》。 詩論家葉燮生。 胡正言《十竹齋畫譜》成書。 十一月，宦官魏忠賢畏罪自殺。十二月，命毀魏忠賢生祠。
1628	崇禎元年（戊辰）	項聖謨被召入宮，畫九章法服。同年作《株蘭圖軸》、《關山月圖冊》。 又，編修倪雲璐上書駁「東林邪黨」說。
1629	崇禎二年（己巳）	項聖謨作《松濤散仙圖卷》、《為九疑作五松圖》、《王維詩意圖》冊頁、《山水頁》（二月晦日）、《山水頁》（春分）、《五松圖軸》、《筠清館圖》。 同年，李日華跋項德新舊藏《吳鎮聖湖十景冊》。 又，詩人、詞人、學者兼收藏家、書法家朱彝尊生。嘉定畫家李流芳卒（1575–1629）。

		另，此年李自成加入農民起義軍。張溥聯合諸文社組成複社，開尹山（在今江蘇吳江）大會，此為復社第一次盛會。
1630	崇禎三年（庚午）	項德棻卒。 同年，項德明病，將家藏的趙大年《江鄉雪意圖卷》售予董其昌。不久，項德明卒。 又，張獻忠在米脂起義。
1631	崇禎四年（辛未）	項聖謨摹《韓滉五牛圖》、《群雀稻蟹圖》。 同年，李日華跋項聖謨《臨韓滉五牛圖》。 又，董其昌應召復任禮部尚書，掌詹事府事。 朱謀垔編著《畫史會要》成書。
1632	崇禎五年（壬申）	項聖謨作《六月鳴風竹圖》、《仿黃公望山水軸》、《楓林山居圖軸》、《春靄橫看圖軸》。 「清初四王」之一王翬生（1632–1717）。 畫家吳歷生（1632–1718）。
1633	崇禎六年（癸酉）	項聖謨作《蔬果圖卷》、《仿文湖州山水》扇面。 張泰傑偽書《寶繪錄》成書。 花鳥畫家惲南田生（1633–1690）。 又，復社開虎丘大會，與會者至數千人，復社繼東林黨而為第一大政治集團。
1634	崇禎七年（甲戌）	項聲國中進士。 同年，項聖謨《歷代畫家姓氏考》成書。又作《剪越江秋圖卷》、《花卉冊》四開。 此年董其昌被特准致仕，封太子太保。 大收藏家宋犖生（1634–1713）。 吳門女畫家文淑卒。 又，是年，京師大饑。御史龔廷獻繪《饑民圖》。
1635	崇禎八年（乙亥）	子月，董其昌為項元汴作墓誌銘。 同年，項聖謨作《雨滿山齋圖軸》。 又，李日華卒。 另，後金始編蒙古八旗。
1636	崇禎九年（丙子）	項聖謨作《秋聲圖》、《秋林策杖圖軸》（為康甫作）。 董其昌卒。 後金改國號為「清」。
1637	崇禎十年（丁丑）	項聖謨作《峴山圖》。

		項禹揆攜楊凝式《韭花帖》到陳繼儒處，此帖原為項德明收藏。 宋應星著《天工開物》十八卷初次刊行（1634年成書）。
1638	崇禎十一年（戊寅）	項聖謨作《林泉逸客圖軸》、《蘭竹圖》扇頁、《山水人物圖冊》八開。 陳洪綬繪屈原《九歌圖》木刻十二幅刊行。 揚州畫家高鳳翰生（1683–1748）。 又，開福建海禁，以通市佐餉。
1639	崇禎十二年（己卯）	項聖謨作《枯木竹石圖軸》。 陳繼儒卒。
1640	崇禎十三年（庚辰）	項聖謨作《為卜思庵作山水不動兮圖》、《山水冊》、《古林散步圖軸》。 石門人（今浙江桐鄉）黃葉老人吳之振生（1640–1717）。 藏書家葛一龍卒（1567–1640）。
1641	崇禎十四年（辛巳）	項聖謨《山水六段卷》、《雪影漁人圖軸》、《山水圖冊》（八開）、《山水花鳥圖冊》、山水詩畫冊、《菊花圖軸》（臘月）。
1642	崇禎十五年（壬午）	項聖謨作《松石圖軸》。 「清初四王」之一王原祁生（1642–1715）。 「清初四僧」之一石濤大約生於是年。 畫家邵彌卒（約1592–1642）。 學者沈德符卒。
1643	崇禎十六年（癸未）	項聖謨作《花卉圖冊》、《菊竹圖》扇（重陽後一日）。 汪砢玉《珊瑚網》成書。 收藏家張丑卒。 程嘉燧卒。 倪元璐卒（1593–1643）。
1644	崇禎十七年（甲申） 清順治元年	滿清入關。 項聖謨作《三招隱圖卷》、《西湖漫興圖軸》、《山水圖冊》十二開、《朱色自畫像軸》。 項禹揆跋項元汴收藏《仇英所畫獨樂園圖並文徵明書記》。
1645	順治二年（乙酉）	項聖謨作《古木含青圖軸》（清和作）、《瓶花圖軸》。 乙酉兵變中，項聲國將《萬歲通天帖》救出。 收藏家高士奇生（1645–1703）。 收藏家卞永譽生（1645–1712）。

		此年清政府頒佈「剃頭令」，引起各地人民強烈反抗；四月，揚州十日之難；哲學家劉宗周絕食殉明（1578–1645）。
1646	順治三年（丙戌）	項聖謨作《且聽寒響圖卷》、《秋山紅樹圖軸》、《寫生圖冊》。 書畫家黃道周殉節（1585–1646）。 陳洪綬落髮為僧，始號悔遲。
1647	順治四年（丁亥）	季冬，項聖謨作《梅花圖軸》 肖像畫家禹之鼎生（1647–1709）。
1648	順治五年（戊子）	項聖謨作《巖棲思訪圖詠卷》、《山水圖冊》。 「清初四僧」之一明朝宗室朱耷剃髮為僧。 畫家文從簡卒（1574–1648）。 戲劇家孔尚任生（1648–1718）。
1649	順治六年（己丑）	項聖謨作《大樹風號圖軸》、《山水橫冊》。
1650	順治七年（庚寅）	項聖謨作《坐聽松風圖軸》、《松石圖軸》、《山水》扇頁。 肖像畫家曾鯨卒。 廢南京國子監，裁為江寧府學，即以北監為太學。
1651	順治八年（辛卯）	項聖謨作《天寒有鶴守梅花圖卷》、《天寒有鶴守梅花圖》扇、《秋卉圖軸》、《行楷書梅花詩》扇、《稻雀禾蟹圖軸》、《為道開作忍饑看梅花圖卷》（又名《探梅圖卷》）、《煙江釣艇圖軸》、《舞袖峰圖》。 陳洪綬繪《博古葉子》，由徽州刻工名手黃子立刻成。
1652	順治九年（壬辰）	項聖謨作《蘭石圖軸》、《松石圖軸》、《補尚古圖軸》（張琦畫像）、《松濤散仙圖軸》（謝彬畫像）、《花卉冊》十開。又於同年題項元汴《善才頂禮軸》。 畫家陳洪綬卒。 書法家王鐸卒（1592–1652）。
1653	順治十年（癸巳）	項聖謨作《放鶴洲圖軸》、《朱葵石像軸》（謝彬畫像）、《秋林白雲圖》扇、《梧竹秀石圖》扇。 吳偉業被迫出仕，授秘書院侍講，後升遷至國子祭酒。
1654	順治十一年（甲午）	項聖謨作《菊花圖軸》（寒日後五日）、《青山紅樹圖軸》、《秋樹晚鴉圖》扇頁、《為揆翁作松溪策杖圖》扇頁。 康熙皇帝玄燁生（1654–1722）。
1655	順治十二年（乙未）	項聖謨作《閩遊圖卷》、《懸松圖軸》、《山水》扇二頁。

1656	順治十三年（丙申）	項聖謨作《花卉草蟲冊》（八開）、《山水花卉冊》八開、《潤路松風圖軸》。
1657	順治十四年（丁酉）	項聖謨作《寒林雪色圖》、《松竹圖軸》、《松石圖軸》、《松崗觀泉圖軸》、《水墨山水圖》。 吳偉業辭官南歸，從此隱居鄉里直至病逝。 順天、江南、河南發生丁酉科場案。
1658	順治十五年（戊戌）	項聖謨作《花果圖軸》、《山水圖冊》，是年卒。 同年，清政府毀南京明故宮。
1671	康熙十年（辛亥）	項奎作《松竹水仙圖卷》。
1679	康熙十八年（己未）	項奎題李肇亨《山水畫卷》。 畫家王概主編《芥子園畫傳》初集刊行。
1680	康熙十九年（庚申）	王時敏卒。
1702	康熙四十一年（壬午）	項奎八十，高士奇作詩以贈，是年卒。

附錄六
主要參考文獻及書目

古代研究

明·羅炌修、黃承昊纂崇禎，《嘉興縣誌》，北京：書目文獻出版社，1991年。

明·汪砢玉，《珊瑚網》，《中國古代書畫全書》第5冊，上海：上海書畫出版社，2000年。

明·詹景鳳，《詹東圖玄覽編》，《中國書畫全書》第4冊，上海：上海書畫出版社，2000年。

明·張丑，《清河書畫舫》，《中國書畫全書》第4冊，上海：上海書畫出版社，2000年。

明·董其昌，《畫禪室隨筆》，《中國書畫全書》第3冊，上海：上海書畫出版社，2000年。

明·陳繼儒，《妮古錄》，《中國書畫全書》第3冊，上海：上海書畫出版社，2000年。

清·沈季友，《檇李詩繫》，《四庫全書》第1475冊，臺北：臺灣商務印書館影印本，1986年

明·項元淇，《少嶽詩集》，《四庫全書存目叢書》第1443冊，濟南：齊魯書社，1995年。

明·李日華，《味水軒日記》，《中國書畫全書》第3冊，上海：上海書畫出版社，2000年。

明·項穆，《書法雅言》，《中國書畫全書》第4冊，上海：上海書畫出版社，2000年

明·項鼎鉉，《呼桓日記》，《北京圖書館古籍珍本叢刊》第20冊，北京：書目文獻出版社。

清·盛楓，《嘉禾徵獻錄》，《四庫全書存目叢書》，史部第125冊，濟南：齊魯書社，1997年。

清·朱彝尊，《明詩綜》，《四庫全書》第1460冊，臺北：臺灣商務印書館影印本，1986年。

清·《浙江通志》，《四庫全書》，史部第519-526冊。臺北：臺灣商務印書館影印本，1986年。

民國·項乃斌，《嘉禾項氏清芬錄》，北京：中國國家圖書館藏。

《嘉禾項氏宗譜》，清道光年間抄本，上海圖書館藏。

《石渠寶笈》《中國歷代書畫藝術論著叢書》第 7 冊，北京：中國大百科全書出版社，1997 年。

近代研究

潘光旦，《明清兩代嘉興的望族》，上海：上海書店，1991年12月。

楊仁愷主編，《中國書畫》，上海：上海古籍出版社，1998年4月。

徐邦達，《古代書畫過眼要錄》，長沙：湖南美術出版社，1987年。

徐邦達，《古代書畫偽訛考辯》3-4頁，南京：江蘇古籍出版社，1994年。

徐邦達，《嘉興項氏書畫鑒藏家譜系略》，《歷代書畫家傳記考略》，上海：上海人民美術出版社，1983年。

李鑄晉，〈項聖謨之招隱書畫〉，載於香港中文大學、中國文化研究所、文物館編，《明遺民書畫

研究會記錄（1975年8月31日-9月3日）》。

楊新，《項聖謨》，上海：上海人民美術出版社，1982年12月。

鄭銀淑，《項元汴之書畫收藏與藝術》，臺北：文史哲出版社，1984年。

萬木春，《味水軒裡的閒居者：萬曆末年嘉興的書畫世界》，杭州：中國美術學院出版社，2008
年

劉金庫，《南畫北渡 —— 清代書畫鑒藏中心研究》，天津：河北教育出版社，2008年12月。

張長虹，《品鑒與經營 —— 明末清初徽商藝術贊助研究》，北京：北京大學出版社，2010年1月

陳江，《明代中後期的江南社會與社會生活》，上海：上海社會科學院出版社，2006年4月。

徐林，《明代中後期江南士人社會交往研究》，上海：上海古籍出版社，2006年6月。

劉九庵，《宋元明清宋元明清書畫家傳世作品年表》，上海書畫出版社，1997年1月。

期刊文章

尹吉男，〈明清鑒定家的晉唐畫概念 —— 中國書畫鑒定學研讀箚記之二〉，《美術研究》1994年
第1期。

楊新，〈明人圖繪的好古之風與古物市場〉，《文物》1997年第4期。

陳麥青，〈關於項元汴之家世及其它〉，載《隨興居談藝》，上海：復旦大學出版社，2003年。

葉梅，〈晚明嘉興項氏法書鑒藏研究〉，首都師範大學博士論文，2006年。

封治國，〈項元汴嘉興活動散考 —— 兼論項氏與吳門畫派的關係〉，《新美術》，2009年第2期。

封治國，〈項元汴家系再考〉，《中國畫學》，紫禁城出版社，2009年10月1日。

朱家溍，〈項聖謨傳世作品年表〉，《嘉興文博》2001年第2期。

參考圖錄

中國古代書畫鑑定組編，《中國古代書畫圖目》，北京：文物出版社，1973。

（臺北）國立故宮博物院編，《故宮書畫錄》，臺北：中華叢書委員會，1956 年。

後記

2007年，余輝先生主持編撰這套《百年藝術家族》叢書，當時邀我撰寫《嘉興項氏家族》一書，但由於個人工作變動，此事就放下了。直到2009年，余先生再次和我談起此事，當時這套叢書中已經有若干本面世，讀過之後，受到些許啟發，不過內心還是斟酌。

正如前洪文慶總編在2007年〈百年藝術家族出版序〉所云，項氏家族「雖也因收藏而創作，但都不若其收藏著名」。因此，其書畫鑑藏的歷史和成就是本書關注的重點。受到西方藝術史關於贊助人研究的啟發，中國書畫鑑藏史正是近年來的熱門研究焦點，此多見於美術學院博士生的課題。透過翻閱許多相關的研究論文和書籍，進而瞭解目前的研究方法和角度，從中獲得不少相關的資料和信息。同時深感鑑藏史的研究，首先需要認真耐心的廣搜材料，並在梳理資料方面定下苦功；並且對於藝術史有著透徹的理解和掌握，才能站在一定的高度，闡述鑑藏史的發展和變化，總結和評價鑑藏家的經驗和方法。同時歷史、文化史等知識積累亦是這一研究所需的基本素養。

就項氏家族的研究而言，個人以為目前存在幾個難題：

第一是關於天籟閣的收藏。項元汴沒有留下一部書畫著錄，這令後人非常遺憾。其藏品目前分散在海內外各大博物館和私人藏家手中，我們無法確切掌握完整的收藏資料。除了現存的藏品之外，清代乾隆朝編輯的《石渠寶笈》及《秘殿珠林》著錄了內府收藏的天籟閣藏品，這兩部著作成為是目前研究的第一手資料。此外，在明清兩代文人鑑藏家的文集中，也保留了一些天籟閣的信息。如明代汪砢玉《珊瑚網》、張丑《真跡日錄》、李日華《六硯齋筆記》、《味水軒日記》、清代卞永譽《式古堂書畫匯考》等等。

第二是關於項元汴本人的鑑藏活動和觀念的研究。項元汴鑑藏活動的研究主要依據其藏品中款識及文人詩文集的記載，目前的研究已有相當進展。而鑑藏觀念和品評標準在其鑑藏活動中可見一斑，但體現最為直接的則是其藏品本身、以及藏品中項元汴大段的題跋。這方面的探索對於我們認識明中後期的鑑藏史有著

重要的意義，需要在研究當中進一步展開。

第三，關於嘉興項氏家族更為深入細緻的藝術活動調查還需要進一步深入，這包括整個項氏家族成員之間的互動、姻親關係所帶來的影響；家族的傳統、觀念、家訓對於藝術活動的影響等。

以上幾個方面，有幸獲得諸多長輩與好友的默默幫助與支持，方順利完成了這本書。

在此，需要特別感謝的是項氏家族的後人項勵女士。由於家父楊新先生曾撰《項聖謨》一書，曾就有關事宜與項女士有書信方面的往來。2007年，她聽說我將可能撰寫本書時，就無私地提供了很多重要的資料，包括珍貴的家譜。項女士是一位非常有成就的醫生，信件中的字跡雋秀工整，雖彼此未曾謀面，但我想一定是人如其字。我一直想等到書籍出版之時，用實際行動向她致敬。

此外，還有令我感動的是，2010年秋，前往嘉興作實地考察。在一個公交車站，見到幾位老人手裡抱著畫軸和畫卷在此候車。這個情景在北京是很難見得的，因此深深感受到嘉興儒雅文秀的氣質。當時我想，這就是項氏家族的家鄉人！正是嘉興這樣的鄉土人情，孕育了項氏家族的藝術成就。那麼，我要用何等才智和精確的語言去把這一切說得清楚，講得透徹呢？！心中除了忐忑，還是忐忑。若是書中仍有不盡人意的疏漏和錯誤之處，還祈讀者指正和批評。我也將在此後的學習中去逐步完善。

最後，特別感謝石頭出版社陳啟德社長、黃文玲副總編出版此書，還有執行編輯洪蕊女士協助與鼓勵；同時感謝各地收藏機構為此書提供清晰的圖版，使得此書得以順利出版。

2012初春 楊麗麗

國家圖書館出版品預行編目資料

天籟傳翰；明代嘉興項元汴家族的鑑藏與藝術
／楊麗麗著.
　--初版. --臺北市：石頭，2012.08
　　　面；　公分. --（百年藝術家族系列）
ISBN 978-986-6660-21-4（平裝）

1.項氏　2.書畫史　3.蒐藏　4.明代

941.906　　　　　　　　　　　101012479

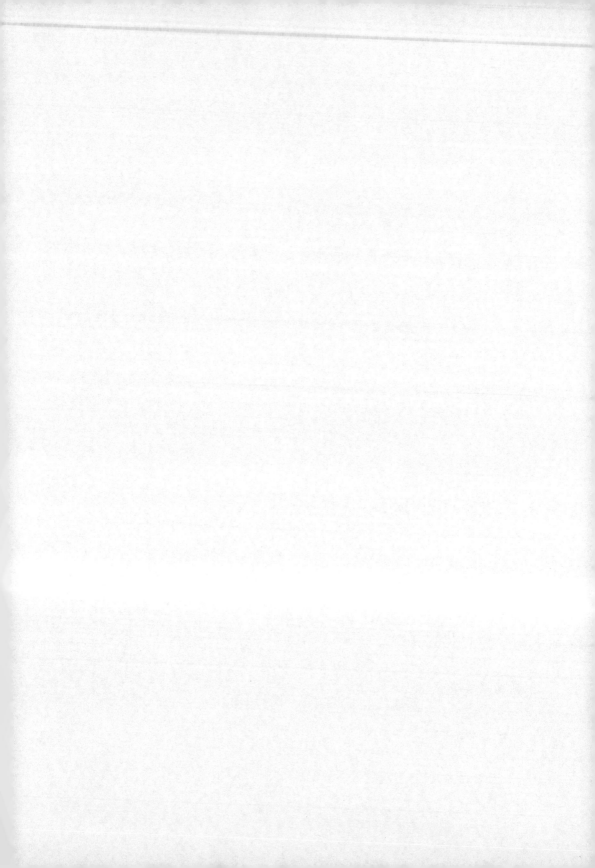